단숨에 읽는
서양미술사

단숨에 읽는
서양미술사

발 행　2024. 09. 30. (초판1쇄)

지은이　Funny Rain
그린이　이예빈, Funny Rain
펴낸곳　헤르몬하우스
펴낸이　최영민
대표전화　031-8071-0088
팩 스　031-942-8688
주 소　경기도 파주시 신촌로 16
전자우편　hermonh@naver.com
인쇄제작　미래피앤피

등록번호　제406-2015-31호
출판등록　2015년 03월 27일

ISBN　979-11-94085-08-9　　(03600)

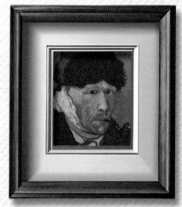

단숨에 읽는
서양미술사

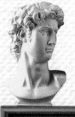

Funny Rain 지음 이예빈 그림

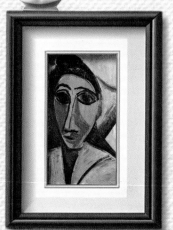
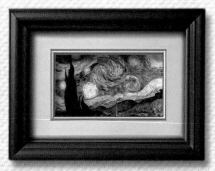

누구나 재밌게 읽으며 배우는 서양미술사

헤르몬하우스
HERMONHOUSE

본문에 등장하는 어려운 용어를 개별적으로 보충 설명했습니다.

● 성상화
동방 그리스도교 전통에서 내용이나 신앙의 대상을 그 ... 화를 말하며, 그리스어 어 ... 서 유래하였다.

● 프레스코
벽의 석고가 마르지 ...

고귀한 존재이면서 권위적인 존재로 나타내었습니다. 하층민과 가까운 존재로 표현하던 것이 점차 인간 위에, 또 그것을 넘어서 온 우주 위에 군림하는 존재로 묘사된 것입니다. 이러한 변화는 기독교가 귀족에게도 스며들면서 귀족의 취향이 반영된 결과입니다. 종교적인 것을 주제로 한 모자이크 유리판이나 성상화(聖像畵)*가 이 시기를 나타내는 미술입니다. 건물 중에서는 소피아 성당이 이 시기를 대표하는 건축물이지요. 이 시기에는 아치와 회벽에 그림을 그린 프레스코* 벽화도 발달했습니다.

재미있는 삽화를 넣어서 내용을 더욱 쉽게 이해하도록 하였습니다.

서로마 제국이 멸망한 후의 유럽은 각종 분열과 민족 대이동의 시대로 혼란스러웠습니다. 9세기는 '카롤링거 르네상스'라고 하여 프랑크 왕국*이 고전 문화를 다시 발전시키려던 ... 니다. 카롤링거 제국이 멸망한 후 노르만인 ... 로운 민족 대이동을 했고 그러면서 발생한 ... 대를 로마네스크라 하기도 합니다.

로마네스크 또한 기독교의 영향 아래에 있 ... 는 교회가 많이 건축되었습니다. 당시 교회의 ... 근 아치입니다. 교회 내, 외부에 장식이 ... 별 ... 보이는 벽과 탑들이 묵직하게 서 있 ... 요. 미술도 예수나 마리아 등을 단순하고 강렬한 색채 ... 그려 넣는 것이 특징입니다.

23

본문과 관련 있는 내용 중 참고가 될 만한 내용은 보충 설명했습니다.

후기 인상주의라는 말은 1910년쯤 열린 전시회에서 영국 미 ... 평론가 프라이(Roger Fry)라는 사람이 '마네와 후기 인상 ... 라는 제목을 붙인 것에서 유래하였습니다. 그러니 마 ... 발 위의 정점)이 후기 인상주의를 등장하도록 한 ... 할 수 있지요.

후기 인상주의는 인상주의의 영향으로 시작되었으 ... 벗어나 새로운 작품 세계를 세웠습니다. 이 화가들은 ... 는 풍경에 자신만의 생각을 입힌 그림을 그렸습니다 ... 가 풍경 속에서 생각이나 개념을 찾아내어 ... 했습니다. 보이는 그 자체를 부정한 것은 아닙니다 ... 항상 존재하는 자연과 사물에 기대어, 대상을 자신만 ... 와 붓 터치 등으로 표현했지요. 하지만 이전 인상주의 ... 겉에 드러난 현상보다 속에 담겨 있는 현상에 더 관심을 가졌습니다. 그 내면을 작가들 나름대로 개성을 담아 표현했습니다.

후기 인상주의 화가들은 드니에서 맺어진 ...

본문 중에서 한 번쯤 생각
해볼 만한 것을 제시하여
다른 이와 함께 의견을 나
누어보도록 하였습니다.

어느 날 외젠 부댕(Eugene Louis Boudin)이라는 화가가 젊은 모네
의 그림을 보게 됩니다. 그리고 그는 모네를 제자로 삼고 미술을 가
르쳤습니다. 모네는 야외에서 그림을 그리며 빛의 효과를 표현해내
는 기초적인 그리기 방법을 배웠지요. 그 후 모네는 외젠 부댕을 떠

소를 중요시하였다면, 낭만주의는 다양성을 중시하였고 개성 추구
를 목적으로 하였습니다. '○○'으로 한 계몽주의 이후의 사
상은 이성을 넘어 중시하며 확장하였어
요. 그야말로 의 해방이었습니
다. 이처럼 낭 상 중요한 전환점
을 가져왔습니

생각해봅시다

독재자는 왜 나

생각해봅시다

독재자는 왜 나라가 혼란에 빠진 시기에 자주 등장하는 것일

본문을 마치고 되짚어 볼 때
더 깊이 생각해볼 만한 것
을 제시하여 좀 더 다양한
시각으로 내용을 정리하도록
하였습니다.

바르비종 유파

서양 미술사 산책

프랑스의 '바르비종'이라는 지역은 1830년 이래 화가들이 은둔을
위해 머물던 곳이었습니다. 아름다운 풍경화로 잘 알려진 테오도
르 루소(Theodore Rousseau, 1812년~1867년)가 1836년에 이 지역
에 정착하면서 이 바르비종파를 이끌었지요. 바르비종의 화가들은
1810년대에 태어난 이들이 많았습니다. 대표적인 화가로는 앞서
말한 루소를 비롯해 쥘 뒤프레, 샤를 자크 등이 있으며, 후에 정착
한 화가로는 샤를 프랑수아 도비니, 장 프랑수아 밀레 등이 있습니
다. 쿠르베도 종종 바르비종에 들러 그림을 그렸지요.
바르비종 유파의 화가들은 당시 네덜란드와 영국의 풍경화에서
영향을 받았습니다. 차츰 전통적인 풍경화의 규범이나 낭만주의적

본문 중에 쉬어가는 페이지
를 두어서 서양 미술 역사
와 관련한 재미있는 이야기
도 알 수 있도록 하였습니다.

미술의 역사, 왜 배워야 할까요?

훌륭한 미술 작품을 보고 있으면, 가슴 벅찬 감동에 빠지고는 합니다. 물론 미술 작품만이 감동을 주는 것은 아닙니다. 살아가면서 감동하는 순간은 시시각각 펼쳐집니다. 감동을 주는 대상은 어떨까요? 웅장한 자연환경과 놀랍도록 아름다운 음악 등 살아가며 감동을 주는 것들은 미술 작품 외에도 많이 있습니다. 하지만 미술 작품은 그것만의 독특한 감동을 우리에게 선사합니다. 멈춰 있는 시선 속의 살아 있는 감동의 물결을 느낄 수 있다면, 삶은 더욱더 아름다운 색채로 물들 것입니다.

미술 작품에 감동하였다면, 그 작품에 관해서 알아보고 싶을 것입니다. 나의 해석이 맞는지, 내가 상상한 것이 작가의 상상과 일치하는지, 다르다면 작가는 무엇을 상상했는지 알고 싶겠지요. 마치 관심 가는 여학생에 관해서 알고 싶듯이 말이죠. 작가는 어떻게 태어났고, 어떤 바탕 속에 저 그림을 그린 것일까 궁금할 것입니다. 그림을 그릴 때 어떤 상황에 처해 있었고 어떤 이야기를 쏟아내고 싶었는지 알고 싶을 것입니다. 그러한 궁금증은 곧 작가의 역사를 알도록 하고, 작가의 역사는 다시 미술의 역사가 될 것입니다. 그러다 보면 어느새 내가 관심을 두었던 그 작가의 그 작품은 내 것이 됩니다.

그런데 미술의 역사는 인간 문화의 역사이기도 합니다. 요즘은 각종 매체가 넘쳐나지만, 불과 100년쯤 전만 해도 미술은 시각적인 감동을 주는 유일한 수단이었지요. 그래서 미술은 인간 문화의 흐름 속에서 넘실댔습니다. 지금이야 어떤 형식이든 그리면 그리는 대로 하나의 작품으로 인정받을 수 있는 시대가 되었지만, 당시엔 권력자나 사회의 흐름에 따라 큰 영향을 받을 수밖에 없었죠. 사회가 원하는 대로 미술도 따라갈 수밖에 없었습니다. 그래서 당시의 사회의 문화와 역사가 고스란히 미술 속에 담길 수밖에 없었던 것입니다.

　'역사를 왜 배워야 합니까?'라는 물음은 의미가 없습니다. 역사를 알아야 한다는 데 반대하는 사람은 없을 것입니다. 인간이 걸어온 길을 돌아보고 같은 실수를 반복하지 않으며, 이전의 성공을 바탕 삼아 더 나은 미래를 이루기 위해서 우리는 역사를 배웁니다. 그렇다면, 미술 역사를 배우는 이유는 문화의 흐름을 알고 더 나은 문화를 만들기 위해서이겠지요. 미술은 우리 문화의 발전을 주도했으니까요. 그런데 그렇게 딱딱한 이유를 들 필요 없이 앞서 말한 대로 감동의 폭을 더 넓게 하기 위해서라고 말하겠습니다. 분명히 미술의 역사를 알면 알수록 미술이 주는 감동은 더 깊어질 테니까요.

　이 책을 펼쳐보기 전에 먼저 심호흡 한번 해보세요. 공부하듯이 책장을 넘기지 말고 가벼운 마음으로, 한 장씩 넘겨보세요. 글씨가 눈에 들어오지 않으면, 그림만 감상하겠다는 마음으로 느긋하게 읽고 넘어가도 좋습니다. 미술의 흐름과 작가의 삶 속에서 좀 더 인생의 의미를 찾아도 좋습니다. 뜻밖에도 살아 있는 동안 실패했던 작가들이 많습니다. 평생 팔린 그림이 고작 한 장뿐인 작가도 있지요. 그 작가는 현재 초고가로 팔리는 그림을 그렸던 사람입니다. 그런데 지금 자신의 그림이 엄청난 가격에 팔리는 것을 알면, 그 작가는 땅을 치고 안타까워할까요? 상상해보세요. 그리고 친구들이나 주변 사람들과 이야기 나눠보세요. 그러고 보니 미술의 역시를 통해 인생의 참맛도 알게 되는군요. 네, 그래서 우리는 미술의 역사를 알아야 하는 것입니다.

　자, 그러면 이제부터 미술의 세계 속으로 빠져보세요. 한계는 없습니다. 구속도 없습니다. 그저 무한한 상상과 감동이 있을 뿐….

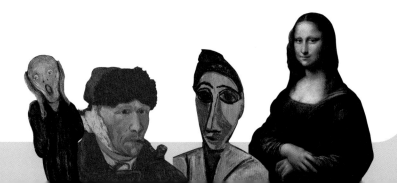

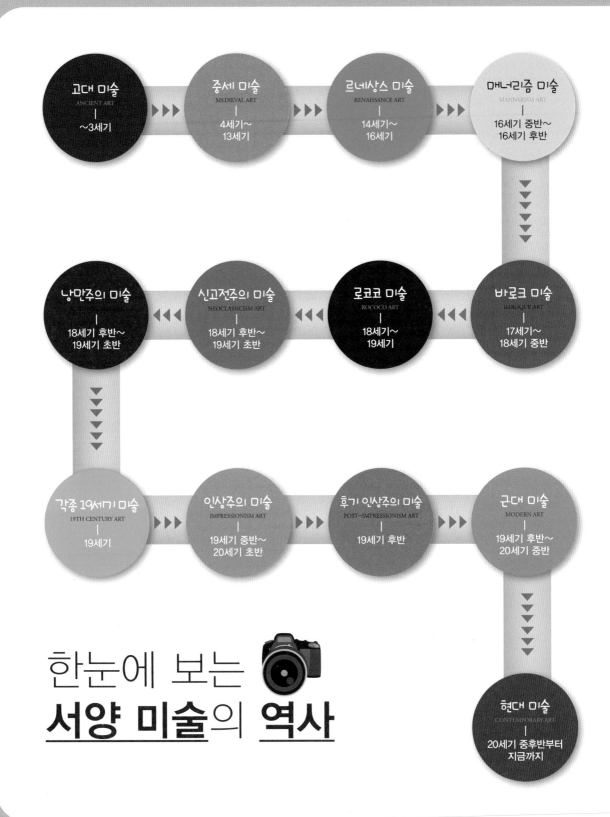

고대 미술
ANCIENT ART
ㅣ
~3세기

중세 미술
MEDIEVAL ART
ㅣ
4세기~
13세기

르네상스 미술
RENAISSANCE ART
ㅣ
14세기~
16세기

매너리즘 미술
MANNERISM ART
ㅣ
16세기 중반~
16세기 후반

낭만주의 미술
ROMANTICISM ART
ㅣ
18세기 후반~
19세기 초반

신고전주의 미술
NEOCLASSICISM ART
ㅣ
18세기 후반~
19세기 초반

로코코 미술
ROCOCO ART
ㅣ
18세기~
19세기

바로크 미술
BAROQUE ART
ㅣ
17세기~
18세기 중반

각종 19세기 미술
19TH CENTURY ART
ㅣ
19세기

인상주의 미술
IMPRESSIONISM ART
ㅣ
19세기 중반~
20세기 초반

후기 인상주의 미술
POST-IMPRESSIONISM ART
ㅣ
19세기 후반

근대 미술
MODERN ART
ㅣ
19세기 후반~
20세기 중반

현대 미술
CONTEMPORARY ART
ㅣ
20세기 중후반부터
지금까지

한눈에 보는
서양 미술의 역사

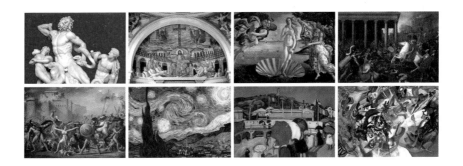

 **Contents**

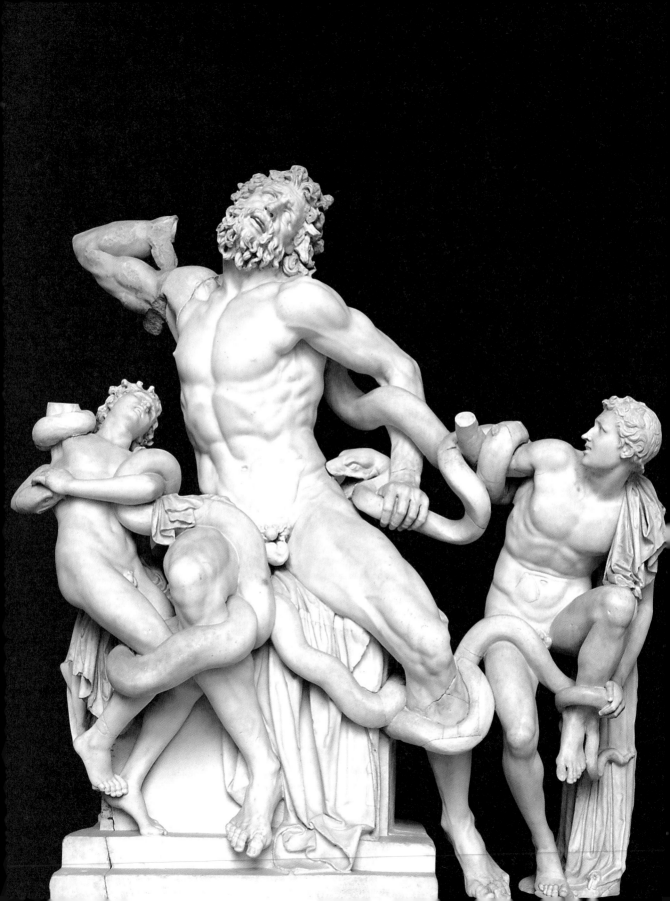

고대 미술

1

ANCIENT
ART

고대 미술

먼저 들여다보기

인간은 지난 세월, 강을 따라 성장하고 문명을 키워갔습니다. 인류 성장의 바탕이 된 강으로는 티그리스, 유프라테스, 나일, 인더스, 황하 강을 들 수 있습니다. 이 강들의 유역에서 문명이 발생하였고 발전해갔습니다. 서양의 문명은 '오리엔트'라 이르는 문명●의 영향을 받아 발생하였습니다. 오리엔트 문명에서 약 2,000년 이후에 본격적으로 성립하였죠. 이처럼 서구 문명의 중요한 토대가 된 오리엔트 문명은 티그리스 강과 나일 강 유역 중심으로 화려하게 등장하였습니다.

● 오리엔트 문명
고대 이집트 문명+메소포타미아 문명

지중해에 있는 크레타 섬 사람들이 이 오리엔트 문명을 수용하면서 서양 문명은 시작합니다. 크레타 섬 사람들이 배로 여러 나라를 다니면서 오리엔트의 각종 문화를 배워서 그리스에 전해줬습니다. 그리스 사람들은 오리엔트 문명을 그대로

받아들이지 않고 그들만의 문명을 새롭게 형성했습니다. 이러한 문명의 차이는 신을 바라보는 믿음에서 찾아볼 수 있습니다. 오리엔트 문명의 신은 인간과 절대적으로 다르고 신비한 존재로 묘사되었습니다. 하지만 그리스의 신은 인간의 모습을 하고 인간처럼 사랑하며 다투는 것으로 묘사되었지요. 그리스로부터 발생한 이 문명을 헬레니즘 문명이라고 합니다. 서양 문명은 바로 고대 그리스의 문명이 출발점이라고 할 수 있습니다.

그리스의 미술은 평면에서 벗어났고 공간감을 표현하면서 물체를 사실적으로 묘사하게 되었습니다. 건축이나 조각이 특히 발달했고 조화와 균형, 비례를 중시하였습니다. 그리고 이상적인 비례를 일종의 규칙으로 정하여, 미술에 반영하였지요. 이러한 비율을 일명 '황금비율'이라 하였으며, 인체의 경우 1 : 1.618을 가장 이상적인 비율로 여겼습니다. 그리고 당시의 조각물을 보면, 정확히 머리와 몸의 비율이 7등신을 이루는 것을 알 수 있습니다. 이 시기를 대표하는 미학자로는 폴리크레이토스(Polykleitos)를 들 수 있습니다. 그는 인체 비례의 기준을 완성하여 '비례의 입법자'라는 다른 이름으로 불리기도 했습니다.

고대 그리스를 대표하는 작가로는 페이디아스(Pheidias)를 들 수 있습니다. 그의 작품이 아테네 파르테논 신전 지붕 위에 서 있는 것을 지금까지도 볼 수 있는데, 여전히 서구 고대 미술 역사상 최고의 걸작으로 손꼽힙니다.

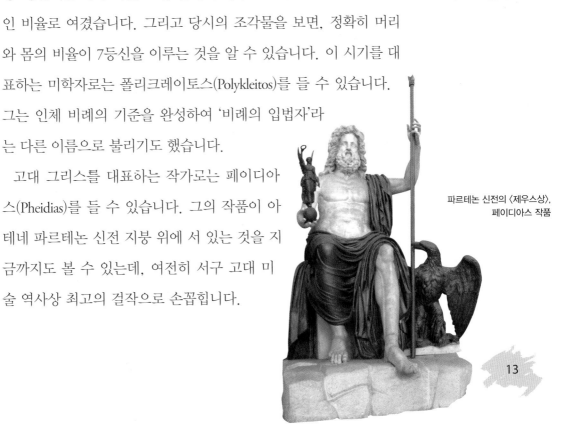

파르테논 신전의 〈제우스상〉,
페이디아스 작품

13

하지만 오리엔트 문화가 전래되어 헬레니즘 시대로 접어들면서 조화와 균형, 이상화는 약해지고 좀 더 사실적이고 역동적인 묘사가 중시되었습니다. 이 시대를 대표하는 작품으로는 〈라오콘 군상〉이 있습니다. 이 작품은 트로이 전쟁 신화를 배경으로 하는 작품으로, 라오콘과 두 명의 아들이 커다란 뱀에 휘감겨 고통스럽게 죽음을 맞는 모습을 묘사했습니다. 〈라오콘 군상〉은 16세기 초 콜로세움 근처에 있는 티투스 목욕탕 유적에서 발견되었습니다.

여기서 라오콘은 그리스 군대가 목마에 숨어 트로이 성에 몰래 들어오려는 것을 예측하고 조언했던 사람입니다. 그러나 라오콘의 이러한 방해는 트로이가 무너지기를 원했던 바다의 신, 포세이돈의 심기를 불편하게 했고, 결국 포세이돈은 라오콘뿐만 아니라 두 아들까지 목숨을 빼앗았습니다. 〈라오콘 군상〉은 이러한 신화가 담겨 있는 작품이지요.

〈라오콘 군상〉을 향한 극찬

"예술의 기적"

-미켈란젤로

"고귀한 단순함과 위대한 고요"

-빙켈만

〈라오콘 군상〉, 하게산드로스 · 아테노도로스와 폴리도로스의 합작품

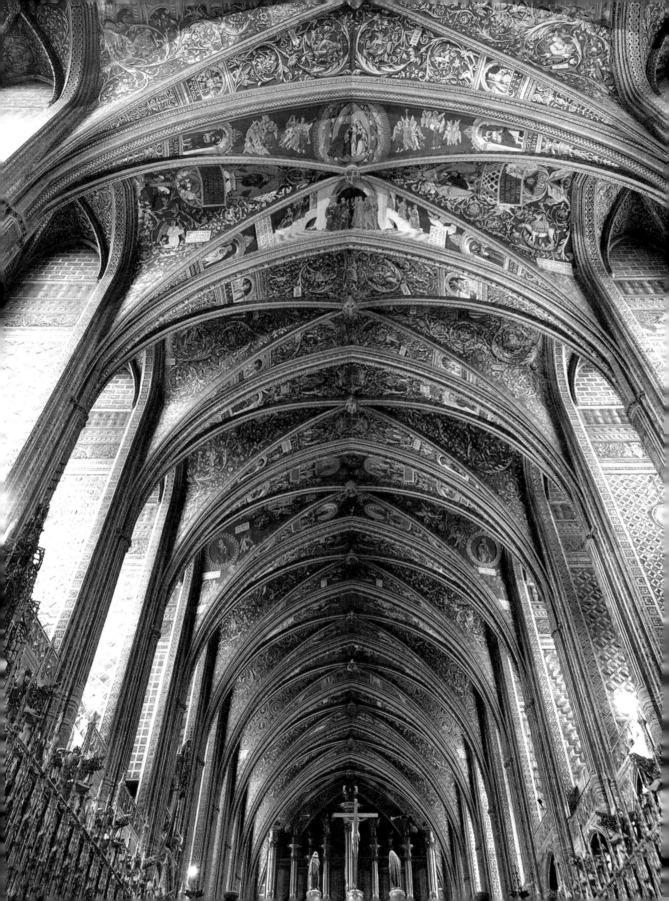

중세 시대 미술

2

MEDIEVAL
ART

중세 시대 미술

먼저 들여다보기

그리스의 문명은 로마로 이어졌습니다. 그러나 로마가 대제국이 되어가면서 오히려 로마 문명은 여러 어려움에 부닥치게 되었습니다. 로마제국과 맞닿아 있는 다른 지역은 각종 위기와 붕괴의 위험을 더했습니다. 그때쯤 로마의 식민지였던 이스라엘에서는 예수가 등장하여 기독교를 만들었는데, 기독교는 갖은 탄압을 이기고 전 유럽에 퍼지게 됩니다. 마침내 로마 '콘스탄티누스 대제(Constantinus)'는 314년 기독교를 공식적으로 받아들였습니다.

기독교는 사람 중심의 헬레니즘 문명에서 하나님을 중심으로 하는 헤브라이즘 문명으로 옮겨가도록 했습니다. 이후에 유럽의 역사는 헬레니즘과 헤브라이즘 문명이 공존하며 발전해나가다가 점차 헤브라이즘 문명으로 옮겨 가게 된 것이지요. 미술의 주요 소재는 그리스·로마 신화나 성경에 등장하는 인물들이었는데 4세기부

헬레니즘이 각 개인의 중요성과 자유정신을 일깨워줬다면, 헤브라이즘은 기독교적 전통으로써 종교와 신에 대한 정신을 심어주었지.

중세미술은 기독교미술이라 할수있지.

터 16세기까지 기독교가 유럽의 종교로서 사회, 문화를 지배하면서 기독교 미술이 발달하였습니다.

중세 기독교 미술

　중세 시대는 대략 400년부터 1400년까지를 일컫습니다. 중세 시대는 기독교의 영향을 많이 받은 시대이지요. 인간보다 신이 절대적인 위치에 있었고, 사회의 모든 것이 기독교를 중심으로 돌아가는 시대였습니다. 미술도 기독교의 절대적인 영향을 받았고, 뚜렷한 예술 사조도 나타났습니다.

　기독교의 미술은 절대적인 존재에 대한 상징적인 표현이 두드러집니다. 기독교가 발생한 초기에는 하층민의 단순함과 소박함을 드러냈습니다. 기독교 공인 이전에는 기독교 내에서도 우상 숭배를 금지하였으나 대신 다양한 상징물이나 표시로 기독교인임을 나타냈

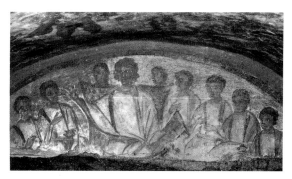

로마 카타콤베(Catacombe)•에 그려 있는
초기 기독교 미술작품

● 카타콤베
기원전 1세기부터 기원후 4세기까지
의 기독교 신자들의 무덤

습니다. 앞에서도 말했지만, 초기 기독교는 소박한 느낌이 강했고, 예수도 낮은 곳에서 힘들게 살아가는 사람들을 대변하며 구원하는 인물로 묘사했습니다. 권위 있는 절대자의 모습이 아니었지요.

그러다가 시간이 흐르면서 기독교 미술도 초기와 차이를 보이기 시작했습니다. 점차 예수는 하층민의 모습과 다르게 묘사되었고, 고귀한 존재이면서 권위적인 존재로 나타내었습니다. 하층민과 가까운 존재로 표현하던 것이 점차 인간 위에, 또 그것을 넘어서 온 우주 위에 군림하는 존재로 묘사된 것입니다. 이러한 변화는 기독교가 귀족에게도 스며들면서 귀족의 취향이 반영된 결과입니다. 종교적인 것을 주제로 한 모자이크 유리판이나 성상화(聖像畵)●가 이 시기를 나타내는 미술품입니다. 건물 중에서는 소피아 성당이 이 시기를 대표하는 건축물이지요. 이 시기에는 아치와 회벽에 그림을 그린 프레스코● 벽화도 발달했습니다.

● 성상화
동방 그리스도교 전통에서 종교적인 내용이나 신앙의 대상을 표현한 회화를 말하며, 그리스어 이콘(Icon)에서 유래하였다.

● 프레스코
벽의 석고가 마르지 않아 축축할 때 그림을 그리는 화법

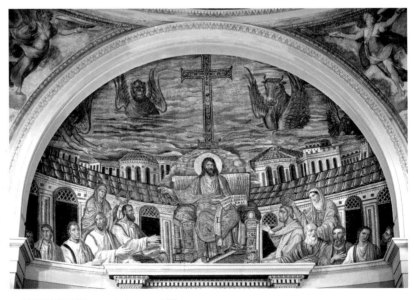

그리스도와 열두 사도, Santa Pudenziana 성당

Santa Pudenziana 성당

이 성당은 성녀 푸덴시아나를 기리기 위해 4세기 로마에 지어진 성당이다.

비잔틴 미술

323년에 콘스탄티누스 대제[•]는 로마 제국의 수도를 그리스에 있는 비잔티움으로 옮겼습니다. 그리고 비잔티움은 콘스탄티노플이라는 이름으로 불리게 되었지요. 그런데 수도를 옮긴 지 100년도 지나지 않아서 로마제국은 둘로 갈라져 버렸습니다. 동로마는 유스티니아누스의 노력으로 안정을 되찾았지만, 서로마는 무너져 내렸습니다. 그 후 동로마는 비잔틴 제국으로 성장하였고, 비잔틴 문화를 확립하게 되었습니다.

비잔틴 미술은 화려한 색채가 특징이며, 특히 모자이크의 황금기라 할 수 있습니다. 모자이크는 색을 입힌 유리 조각으로 표현한 미술 기법을 말합니다. 비잔틴 시대에는 모자이크 외에 이콘(Icon)이라 하는 성상화도 유행했습니다. 그리고 성상화 자체에 신비로운 힘이 있다고 사람들이 믿어서 항상 가지고 다녔다고 합니다. 지나치게 사람들이 성상화에 빠져 신성한 것으로 여기자 교회에서는 성상화를 아예 금지하기도 했습니다.

● **콘스탄티누스 대제**
306년부터 337년까지 로마를 지배한 황제로, 초기 기독교 발전에 큰 기여를 했다.

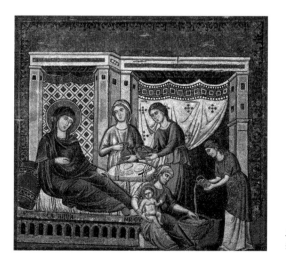

그리스도의 탄생(Nativity of the Virgin), 카발리니의 작품

오리엔트 문명의 사실주의

특히 메소포타미아 문명은 이집트 문명에 비해 지리적으로 개방되어 있어서 사실주의적이었다. 지리적으로 폐쇄적이면, 침략이 거의 없어서 왕이 신과 동등한 위치로 사회를 지배하려고 한다. 덕분에 미술도 신과 왕(파라오)을 찬양하는 형태로 나타나며 비사실적이다. 하지만 지리적으로 개방되어 있으면, 밖에서의 침략이 잦고 왕의 지배도 약하다. 그리고 미술도 좀 더 현실을 반영하는 형태로 나타나게 된다.

● 휴머니즘
우리말로 인본주의라고 하며, 인간다움을 존중하고자 하는 사상이다.

비잔틴 미술은 성상(Icon) 파괴 운동이 일어나는 8세기 초까지 오리엔트 지역의 사실주의와 헬레니즘 양식이 그 밑바탕에 깔렸었습니다. 성상 파괴 운동은 성상을 지키는 자와 파괴하려는 자의 싸움에서 벌어졌습니다. 그 일로 당시의 많은 작품이 파괴되었지요. 결국, 8세기 이후 이러한 대립은 11세기 중기에 이르러 로마 가톨릭과 그리스 정교로 완전히 분열하도록 했습니다. 12세기에 들어서 미술계에도 휴머니즘(Humanism)● 사상의 영향을 받아 친밀하고 부드러운 묘사가 두드러지게 되었습니다.

비잔틴 미술은 이슬람과 동방 미술이 교류하면서 혼합적인 미술 양식으로 발전한 것에 의의를 둘 수 있습니다. 비잔틴 미술 양식은 후에 이탈리아 르네상스 미술에 영향을 주었고, 서구 근대 미술의 바탕이 되었습니다.

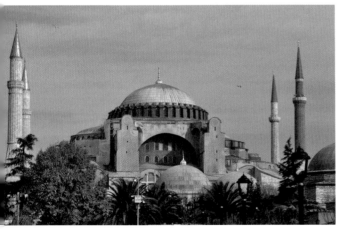

성 소피아 대성당_터키 이스탄불

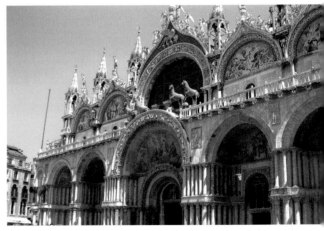

성 마르코 성당_이탈리아 베네치아

로마네스크 예술

로마네스크(Romanesque)는 10세기부터 12세기까지 유럽에 발달한 기독교 예술 양식입니다. 고대 로마의 영향을 받았다고 하여 로마네스크라고 이름 지은 것이지요. 지역마다 차이가 조금씩 있지만, 이탈리아 롬바르디아 지방과 프랑스에서 일어나 유럽 여러 곳에 퍼져나가 다양하게 발전하였습니다. 로마네스크라는 말은 아치나 돔 형태의 건축 형태에 붙여진 이름이기도 합니다. 처음에는 건축 형태를 이르는 말이었으나 현재는 건축뿐만 아니라 미술 전반을 이르는 말이 되었지요.

로마네스크라는 말은 1818년 프랑스 고고학자 샤를 드 제르빌이라는 사람이 중세 유럽 건축양식을 설명하면서 만든 말이야.

서로마 제국이 멸망한 후의 유럽은 각종 분열과 민족 대이동의 시대로 혼란스러웠습니다. 9세기는 '카롤링거 르네상스'라고 하여 프랑크 왕국●이 고전 문화를 다시 발전시키려던 시기라 할 수 있습니다. 카롤링거 제국이 멸망한 후 노르만인들과 헝가리인들이 새로운 민족 대이동을 했고 그러면서 발생한 서양 문화의 혼돈의 시대를 로마네스크라 하기도 합니다.

● **프랑크 왕국**
게르만 계열의 부족인 프랑크족이 5세기 말에 지금의 프랑스, 독일, 이탈리아 지역에 세운 왕국. 본문의 카롤링거 왕조도 프랑크족이다.

로마네스크 또한 기독교의 영향 아래에 있었지요. 덕분에 서양에서는 교회가 많이 건축되었습니다. 당시 교회의 특징은 역시 로마식 둥근 아치입니다. 교회 내, 외부에 장식이나 창문이 별로 없고 단단해 보이는 벽과 탑들이 묵직하게 서 있을 뿐이지요. 미술도 예수나 마리아 등을 단순하고 강렬한 색채로 벽에 그려 넣는 것이 특징입니다.

초기에는 기독교의 지배가 강했으나 말기로 가면서 점점 자유롭고 개성적인 표현이 늘었습니다. 비인간적이거나 신을 다루던 주제와 표현에서 벗어나 점차 성서나 성화 외의 인간 중심의 표현들이 가능해졌습니다. 화가들도 교회의 영향에서 벗어나 자유롭게 그림을 그렸고, 초상화를 주문 제작하여 돈을 벌었습니다. 이러한 로마네스크 미술은 고딕 미술로 이어집니다.

산마르코 대성당_정문 아치

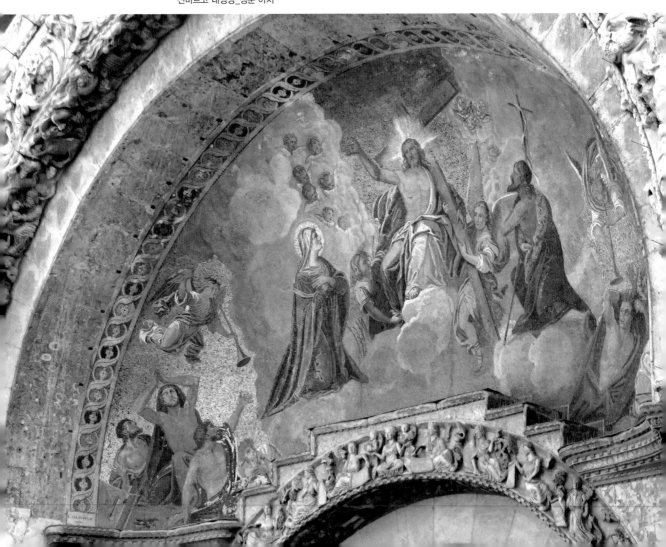

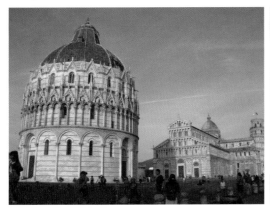
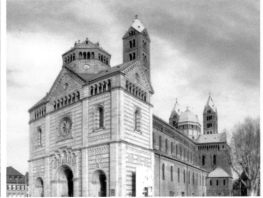

피사 대성당 슈파이어 대성당

고딕 예술

　로마네스크 미술에 이어 12세기 중반부터 싹트기 시작한 것은 고딕 미술입니다. 고딕은 프랑스를 비롯해 영국을 중심으로 발달합니다. 고딕 미술은 르네상스 미술이 발생하기 전까지 2세기 동안 서유럽에 퍼져서 발전하기도 하고 변화하였습니다.

　고딕(Gothic)이라는 말은 서로마 제국이 멸망한 후 들어온 고트족에서 유래하였습니다. 르네상스의 이탈리아인이 중세의 건축 양식을 일러 '고트족의 양식'이라고 약간 경멸하듯 말하던 것이 고딕이라는 이름으로 정착한 것이지요. 사실 고트족은 전혀 관계도 없었다는데, 엉뚱한 곳에서 이름이 오르내렸으니 조금 억울하지 않았을까요?

가만있는 나를 왜?

로마네스크 양식 고딕 양식

● 첨두아치
끝이 뾰족한 형태의 아치

고딕 건축 양식의 특징은 서로 교차하는 아치형 교회의 둥근 천장입니다. 첨두형 교차부나 첨두아치(尖頭arch)● 등은 사실 고딕 미술이 '짠' 하고 내놓은 것은 아닙니다. 초기에는 로마네스크 양식과 비슷한 점이 많았지요. 하지만 이것들을 연결하고 결합하는 방식은 완전히 새로운 것이었습니다. 이러한 대성당에는 그 건축물과 밀접한 관계가 있는 조각으로 장식했습니다. 주로 종교적인 의미를 가진 조각들이었지요. 점차 자연스럽고 편안한 자세의 조각으로 변화하다가 14세기에는 한 층 더 세련되고 우아한 형태로 바뀝니다. 이러한 고딕의 조각은 14세기를 넘어가며 뛰어난 고전적인 르네상스 양식으로 발전했습니다.

● 회랑
성당을 둘러싼 지붕이 있는 긴 복도

● 궁륭
활처럼 높고 기다랗게 굽은 모양

파리 북쪽에 있는 생 드니 성당의 회랑(回廊)●을 보면, 고딕 양식의 특징과 아름다움을 잘 살펴볼 수 있습니다. 첨두형 교차부 위로 궁륭(穹窿)●을 체계적으로 사용하면서 빛이 더 아름답게 들어오도록 했고, 건축물의 선이 조화롭게 보이도록 했습니다.

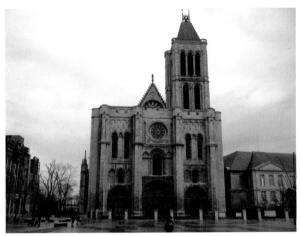

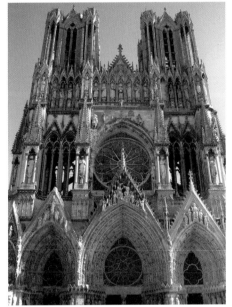

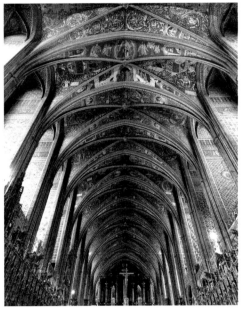

고딕 시대의
대표적인 건축물들을
감상해보자.

1 생 드니 성당
2 생트 세실 대성당
3 랭스 대성당
4 생트 세실 대성당 내부

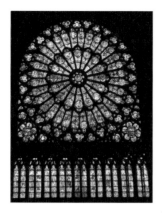

노트르담 대성당에 있는
꽃 모양 스테인드글라스

고딕 양식의 성당 내부를 보면, 빛이 우아하게 뻗어 있어서 마치 영성(靈性)에 이끌리듯 몸이 가벼워지고 신비로움을 느끼게 됩니다. 가늘고 둥근 기둥이 매우 많고, 커다랗게 각진 기둥들이 건물을 버티고 서 있으며, 벽 대신 얇은 스테인드글라스를 설치한 것이 특징입니다. 파리의 노트르담 대성당은 고딕 건축에서 중요한 혁신을 보여줍니다. 아치나 반아치 모양의 부벽이 육중한 고딕 건물을 받쳐주고 있지요. 덕분에 노트르담은 고딕 양식의 결정체라고도 불립니다. 그리고 노트르담 대성당에는 유럽에서도 가장 큰 지름 12m의 꽃 모양 스테인드글라스가 눈길을 사로잡습니다.

고딕 양식은 프랑스 북부를 떠나 여러 나라로 이동해갔습니다. 그러면서 각 지역의 특색을 입고 새로운 모습으로 재탄생하게 되었지요. 영국은 프랑스의 영향을 받았지만, 단순한 비례라는 특징을 가지고 독자적으로 발전했습니다. 독일도 프랑스로부터 고딕 양식을 받아들였습니다. 독일은 '할렌키르헤(Hallenkirche)'라는 형식을 개발하였는데, 성당 안쪽에 개별적인 공간을 만드는 형태입니다.

고딕 미술은 조각을 중심으로 하였으나 회화도 그에 발맞추어 발전했습니다. 고딕 회화의 주요한 작가로는 '치마부에(Cimabue)', '조토 디 본도네(Giotto di Bondone)', '두치오(Duccio)'가 있습니다. 치마부에는 비잔틴 예술을 이어받아 우아하고 현실감이 넘치는 작품을 남겼습니다. 조토는 치마부에의 제자였지요. 그의 작품으로는 1305년경, 북부 이탈리아의 파도바에 있는 '델아레나'라는 성당

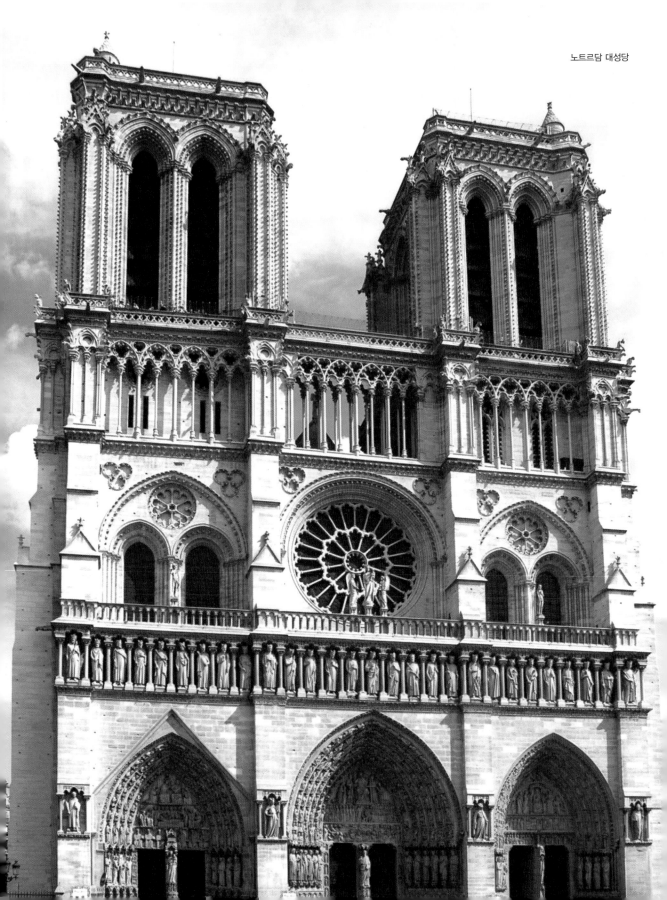

노트르담 대성당

에 그린 〈그리스도를 애도함〉이 유명합니다. 두치오는 조토와 마찬가지로 고딕과 르네상스의 과도기적인 작가였습니다. 그의 작품으로는 '시에나 대성당'에 그려져 있는 〈그리스도전〉과 〈마에스타〉가 대표적입니다.

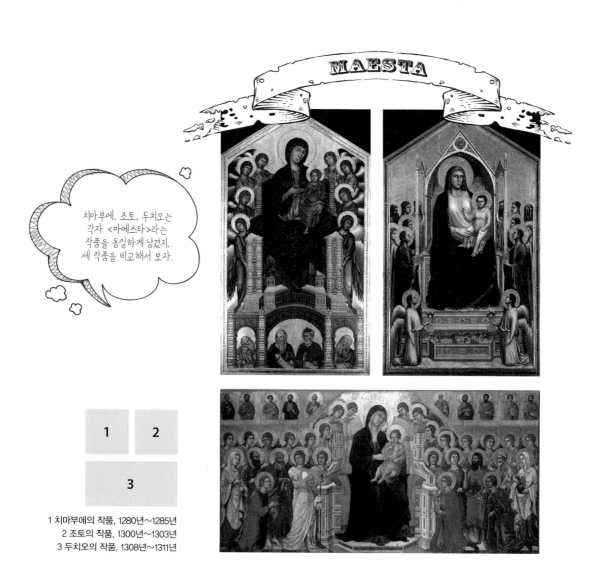

치마부에, 조토, 두치오는
각자 〈마에스타〉라는
작품을 동일하게 남겼지.
세 작품을 비교해서 보자.

1	2
3	

1 치마부에의 작품, 1280년~1285년
2 조토의 작품, 1300년~1303년
3 두치오의 작품, 1308년~1311년

13세기 이후에는 프랑스에서 미니어처(Miniature) 회화가 발전해 나갔습니다. 필사본으로 쓴 책에 작은 삽화를 그려넣는 화가들이 많이 등장했지요. 이러한 미니어처 회화는 인간의 모습과 감정을 자연적인 모습에 가깝게 표현한 것이 특징입니다. 14세기에는 이탈리아의 세나(Schenna) 지역 화가들에게 주목할 만합니다. 이 화가들은 이 도시에 각자 걸작을 남겼으며, '고딕 국제양식●'을 탄생시켜 전 유럽에 유행시켰습니다.

미니어처 회화는 오늘날 만화책의 시초 같아.

● 고딕 국제양식
고딕 미술 후기에 고딕양식이 좀 더 넓은 지역으로 퍼져나간 양식

미니어처 회화 작품들

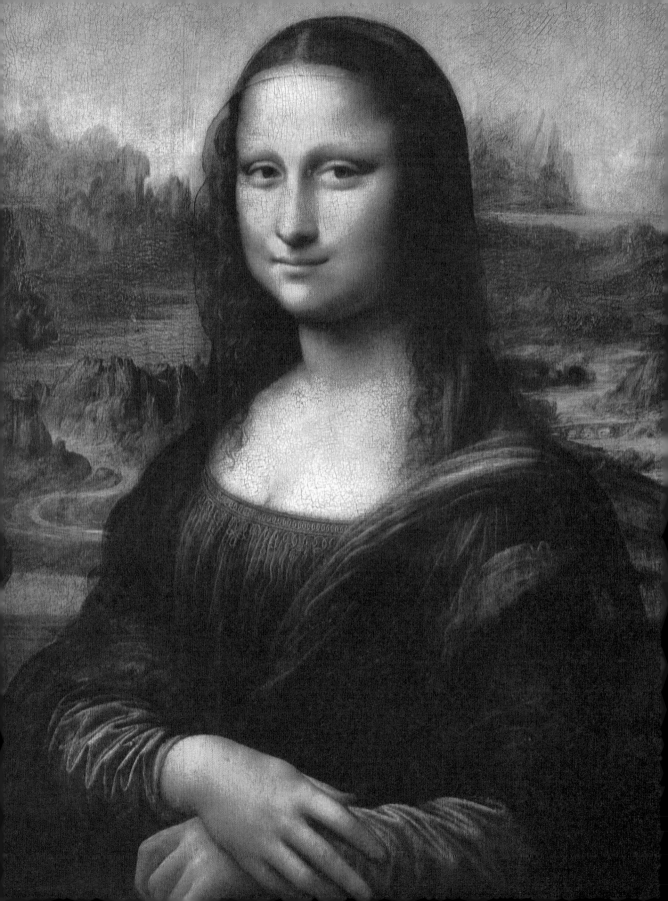

리네상스 시대 미술

3

RENAISSANCE
ART

3 르네상스 시대 미술

● 미슐레(1798년~1874년)
프랑스의 민족주의 역사가로서 『프
랑스사』라는 대작을 남겼다.

'르네상스(Renaissance)'는 프랑스어로, '재생', '부흥'이라는 의미를 갖고 있습니다. 미술사가인 바자리(Giorgio Vasari, 1511~1574)가 『미술가 열전』(1550)에서 잊힌 미술의 부활을 주장하다가 사용한 '부활'이라는 단어를 프랑스의 미슐레(Jules Michelet)●라는 사람이 번역하면서 처음 등장하게 된 말입니다.

'르네상스'라는 말 내면에는 고대와 르네상스까지의 기간을 부정적으로 보는 의미가 깔렸습니다. 초자연적인 중세 미술을 거부하고 인간과 자연의 객관적인 아름다움을 추구한다는 의미 또한 담겨 있지요. 르네상스는 그리스·로마 문화의 부활을 주창한 운동으로, 14세기 이탈리아에서 시작했습니다.

르네상스는 과학의 진보를 넘어 문화, 예술 등 시대상의 전반적인 현상을 의미합니다. 특히 미술 분야는 르네상스 사상을 가장 많

이 표현해낸 분야였습니다. 15세기 중세 시대를 넘어 르네상스로 향하면서 화가들은 신의 속박에서 벗어나 인간과 자연에 관심을 두게 되었습니다. 인간이 삶의 주체로서 합리적으로 세계를 이해하게 되었지요. 이처럼 르네상스의 시대로 넘어가게 된 것은 신흥 자본가 세력의 등장을 그 원인으로 들 수 있습니다. 지중해 무역의 중심지로 이탈리아 베네치아, 피렌체 등의 도시들이 성장하였고 자유롭게 교역하면서 부자가 된 세력들이 중세 시대의 봉건주의를 무너뜨렸습니다. 이 신흥 자본주의 세력은 '부르주아(Bourgeois)'라 합니다.

인간 중심의 사회가 되어가면서 세계를 객관적으로 바라보게 되었습니다. 객관적이라는 의미는 현실에서 일어나는 모든 현상이 인과적인 법칙●에 따라 발생한다는 세계관을 말합니다. 이러한 세계관은 미술에서 원근법●과 명암법●으로서 나타납니다. 사물을 더 눈으로 보는 것과 가깝고 실제적으로 표현하게 된 것입니다. 대상뿐만 아니라 공간도 우리 눈에 보이는 데로 표현하는 것에 중점을 두었습니다. 그리고 1435년 피렌체의 레온 바티스타 알베르티(Leon Battista Alberti)는 이러한 원근법을 명확히 규정하였지요.

● **인과적인 법칙**
어떤 일이 일어나면 원인과 결과를 따져서 판단하는 것

● **원근법**
그림을 그릴 때 사물의 거리감이 느껴지게 표현하는 방법

● **명암법**
그림을 그릴 때 밝은 곳과 어두운 곳의 구분이 명확하도록 표현하는 방법

그렇게 르네상스는 서구 근대 문화의 흐름에 주요한 영향을 끼치며 변화를 몰고 왔습니다. 그러나 유럽의 신항로 개척과 교회의 분열은 사회, 정치적인 혼란을 가져왔고 이탈리아의 르네상스는 점차 쇠퇴하게 되었습니다. 르네상스 시대가 저물고 서양 문명은 매너리즘 시대에 빠져들었습니다. 그러나 르네상스 문화가 저물기까지 르네상스 시대는 무려 130년간이나 지속되었습니다.

원근법과 명암법은 그림을 입체적으로 보이게 해주지.

매너리즘의 시대란?

매너리즘? 신선하지 않다는 거잖아.

에이, 그런 의미가 달라!

여기서 이르는 '매너리즘'이라는 말은 우리가 기본적으로 알고 있는 매너리즘(Mannerism)의 뜻과 다릅니다.

그 시대 이전에는 다 빈치나 미켈란젤로 같은 위대한 화가들이 많았습니다. 모두의 존경을 받았고 그들의 재능을 위대하게 우러러봤지요. 하지만 그와 반대로 당시 젊은 화가들에게는 일종의 위대한 화가들의 작품들은 도전이 되었을 것입니다. 그것을 넘어서 더 새로운 화법을 만들어내는 데 한계가 되기도 했을 것입니다. 그래서 사실적인 그림이나 아름다운 그림을 있는 그대로 그려내서는 위대한 화가들을 넘어설 수 없다고 느꼈습니다. 젊은 화가들은 새로운 시도를 하려고 했습니다. 예를 들어, 우람한 근육의 사람을 더 어려운 자세를 취하도록 그리고, 기발한 아이디어로 뛰어난 발상을 그림에 집어넣으려고 했습니다. 그리고 어렵고 복잡하게 표현해서 거장들을 넘어서려고 했습니다.

여기에서의 '매너'는 모방이나 아류 등 부정적인 의미를 갖고 있어.

그런데 이러한 노력들은 비평가들의 비판을 받게 되었습니다. 이미 있는 표현법들을 그저 모방한 것이라고 비하한 사람도 있었습니다. 또 지나치게 기교만 강조되었다며 부정적으로 보는 사람도 있었습니다. 이 모든 말은 '매너(Manner)'라는 단어로 표현이 됩니다. 그들의 비판은 곧 매너리즘의 시대라는 말로 한 시대를 이르게 되었습니다. 매너리즘의 시대는 바로 바로크로 가는 실험의 단계라 할 수 있습니다.

매너리즘 시대의 대표적인 화가로는 카라바조, 브론치노, 엘 그레코 등을 들 수 있습니다. 그 밖의 파르미자니노(Parmigianino)의 그림도 매너리즘의 특징을 가지고 있습니다. 아래 〈목이 긴 성모〉를 감상해보세요. 불안정한 구도와 목이 비정상적으로 긴 성모의 모습, 그리고 성모의 무릎에 삐딱하게 놓여 있는 아기 예수의 모습에서 보는 이로 하여금 불안함을 느끼도록 하지요.

엘 그레코(El Greco)의 그림도 바로크로 넘어가기 전의 그림을 보면 매너리즘 시대의 특징을 고스란히 가지고 있습니다. 아래의 그림은 매너리즘을 넘어 현대 미술의 자유로움까지 느낄 수 있을 만큼 당시에 파격적이었습니다. 저 인체의 비율이며, 독특한 구도에서 르네상스 그림의 특징이라고는 거의 느낄 수 없지요.

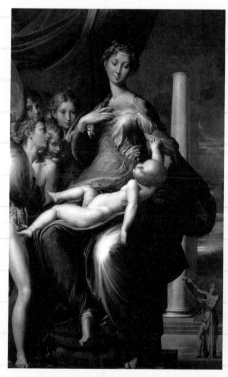

목이 긴 성모, 파르미자니노 작품, 1534년~1540년

요한 계시록의 다섯 번째 봉인의 개봉, 엘 그레코 작품, 1608년~1614년

르네상스 예술의 특징

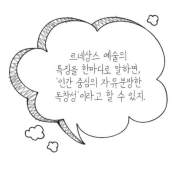

르네상스 시대가 다가오게 되었을 때 상업과 무역으로 부자가 된 사람들은 자유롭게 시민들이 생활하고 생각하는 데 기반이 되었습니다. 사회적 지배자들이 문예를 보호하고 지원하면서 르네상스 미술은 경제 발전과 함께 발달하였지요. 예술가들은 르네상스 시대에 들어서 실질적이고 자연적인 것에 관심을 두었습니다. 이탈리아는 고대 문화의 전통을 지키고 있었습니다. 이러한 고대 문화를 지키고 다시 부흥시키려는 움직임이 르네상스로 이어진 것이지요.

르네상스 정신은 고전주의의 부활, 인본주의, 자연의 재발견 등을 그 기본 바탕으로 하였습니다. 미술 분야는 르네상스를 가장 잘 표현해낸 분야이고 자연 탐구의 기록이었습니다. 르네상스의 회화는 객관적 사실주의를 추구하였고 선과 공간을 이용한 원근법을 중시했습니다.

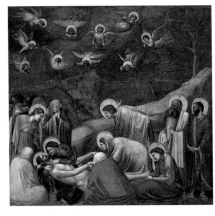

그리스도를 애도함, 1305년

13세기 말, 초기 르네상스 때의 대표적인 화가인 조토(Giotto)는 단순하면서도 명료하고 심리적인 통찰이 돋보이는 작품을 남겼습니다. 동시대 다른 작가들이 여전히 종교적인 압박에서 벗어나지 못하고 공간감의 표현이 단조로웠던 것과 비교되지요. 인간을 더욱 현실감 있게 묘사하였고, 배경도 원근법을 이용해 더욱 사실적이고 입체적으로 보이도록 표현

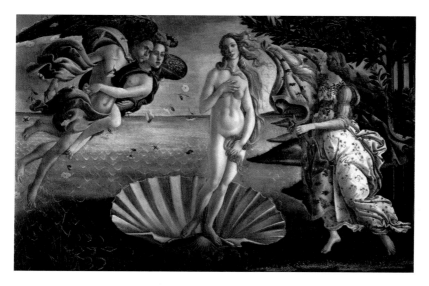

비너스의 탄생, 보티첼리, 1485년
미의 여신인 비너스는 바다 거품 속에서 탄생했다고 하는데, 이 그림에 그 모습이 경이롭게 잘 표현되어 있다. 비너스의 왼쪽에는 '서풍의 신'이, 오른쪽에는 '계절의 여신'이 보인다.

했습니다.

르네상스 건축은 중세 고딕 건축과는 다르게 그리스·로마 시대의 건축을 근본으로 하면서 인본적이고 구성적인 형태를 띱니다. 피렌체의 신흥 부자 세력들은 궁전이나 교회 등을 많이 지었습니다. 물론 건물 내부에는 다양한 미술 작품으로 장식해놓았지요. 그 중에서도 유명한 가문은 메디치(Médicis) 가문●입니다. 이 가문은 예술 활동에 적극적이었고, 미술가들을 후원하였습니다. 미켈란젤로도 메디치 가의 후원을 받았지요. 이러한 사회 분위기에 힘입어 르네상스 예술은 전성기를 맞이하게 되었습니다. 그러면서 그 이름도 유명한 미켈란젤로, 레오나르도 다 빈치 같은 위대한 예술가들이 탄생하게 된 것입니다.

● 메디치 가문
메디치 가는 13세기부터 17세기까지 이탈리아 피렌체에 강력한 영향력을 행사한 가문이었다. 처음에는 평범한 중산층이었으나 은행업으로 부자가 되었다.
1494년 프랑스 왕인 샤를 8세가 알프스를 넘어 이탈리아를 침략하면서 메디치 가문의 피렌체 통치도 끝이 났다.

르네상스의 예술가들

도나텔로(Donatello, 1386년경~1466년)

도나텔로는 초기 르네상스 조각 양식을 만든 사람이라고 할 수 있습니다. 그는 고딕 양식을 따르면서도 르네상스의 사상이 담겨 있는 작품을 남긴 것이 특징입니다. 고대 유적 연구에 열중했던 시기에 남긴 청동상 〈다비드〉는 건강한 육체를 생생하게 표현하면서 고전미를 풍기도록 한 작품입니다. 르네상스 주조 기술의 정점을 나타내는 작품인 〈가타멜라타 장군 기마상〉 또한 그의 대표 작품입니다. 그의 작품에는 시간이 지날수록 사실적 기법이 더 잘 드러납니다. 그리고 르네상스의 휴머니즘과 세련미가 강조된 작품들을 많이 남겼습니다.

르네상스!

다비드, 1425년~1430년

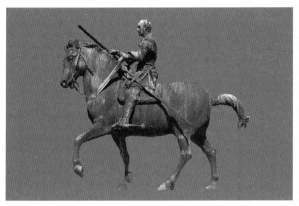

가타멜라타 장군 기마상, 1445년~1453년　　　　유디트와 홀로페르네스, 1455년~1460년

레오나르도 다 빈치(Leonardo da Vinci, 1452년~1519년)

　레오나르도 다 빈치는 미술에 관한 지식이 없는 현대인 누구라도 잘 알고 있는 인물이지요. 바로 〈최후의 만찬〉과 〈모나리자〉를 탄생시킨 작가가 다 빈치입니다. 다 빈치는 사생아로 태어났고 평탄한 인생을 산 사람은 아닙니다. 그는 어릴 때부터 그림에 특별한 재능이 있었습니다. 미술 분야뿐만 아니라 수학, 해부학, 건축학 등 다양한 분야에서 천재적인 면모를 보인 인물이지요. 단순히 한 시대를 산 예술가로 여기기보다 서양 문명을 발달시킨 위인으로 기억해야 할 인물입니다. 현재까지 남아 있는 1만 장에 가까운 그의 원고와 스케치는 이러한 것을 증명합니다. 다 빈치가 남긴 이 원고와 스케치에는 예술 분야뿐만 아니라 자연과학, 기계공학 분야 등 종합적인 지식이 총 망라되어 있습니다.

　다 빈치는 끊임없이 관찰하고 배워나갔습니다. 그리고 기록했습

〈다 빈치 코드〉라는 소설이 있지. 영화로도 제작되었는데, 다 빈치와는 관련이 적지만 재미로 볼 만하다.

니다. 그런데 그가 남긴 업적은 천재로서의 결과물인 것만은 아닙니다. 알고 배우고자 하는 노력이 만들어낸 결과물이지요. 다 빈치의 예술적 묘사법은 신고전주의로 계승되었고, 인상파에도 영향을 끼쳤습니다.

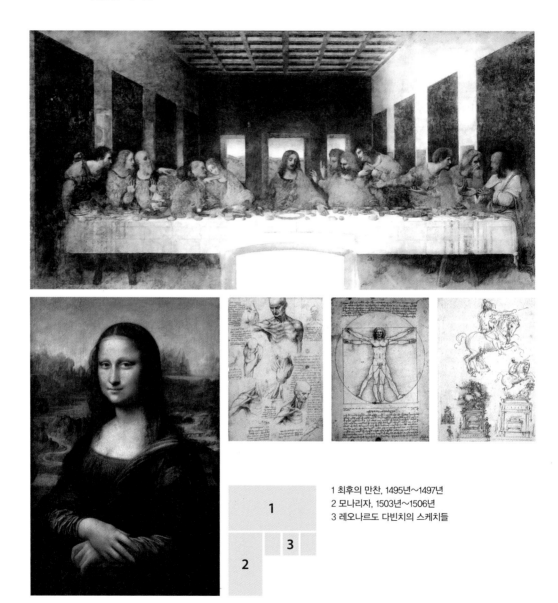

1 최후의 만찬, 1495년~1497년
2 모나리자, 1503년~1506년
3 레오나르도 다빈치의 스케치들

미켈란젤로(Michelangelo Buonarroti, 1475년~1564년)

미켈란젤로는 이탈리아의 화가이자 조각가이자 건축가입니다. 그리고 시를 짓는 시인이기도 했습니다. 미켈란젤로라고 하면 가장 먼저 떠오르는 작품이 〈천지창조〉일 것입니다. 이 위대한 작품을 그는 시스티나 성당의 천장에 남겼습니다. 무려 1508년부터 1512년까지 4년 5개월간 그렸다고 합니다. 이 작품은 르네상스 시대 프레스코화의 대표 작품으로 평가받고 있지요. 같은 성당에 그려 있는 〈아담의 창조〉도 그가 남긴 유명한 작품입니다. 영화 〈ET〉의 외계인과 주인공이 손가락을 맞대는 장면도 이 작품에서 따온 것이라고 하지요.

미켈란젤로는 현대까지 가장 위대한 예술가로 여기는 인물입니다. 앞서 말한 대로 시스티나 성당에 남긴 위대한 작품들은 그의 천재성을 믿어 의심치 않도록 합니다.

그가 이처럼 위대한 그림들

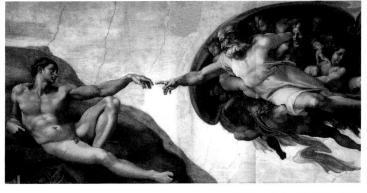

〈천지창조〉 중 〈아담의 창조〉, 1510년

을 많이 남겼지만, 그는 자신을 다른 무엇보다 조각가라고 여겼습니다. 미켈란젤로는 자신이 그린 그림을 조각으로 표현하는 것을 즐겼습니다. 어렸을 때 자신을 길러준 유모의 남편이 석공이었기 때문인지 그는 돌을 조각해 예술 작품을 만드는 데 남다른 애정이 있었던 듯합니다. 그리고 평생 대리석을 조각하는 데 몰두했으며, 〈다비드〉나 〈피에타〉 등 위대한 조각품을 남겼습니다.

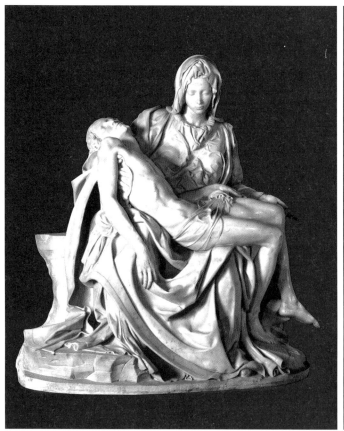

피에타, 1499년

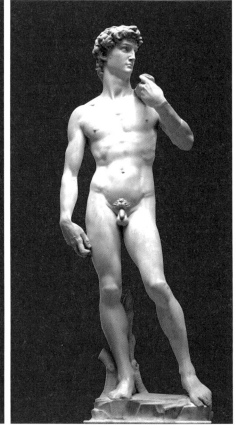

다비드, 1501년~1504년

미켈란젤로는 르네상스 시대를 이끈 메디치 가문과 인연이 깊습니다. 메디치 가의 후원을 받았고, 메디치 가에서 운영하던 조각 학교에 입학하였습니다. 우리에게 〈줄리앙〉이라 알려진 석고상도 메디치 가문의 자손인 '줄리아노 데 메디치'를 미켈란젤로가 조각한 것입니다. 메디치 가문의 예술을 향한 열정과 후원이 없었다면, 당대의 위대한 조각가도 탄생할 수 없었을 것입니다.

라파엘로(Sanzio Raffaello, 1483년~1520년)

라파엘로는 미켈란젤로와 레오나르도 다 빈치와 더불어 르네상스 시대의 고전 예술을 완성한 3대 천재 예술가로 불리는 인물입니다. 다른 인물들처럼 그는 일찍이 어머니를 여의고 어려운 유년기를 거쳤지요. 그의 아버지는 평범한 미술가였는데, 어린 시절 아버지에게 그림의 기초를 배우면서 화가로서의 꿈을 키워나갔습니다.

이탈리아 초기 르네상스 화가인 페루지노 밑에서 그림을 배우기 시작하면서 그의 천재적인 재능이 드러나기 시작했습니다. 〈성모대관〉, 〈성모의 결혼〉 등이 페루지노의 영향을 받은 그림들입니다. 그리고 그는 새로운 화풍에 관한 호기심으로 페루지노를 떠나서 피렌체로 향했습니다. 피렌체에서 겪은 문화는 그의 작품성을 더욱 향상하도록 했습니다. 그는 피렌체에서 레오나르도 다 빈치와 미켈란젤로를 만났습니다. 그의 작품 〈프라토의 마돈나〉나 〈아름다운 정원사〉 등의 작품은 다 빈치의 영향을 드러내는 작품입니다. 다 빈치의 명암법에도 영향을 받아 빛과 어둠의 대조를 통한 미술적 표현을 잘 이용했습니다. 그러나 그는 영향받은 데로만 머문 것이 아니라 자신만의 작품 세계를 구축하기도 했습니다. 숭고하고 평온한 둥근 얼굴을 지닌 인물 형태는 그가 창조해낸 인물 유형입니다.

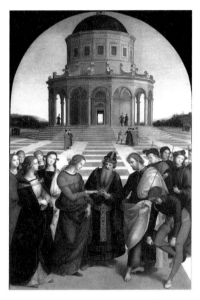

성모의 결혼, 1504년

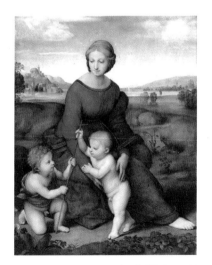

프라토의 마돈나, 1506년

그의 작품 중 가장 유명한 작품은 교황이 거처하는 '스탄차 델라 세냐투라(Stanza della Segnatura)●'에 장식한 그림들입니다. 1508년 로마 바티칸 궁을 개조하는 대역사에 그도 참여한 것이지요. 브라만테가 성 베드로 대성당 재건 작업을 주도하고 미켈란젤로가 시스티나 예배당 그림을 그릴 때 라파엘로는 스탄차 델라 세냐투라에 〈성체에 관한 논쟁〉과 〈아테네 학당〉을 그렸습니다. 그리고 브라만테가 마치지 못한 성 베드로 대성당 재건 사업은 1514년 브라만테가 죽은 후 그의 제자들이 이어서 진행하여 완성하였습니다.

라파엘로는 37년의 짧은 삶을 살았습니다. 하지만 그가 남긴 많은 걸작은 이후의 미술사에 굉장히 큰 영향을 끼쳤습니다.

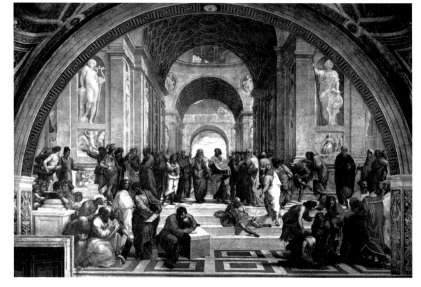

아테네 학당, 1509년~1510년
이 작품은 플라톤과 아리스토텔레스를 중심으로 고대 그리스 철학자들이 모여 있는 모습을 그린 것이다. 그런데 이 작품에 들어 있는 인물들을 자세히 보면 라파엘로 자신뿐만 아니라, 당대의 유명한 예술가들의 모습을 본뜬 것이 보인다. 중앙에 플라톤은 다 빈치의 얼굴을 그린 것이고, 계단 아래에서 팔을 괴고 생각에 잠긴 헤라클레이토스는 미켈란젤로의 얼굴을 본뜬 것이다.

브라만테(Donato Bramante, 1444년~1514년)

브라만테는 르네상스 전성기의 대표 건축가 중 하나입니다. 브라만테는 이탈리아 우르비노에서 태어나 기초적인 건축 기술을 배운 후 1477년에 북이탈리아 롬바르디아 지방으로 가 그 지역에서 작품 활동을 하였습니다. 롬바르디아의 베르가모에서 밀라노로 이동해 산 사티로 성당의 산타 마리아 성기실(聖器室)*을 설계했는데, 밀라노의 산타 마리아 델레 그라치에 성당 내진(內陣)*도 그의 작품입니다. 당시 그의 건축 설계의 특징은 8각형 평면의 집중식 회당(會堂)*이었습니다.

산 피에트로 인 몬토리오 교회의 템피에토,
1502년

1499년에는 로마로 와서 산타 마리아 델라 파체 수도원을 설계하였습니다. 그곳의 회랑*을 보고 있자면, 과거 건축에서 볼 수 없는 장중한 느낌이 매력적으로 넘칩니다. 그 후 교황 율리우스 2세는 성 베드로 대성당을 그에게 개축하도록 하였습니다. 그러나 1506년 개축을 시작하여 완성하지 못하고 저세상으로 가고 말았지요. 이 역시 집중식 회당 형식을 구현하려던 것이었는데, 그가 죽고 난 후 제자들이 작업을 이어갔으나 완벽하게 그의 설계를 구현하지는 못했습니다. 브라만테가 직접 만든 바티칸 궁전의 벨베데레(Belvedere) 안뜰 팔각형 모양의 매우 아름다운

성당 관련 용어

● 성기실
교회의 성스러운 물건들을 보관하는 곳

● 내진
성당 안쪽에 성가대 자리가 있는 곳

● 회당
예배드리는 장소

● 회랑
궁전이나 교회의 주요 건물을 둘러싸고 있는 지붕을 갖춘 복도

VS ROMANVS PONT MAX AN MDCXII PONT VII

**바티칸 궁전의 벨베데레 정원,
1505년경**

바티칸 박물관은 세계 3대 박물관
이라 일컬어진다. 특히 벨베데레 정
원에는 다양한 조각 작품뿐만 아니
라 앞서 설명한 〈라오콘 군상〉도 전
시되어 있다.

정원은 그의 대표 작품이자 이 시기를 대표하는 건축 구조물로 잘
알려졌습니다.

히에로니무스 보스(Hieronymus Bosch, 1450년~1516년)

히에로니무스 보스는 네덜란드인으로, 북유럽 르네상스를 대표
하는 화가입니다. 그는 독일 부유한 미술가 집안에서 태어났습니
다. 집안이 넉넉했기 때문에 생계를 위해 그림을 그린 화가는 아니
었습니다. 보스는 전통적인 종교화를 그리기도 했지만, 독특한 환
영(幻影)*을 대형 패널에 그려 넣은 것으로 유명하지요.

● **환영**
환각이나 감각에 이상이 발생하여
사실이 아닌 것을 사실로 받아들이
는 현상

1 달걀 속 음악회, 1475년~1480년
2 황야의 성 세례 요한, 1489년~1499년
3 마술사, 1496년~1520년

그의 대표작 〈세속적인 쾌락의 동산〉은 이 세상이 어떻게 탄생하게 되었는지뿐만 아니라 천국과 지옥의 환영들로 채워져 있습니다. 이 그림은 1500년경에 제작된 것으로, 목판에 유채 물감을 이용해 그렸습니다. 보스는 반투명한 유화 물감을 주로 사용했는데, 작은 그림도 세밀하게 그리는 기교가 뛰어났습니다.

보스는 당대에서 가장 기이하고 신비로움에 싸인 화가입니다. 그의 그림은 이처럼 기괴하면서도 도덕적인 교훈이 강하여 당시 큰 인기를 끌었지요. 물론 그의 그림으로 인정된 것은 25점 정도밖에 되지 않습니다. 그는 자신의 그림에 서명하는 것을 꺼렸다고 하네요. 덕분에 모방 작품이 생전부터 많이 있었다고 하고 그의 진짜 그림을 구분하는 것이 쉽지 않았습니다.

그의 이처럼 초현실적인 그림 경향은 현대 초현실주의에도 큰 영향을 끼쳤습니다.

사인 좀 해주세요.

사인따윈 하지않아!

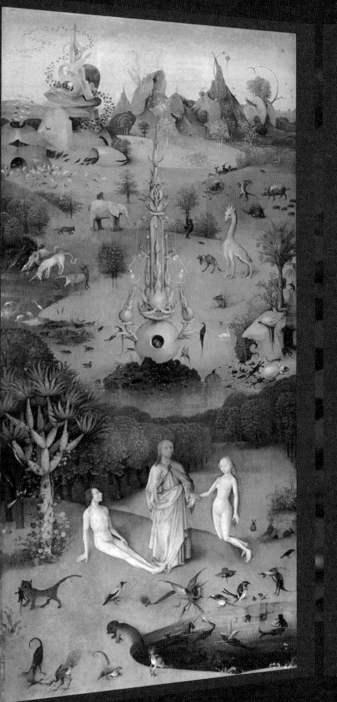
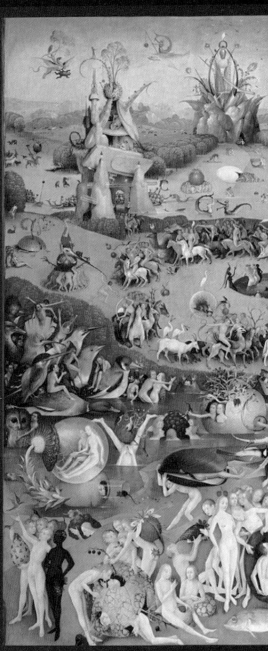

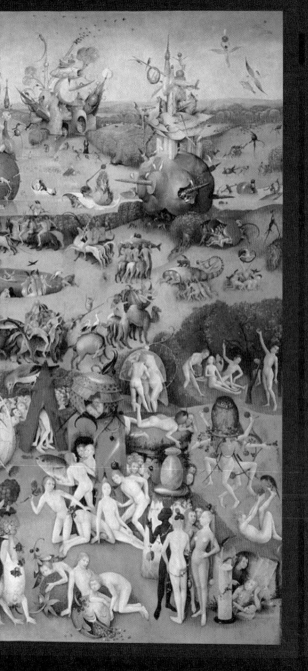
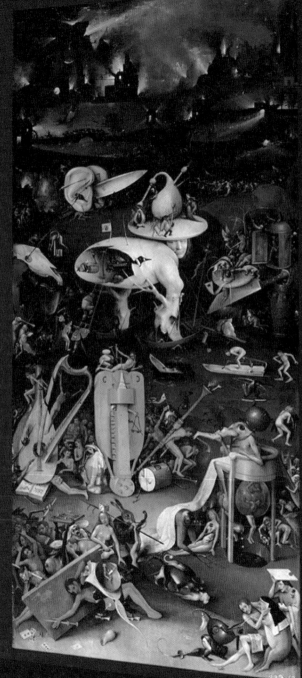

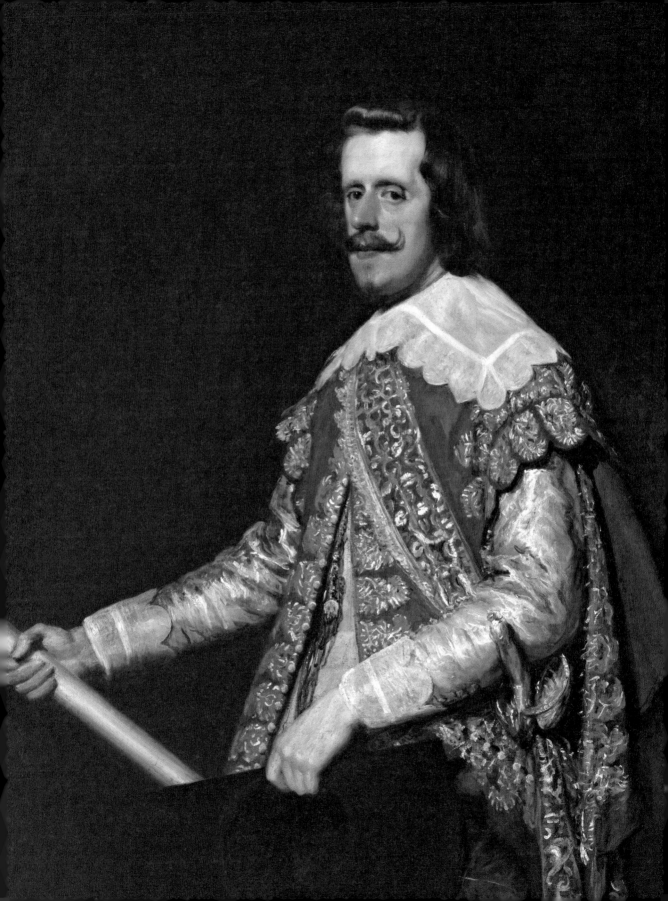

바로크와 고전주의 미술

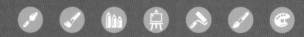

4

BAROQUE &
CLASSICISM ART

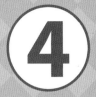

4 바로크와 고전주의 미술

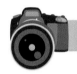

먼저 들여다보기

> '바로크'라는 말은
> 프랑스 고전주의 사람들이
> 비꼬아서 그 양식을 풍자하며
> 부른 말이야.
> 세월이 지나서 완전히 그 시대를
> 이르는 말로 굳어진 것이지.

　'바로크(Baroque)'라는 말은 포르투갈어인 '바로코(Barroco)'에서 나온 프랑스어로, '일그러진 진주'라는 뜻입니다. 르네상스 시대의 예술은 단정하고 조화된 이성적인 표현이 특징인 데 반해 바로크의 예술은 거칠고 과장된 남성 경향이 특징이지요. 바로크 예술은 18세기 후반 신고전주의가 들어설 때까지 유럽 전체에 퍼져 있었습니다. 이러한 바로크 예술은 단순히 예술 분야의 경향이 아니라 정치, 사회, 종교 분야에도 연결되어 새롭고 강한 개념과 형식을 만들어냈습니다.

　17세기 유럽에는 바로크와 고전주의가 공존했습니다. 그래서 그런지 고전주의와 바로크는 정반대의 개념이라고 생각하고는 합니다. 고전주의는 절도와 이성을 나타냅니다. 바로크는 움직임과 효과를 중시하지요. 고전주의는 특히 건축 분야에서 나타났고, 바로

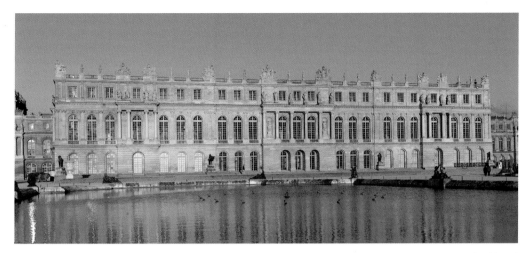

베르사유 궁전

크는 회화와 장식 예술에서 나타났습니다. 건축 분야에서 고전주의는 폐쇄적인 양식이 특징이라면, 바로크는 개방적인 형식을 특징으로 합니다. 고전주의와 바로크는 나라와 사회, 종교에 따라 수많은 변형을 거쳤지요. 그리고 이 두 가지 양식이 성격에서 차이가 있다고 해도 어느 것을 우위로 둘 수는 없습니다. 서로 어우러져 이루어진 예술작품이나 건축물도 있습니다. 이 시대를 대표하는 건축물로는 베르사유 궁전이 있는데, 이 궁전은 바로크 양식과 고전주의적 특성을 모두 다 잘 살려낸 건축물이지요.

바로크 예술은 반종교개혁과 연관되어 있어서 종교개혁을 반기는 지역에서는 받아들이지 않는 경향이 있었습니다. 바로크는 이탈리아를 넘어 스페인, 네덜란드, 독일, 오스트리아 지역으로까지 뻗어 나갔습니다. 반면에 프랑스는 종교개혁의 정신을 받아들였고 이탈리아에서 발생한 예술 운동을 거부했습니다. 프랑스는 바로크를

거부하는 지역의 중심지이자 고전주의가 발전하는 지역이 되었습니다. 영국도 프랑스처럼 바로크를 거부하는 지역이었으나 프랑스와는 다르게 적극적인 거부라기보다 무관심이었습니다.

바로크 예술은 게르만의 신성로마제국이나 강한 군주국이었던 스페인, 그리고 교황의 나라 이탈리아 등 정치적·사회적으로 계급을 중요시하는 유럽과 연결되었습니다. 그러나 프랑스는 이와 같은 국제주의와 제국주의(帝國主義)●를 경계하는 경향이 강했습니다. 이러한 경향이 프랑스 예술에도 담기게 되었고 그것이 고전주의로 드러났습니다.

프랑스의 17세기 고전주의는 바로크 예술을 완전히 반대하거나 거부하는 것에서 벗어나 그 형식의 일부를 받아들입니다. 종교 부흥 전쟁이 필요 없게 되고 프랑스 고전주의가 왕의 권력과 국가 권위와 연결되면서 군주제의 예술처럼 여겨지게 됩니다. 더는 바로크 예술이 금기사항이 아니게 되었죠. 그래서 프랑스 고전주의는 연극이나 축제, 대형 건축물, 웅장한 기념물 등에 화려함을 가져왔고 바로크 양식은 회화와 조각 분야에 풍부한 표현과 움직임을 가져왔습니다. 그러면서도 프랑스는 자신만의 정체성을 잃지 않았지요.

프랑스 예술은 이성의 규칙에서 벗어나지 않은 선에서 바로크를 일부 받아들였습니다. 고전주의는 항상 바로크 예술과 거리를 유지하였고 절제하거나 단순화하였습니다. 고전주의는 바로크 예술을 이성적인 가치로 향하는 사다리로 삼았습니다.

루이 14세가 죽은 후에는 더 많은 제한이 사라졌습니다. 엄격함

● 제국주의
남의 나라나 민족, 지역 등을 정복해 더 큰 나라로 만들려는 목적을 가진 사상.

"고전주의는 가능한 한 최소한의 것으로 가능한 한 많은 것을 표현하는 예술이다."
-앙드레 지드(A. Gide)

과 질서 유지를 근본으로 하는 고전주의는 근대화되었습니다. 이러한 근대화는 로카유(Rocaille) 양식으로 나타납니다. 17세기 후반 루이 15세 시대에 바로크 양식의 엄숙함이 드러나는 일종의 장식 양식입니다. 이 양식은 건축 분야로 건너와서 건물 내부 장식에도 영향을 끼칩니다. 물결 모양이나 아치, 곡선의 소용돌이 장식의 환상적이고 회화적인 요소가 두드러진 양식이지요. 그렇지만 고전주의의 구조적인 원칙을 어기지는 않았습니다. 18세기에 들어서 바로크는 로카유를 기반으로 한 로코코(Rococo) 양식으로 명맥을 유지했습니다.

계몽주의 시대●에 접어들면서 바로크 예술은 점차 수그러들게 됩니다. 바로크 예술에 관한 염증과 고전으로 돌아가려는 움직임이 나타났고 이상적인 아름다움을 추구하게 됩니다. 그리고 신고전주의가 싹 트면서 완전히 그 막을 내리게 되지요. 신고전주의도 바로크 예술처럼 게르만족 국가, 북유럽, 앵글로 색슨 지역, 라틴계 국가까지 뻗어나가 다양하게 변형되어 나타납니다. 신고전주의는 다시 인간을 찾는 것이었고 인간이 스스로를 이해하도록 도우며, 자신을 표현하도록 하는 역할을 했습니다.

● 계몽주의 시대
과학혁명과 함께 등장한 사상인 계몽주의가 유럽 전역을 지배했던 18세기 시대를 일컫는다. 계몽주의란 이성을 중심으로 하여 인간의 무지를 깨닫고 현실을 개혁하고자 하는 사상이다.

유럽 사상의 흐름

고전주의 ▶▶▶ 계몽주의 ▶▶▶ 낭만주의 ▶▶▶ 사실주의

로코코
양식

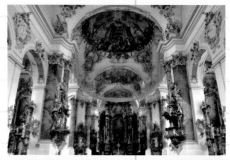

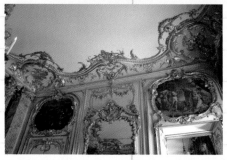

로코코 양식의 인테리어

로코코(Rococo)라는 말은 프랑스어인 '로카유'와 '코키유'라는 말에서 가져온 단어입니다. 이 말은 '정원 장식으로 이용한 조개껍데기나 작은 돌'을 뜻하지요. 로코코 양식은 루이 14세가 통치하는 동안 유행했던 바로크 양식에 반발하면서 생겼습니다. 루이 15세가 통치할 무렵 유행하였지요. 18세기 초에 파리에서 시작되었는데, 파리를 넘어 프랑스 전역으로 퍼져갔고 독일이나 오스트리아까지 확산되었지요. 로코코 양식은 그 발음처럼 웅장한 느낌의 미술 양식이 아닙니다. 아기자기하고 아름다운 장식의 느낌이지요.

바로크 양식과 로코코 양식을 비교하면 아래와 같습니다.

로코코

바로크 양식	로코코 양식
호화롭다	섬세하고 우아하다
거대한 규모의 공공건물	개인의 사적 건물
회화, 조각, 공예 등을 이용	곡선과 곡면 위주
베르사유 궁전	상수시 궁전
루벤스, 렘브란트	바토

이 시기의 대표 작가들

루벤스(Peter Paul Rubens, 1577년경~1640년)

루벤스는 이 시대의 대표적인 작가였습니다. 그것뿐만 아니라 서양 미술가 중에서 다양한 기법을 가장 잘 사용하여 많은 작품을 만들어낸 화가로도 유명합니다.

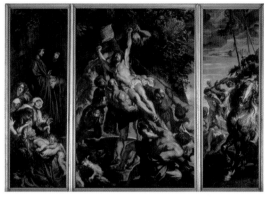

십자가에 올려지는 예수 그리스도,
1609년~1610년

루벤스는 독일의 '지겐'이라는 도시에서 태어났습니다. 그의 아버지는 '안트베르펜' 지역의 법률가였습니다. 아버지가 죽고 나서 가톨릭 학교에 다녔는데, 그 덕분에 그의 작품세계는 종교의 영향을 많이 받았습니다. 루벤스는 가톨릭 반종교개혁 미술 분야의 대표 화가가 되었지요. 미술계에 발을 디디게 된 것은 14살 때입니다. 매너리즘 화가인 아담 반 누트와 오토 반 빈에게서 미술 교육을 받게 되었지요.

이탈리아로 여행 가면서 루벤스의 미술적 성향도 달라졌습니다. 그리스와 로마 고전 작품과 이탈리아 작가들의 작품을 본뜨면서 자신만의 작품 성향을 확립해갔습니다. 티티안, 미켈란젤로, 라파엘로, 레오나르도 다 빈치의 작품도 그의 미술에 많은 영향을 끼쳤습니다. 루벤스는 이탈리아에서 지낸 1606년쯤 로마에서 가장 유명한 화가가 되었습니다. 그 짧은 기간 그린 그의 그림들은 이탈리아에 많은 영향을 주었지요. 이탈리아에서 배운 것을 다시 이탈리아에 돌려준 셈이네요.

성인 루벤스

그 후 루벤스는 벨기에 안트베르펜으로 다시 돌아갔습니다. 안트베르펜에서 어머니의 장례를 치렀고, 결혼도 했습니다. 루벤스는 왕실 화가가 되었고, 안트베르펜에 정착했습니다. 그리고 수많은 제자와 실습생을 거느리고 개인 화실을 운영했지요. 17세기 유럽 바로크 미술을 대표하는 화가 플랑드르(벨기에 북방 지역)의 안토니 반 다이크(Anthony van Dyck, 1599년~1641년)도 그의 제자였지요. 그 후 여러 화가와 공동으로 작품을 만들거나 여러 작가의 책 표지와 본문에 삽화를 그려 넣기도 했습니다. 그러면서 유럽 전역에 그의 이름을 알리게 되었지요. 그의 작품을 동판을 통해 프린트할 수 있도록 했는데, 각 프린트된 복사본에 관한 저작권을 명확히 했습니다.

루벤스의 그림 중에는 우리에게 친숙한 인물이 그려진 그림도 있습니다. 그 그림은 바로 〈한복 입은 남자〉입니다. 한복을 입고 있는 이 그림의 주인공은 여전히 여러 논란 속에 있습니다. 그중에서 세계 일주를 한 조선의 부유한 상인이라는 이야기가 가장 믿을 만하지만, 여전히 과연 어떻게 루벤스가 저 남자를 만났고 그의 그림을 그리게 되었는지 추측만 넘쳐날 뿐이지요. 여러분도 한번 이 남자의 정체를 상상해보세요.

루벤스는 노년에도 안트베르펜을 떠나지 않았습니다. 그리고 그의 아내가 죽은 후 4년이 지나서는 16살 소녀 헬레네 푸르망과 다시 결혼했지요. 헬레네는 후반기 작품 세계의 기반이 되었습니다. 말년에 그는 안트베르펜 외곽의 사유지를 구입하여 여유롭게 시간을

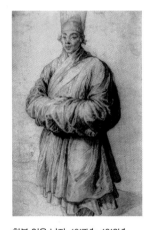

한복 입은 남자, 1617년~1618년

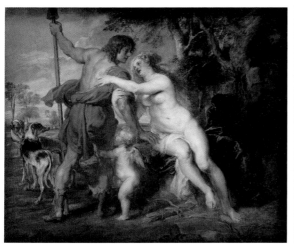

왼쪽 그림의 비너스와 오른쪽 그림의 헬레네의 모습이 어딘가 좀 닮아 보이지?

1 2

1. 비너스와 아도니스, 1635년~1638년
2. 모피를 두른 헬레네 푸르망, 1636년~1638년

보내며 풍경화를 그렸습니다. 루벤스는 죽기 전까지 붓을 놓지 않고 전 세계 그의 작품을 원하는 많은 사람에게 그림을 그려주었습니다.

푸생(Nicolas Poussin, 1594년경~1665년)

　루벤스와 동시대를 누린 프랑스 작가 푸생은 루벤스와는 전혀 다른 경향을 띠었습니다. 푸생은 고대와 르네상스로 돌아가는 것을 목표로 했지요. 기존의 바로크 미술과는 다르게 고전주의로의 회귀를 일으킨 인물입니다. 사실 고진주의는 르네상스 예술과 매우 닮았습니다. 예술은 자연을 모방하는 것이라고 여겼고, 예술은 과학이므로 이성과 규칙에 따라야 한다고 생각했습니다.

　푸생은 프랑스 노르망디 출신입니다. 처음에는 라파엘로 작품의 영향을 받았고 1624년에는 로마로 가서 카라치파(派)의 작풍●을 배

● **카라치파의 작풍**
미술가 가문인 카라치 가문(Carracci family)의 화풍으로, 당시 이탈리아에서 유행했다. 대표 화가로는 안니발레 카라치(Annibale Carracci, 1560년~1609년)가 있다.

왔습니다. 성 베드로 대성당의 제단화(祭壇畫)●를 그리면서 유명해졌고, 1639년에는 프랑스의 수석 화가로 초빙되었습니다. 푸생은 고대 조각이나 회화를 연구하고 공부한 예술가였으며, 문학적·철학적 소양도 뛰어났습니다. 그는 예술에 있어 조화와 균형이 가장 중요하다고 여겼으며, 프랑스 고전주의적 바로크 양식을 확립한 예술가입니다.

푸생은 고전파를 대표하는 작가가 되었고 루벤스는 바로크를 대표하는 작가가 되었습니다. 당시에는 루벤스와 푸생을 두고 누가 더 위대한지 격론을 벌이기도 했답니다. 바로크 예술을 거부했던 쪽에서는 바로크 예술을 기괴하고 혼탁하며 타락한 것으로만 보았지요. 루벤스를 추종했던 사람들은 반대로 고전주의 예술을 따분하고 고리타분한 예술로 보았습니다.

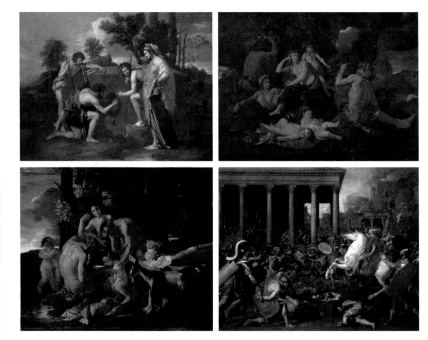

| 1 | 2 |
| 3 | 4 |

1 아르카디아의 목자들, 1627년
2 바쿠스의 어린 시절, 1629년~1630년
3 바쿠스의 양육, 1630년~1635년
4 예루살렘의 파괴, 1637년

렘브란트(Rembrandt van Rijn, 1606년경~1669년)

렘브란트는 1606년 네덜란드의 '레이덴'에서 출생했습니다. 암스테르담에서 역사화가인 라스트만에게서 미술 수업을 받고 다시 레이덴에 돌아왔지요. 암스테르담의 예술품 매매상인 오이렌부르그의 딸, 사스키아와 결혼한 후 암스테르담 부르주아들의 초상화가가 됩니다. 그 이후로 렘브란트는 네덜란드 최고의 초상화 전문 화가가 되었지요. 돈이 생기자 렘브란트는 이탈리아 골동품, 암스테르담의 대저택을 구입하는 등 과소비에 빠졌습니다. 하지만 즐거움도 잠시, 사스키아가 사망하고 내리막길을 걷게 됩니다. 그 후의 삶은 절망에 빠진 삶이었습니다. 부인뿐만 아니라 막내를 제외한 세 명의 아이도 모두 잃게 되었지요. 이러한 불행 때문인지 그림 판매도 줄었고, 빚더미에 앉게 됩니다.

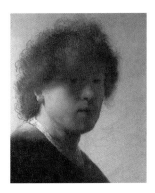

스물두 살의 자화상, 1628년

그 후 하녀였던 헨드리키에 스토펠스와 동거하며 암스테르담의 유대인 구역에서 평범하게 살아갑니다. 말년의 그의 작품에 이러한 그의 환경 변화가 잘 드러나 있습니다. 그는 가난하고 비참하게 말년을 보내다 쓸쓸히 암스테르담에서 죽었습니다.

렘브란트에 관한 평가는 그의 인생의 변화만큼이나 다양합니다. 그러나 네덜란드 역사뿐만 아니라 유럽 미술

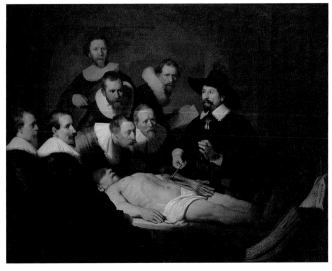

툴프 박사의 해부학 강의, 1632년

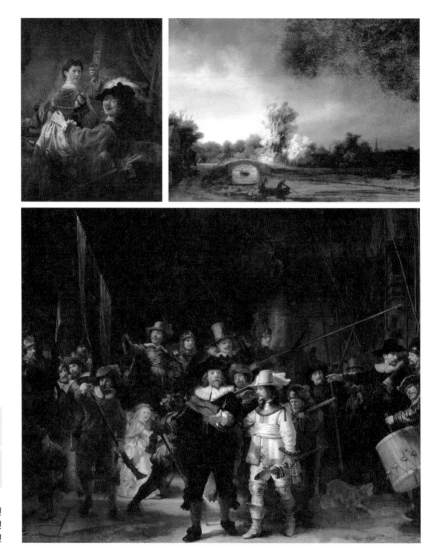

1 렘브란트와 사스키아, 1635년
2 돌다리가 있는 풍경, 1638년
3 야간 순찰대, 1642년

사에서 매우 중요한 화가로 여겨지고 있습니다. 렘브란트는 루벤스
나 레오나르도 다 빈치와 함께 유럽 회화 역사에서 어깨를 나란히
합니다.

벨라스케스(Diego Velázquez, 1599년경~1660년)

벨라스케스는 스페인 바로크 황금기의 특징인 신비주의나 자연주의를 따르지 않았습니다. 그는 사실적인 자연의 모습을 빛나는 회색이나 검은색을 적절히 배합해 밝은색보다 더욱 풍부한 색감으로 표현했습니다. 이 기법은 다양한 붓의 터치를 이용해 그림에 질감을 더한 것이 특징입니다. 그 형태나 질감, 빛이나 공간감을 미묘한 색의 조화를 통해 드러내기도 합니다. 자연주의 양식으로 표현한 그의 인물이나 정물 작품을 보면, 뛰어난 관찰력과 자연스러운 표현력에 감탄할 수밖에 없습니다. 벨라스케스는 베네치아의 회화를 연구하면서 사물의 특성을 정확하게 묘사하는 것을 깨우쳤고 시각적인 인상을 강조하는 화풍으로 발전하였습니다. 그의 노력은 결국 17세기 스페인 미술사에서 가장 중요한 화가이자 전 세계적으로도 인정받는 거장이 되도록 했습니다. 그의 화풍은 19세기 프랑스 인상주의에도 영향을 끼쳤지요.

벨라스케스는 스페인 '세비야'에서 1599년에 태어났습니다. 그는 후에 장인이 될 프란시스코 파체코에게서 미술 수업을 받았습니다. 그리고 올리바레스 공작이 펠리페 4세에게 그를 소개하여 왕의 기마 초상화를 그리면서 궁정 화가가 되었습니다. 그는 왕의 전속 화가로 궁정 사람들의 초상화를 그리는 데에만 전념했습니다. 이때부터 빛나는 회색이나 부드러운 검은색을 이용하여 배경을 칠

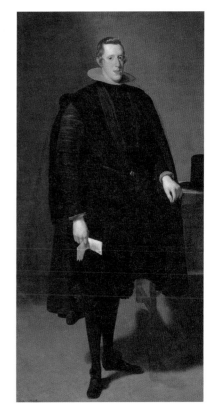

펠리페 4세, 1623년~1628년

67

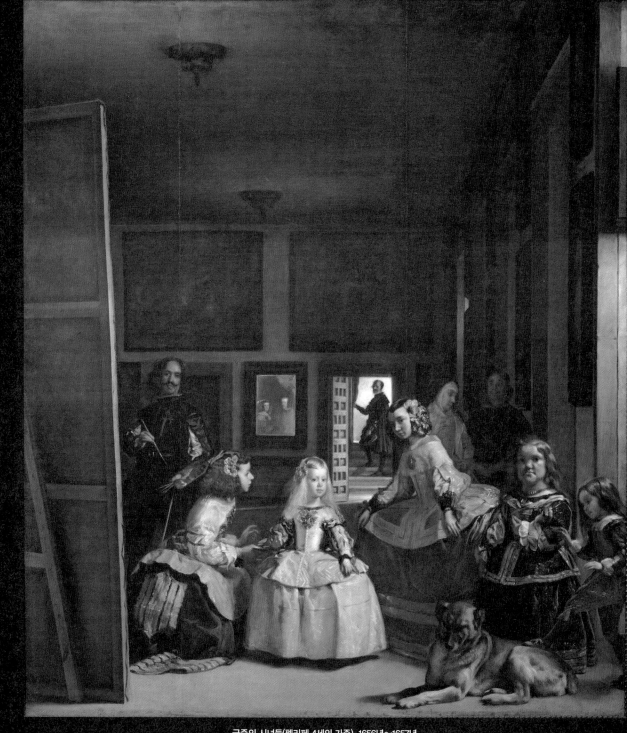

궁중의 시녀들(펠리페 4세의 가족), 1656년~1657년

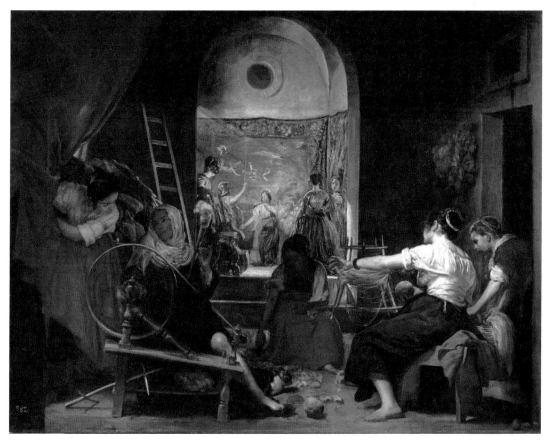

하는 화풍이 자리 잡아 갔지요. 1629년에는 루벤스와 함께 이탈리아로 여행을 떠났고, 후에 이탈리아와 마드리드를 오가며 작품 활동을 했습니다. 결국, 스페인 마드리드에서 사망할 때까지 150점 정도를 그린 것으로 알려졌습니다. 대개 조수들이 따라 그린 그림이 많이 남아 있고 자필로 서명한 그림은 그리 많지 않다고 합니다. 말년에는 그림을 그리는 것보다 마드리드에서 궁정관리직으로 대부분 시간을 보냈다고 알려졌습니다.

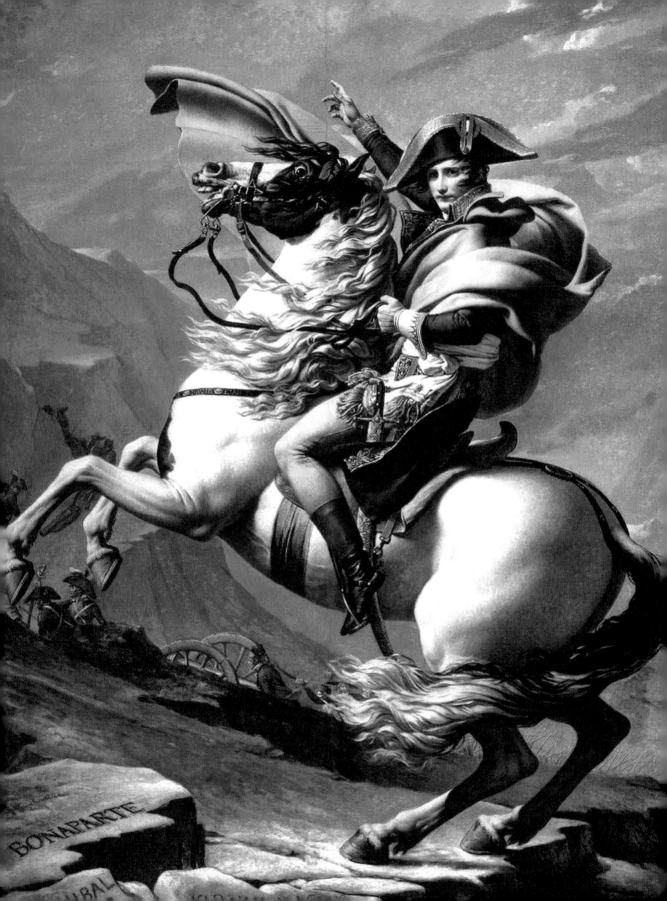

신고전주의와 낭만주의 시대 미술

5

NEOCLASSICISM &
ROMANTICISM ART

5

신고전주의와 낭만주의 시대 미술

먼저 들여다보기

18세기는 유럽에 역사적으로 매우 중요한 전환점이 되는 시기였습니다. 프랑스 대혁명●과 영국의 산업혁명, 교회의 개혁과 부흥운동이 발발하면서 사회 전반에 급격한 변화가 이뤄진 시기였지요.

프랑스는 당시 유럽 사회 전반에 영향을 끼치는 주요한 국가였습니다. 그러한 프랑스가 18세기에 커다란 변혁을 겪게 된 것입니다. 특히 프랑스 대혁명은 프랑스 역사에서 큰 변혁을 가져온 사건일 뿐만 아니라 인류 역사의 흐름을 뒤흔든 역사적인 사건이었습니다. 시민의 힘으로 왕에 의한 지배를 무너뜨리고 민주주의를 쟁취한 첫 발걸음이었지요. 왕의 말을 신처럼 받들던 시대에서 시민 각자가 자신의 삶의 주체가 되는 시대로 접어든 변혁의 전환점이었습니다. 물론 이 단 한 번의 사건으로 역사의 흐름이 완전히 바뀌지는 않았습니다. 그 후 프랑스는 혼란 속에서 오랫동안 벗어나

● 프랑스 대혁명
프랑스 대혁명은 1789년부터 1794년까지 프랑스에서 일어난 자유주의 시민 혁명이다. 이 혁명으로 힘없이 핍박받던 프랑스 민중이 지배 세력을 뒤집어엎었으며, 오늘날 민주주의를 이룩하는 데 큰 역할을 했다.

지 못하였습니다. 경제적인 궁핍과 불안한 나날 속에서 프랑스 시민들은 모든 혼란을 종식할 막강한 지도자가 나타나기를 기대하게 되었지요.

당시 영국도 프랑스 대혁명의 영향을 크게 받았습니다. 프랑스 대혁명의 사상을 받아들이려는 파와 폭동과 반란에 대응하는 보수 세력이 대치했습니다. 혁명의 가치는 위대했으나 그로 인한 대량 살상은 위협적으로 느껴졌던 것입니다. 그러나 분명 프랑스 대혁명은 영국 사회의 개혁을 일으키는 데 중요한 실마리가 된 사건이었습니다.

영국은 18세기 들어 산업혁명이라는 대변혁을 맞이합니다. 하그리브스라는 사람이 발명한 방직기와 제임스 와트가 발명한 증기기관은 산업혁명에 불을 붙이는 역할을 합니다. 산업은 놀랍도록 발전했고, 대량 생산이 가능해졌지요. 하지만 대도시로 인구가 집중되면서 소득에 의한 격차가 발생했고 빈민가를 형성하도록 했습니다. 노동력이 넘쳐나면서 빈곤층은 더욱 늘어나게 되었고, 반대로 부유층은 더욱 노력 없이도 배를 불릴 수 있게 되었습니다.

방직기

증기기관

사상적으로는 루소, 로크, 몽테스키외 등의 사상가에 의해 계몽주의가 유럽 사회를 지배합니다. 그리고 폼페이● 유적의 발견과 함께 고대 로마에 관한 관심이 부활했습니다. 많은 사람이 로마로 여행을 다녀왔고 상업과 무역도 활발해졌지요. 고대 로마에 관한 관심은 예술의 대상을 다양해지도록 했고 고전적 전통이 부족했던 영국 문화에 고전을 유입하려는 노력으로 이어집니다. 이러한 움

● 폼페이
기원후 79년 베수비오라는 화산이 폭발하여 사라진 고대 로마의 도시

73

직임은 신고전주의를 탄생하도록 했지요.

조각에서는 로코코 양식이 사라져 가고 있었습니다. 그리고 '팔라디오 양식●'이 등장하여 18세기 말까지 영향을 주었지요. 이 양식은 바로크의 인위적이고 감각적인 요소를 지적이고 고전적인 자연스러움으로 바꾸려한 양식입니다. 신고전주의는 주제에 있어서 이상주의와 영웅주의를 추구했습니다. 그리고 조화와 비례를 통해 이상화의 경향을 표현했지요. 건축에서는 자연스러운 단순함과 간결성을 추구하였습니다. 건축에서도 명확한 비율과 조화를 중요시 했죠. 고대 그리스 · 로마 시대의 건축을 집중적으로 연구했고, 로마의 파르테논 신전을 연상시키는 돔이나 삼각 아치 구조와 정원이 유행했습니다.

드디어 혼란 속에 빠져 있던 프랑스에 강력한 지도자가 등장했습니다. 바로 보나파르트 나폴레옹(Bonaparte Napoleon)이지요. 나폴레옹은 군사력으로 정권을 잡고 주변 국가들을 점령하면서 유럽을 차례대로 굴복시켰습니다. 신고전주의의 영웅주의적 경향을 보아도 나폴레옹의 등장은 어쩌면 자연스럽다고 여겨집니다. 물론 덕분에 프랑스에는 전쟁이 끊이지 않았고 이를 견디지 못한 프랑스인들은 결국 나폴레옹을 내치게 됩니다.

프랑스의 신고전주의는 유럽의 다른 신고전주의에 대항하는 최전선이라 말할 수 있습니다. 1780년대에 정점을 찍은 신고전주의는 다른 경향들과 결합하여 낭1만주의라는 이름으로 재탄생하게 됩니다. 다비드가 이끌었던 신고전주의 예술은 19세기로 접어들며 시들

● 팔라디오 양식
팔라디오 양식(Palladianism)은 영국의 바로크 건축 양식의 과도한 장식에 반대하면서 등장했다. 이탈리아의 건축가이자 사상가인 안드레아 팔라디오(Andrea Palladio, 1508년~1580년)의 사상인 고전적 순수함을 되찾으려는 데서 시작되었다.

파르테논 신전

해지게 된 것이죠. 카메라가 발명되면서 사실적인 그림들을 대체하게 되었고 회화 기법은 빠르게 변화하게 됩니다. 신흥 부르주아 계층은 기존 세력에 위협적인 존재가 됩니다. 이들은 좀 더 현대적이고 혁신적인 예술의 방향을 추구하였습니다. 그리고 기존의 예술 사조를 뒤집어엎고 좀 더 근대적인 사조를 불러오게 됩니다.

1800년경까지는 신고전주의와 낭만주의의 사이가 매우 좋았습니다. 낭만주의가 다양한 영감의 원천과 방식을 자유롭게 받아들였기 때문이죠. 그러다 낭만주의는 빠르게 유럽 전역으로 확산되었습니다. 그렇게 낭만주의는 서구 사회를 뒤덮게 되었지요.

낭만주의 이전에는 자연적, 초자연적인 이성의 원칙이나 도덕적인 논리 법칙, 진리, 사회제도 등과 같은 모든 인류 문화의 기본 요소를 중요시하였다면, 낭만주의는 다양성을 중시하였고 개성 추구를 목적으로 하였습니다. 루소를 중심으로 한 계몽주의 이후의 사상은 이성을 넘어 감성, 자아, 자유의식 등을 중시하며 확장하였지요. 그야말로 낭만주의는 예술의 해방이자, 자아의 해방이었습니다. 이처럼 낭만주의는 서양 사상의 역사에서 가장 중요한 전환점을 가져왔습니다.

그러니까 인류 사상의 역사를 낭만주의 이전과 이후로 나눈다고 해도 과연이 아니겠지?

생각해봅시다

독재자는 왜 나라가 혼돈에 빠진 시기에 종종 등장하는 것일까요?

75

살롱

서양미술사
산책

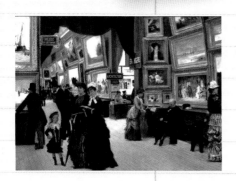

**살롱 전을 관람하는
파리의 미술애호가들,
Dantan Edouard 작품, 1880년**

　　살롱(Salon)은 프랑스를 비롯한 외국 모든 화가, 조각가, 건축가에게 개방된 일종의 전시회를 말합니다. 17세기 전반부터 시작되었는데, 루이 14세 절대왕정 시대에는 쇠퇴하였던 기간도 있습니다. 루이 15세 초기에 다시 살롱이 부활하였지요. 1791년 이후 살롱은 국가가 주관하기 시작했습니다. 당시 상황에 따라 1년에 한두 번 개최되었는데, 각종 논쟁과 스캔들 등 갖은 사건이 발생하기도 했습니다.

　　살롱은 주재자의 개성이나 특징이 반영되었습니다. 대체로 여성이 주재하였는데 모이는 사람은 대개 남성이었습니다. 귀족적인 복장을 중시하였고, 여성은 살롱의 얼굴이었으므로 더욱 화려하게 꾸몄습니다.

　　살롱은 당시 예술가들이 작품을 소개하고 단체나 개인에게 판매할 유일한 기회이기도 했습니다. 그러나 화가와 조각가는 서로 상황이 조금 달랐습니다. 조각가들은 주문에 의존했으나 대개 주문을 받는 데 성공하였습니다. 반면에 진보적인 화가들은 배척당하고 주문을 받는 데 실패하는 경우가 많았지요. 그리고 상을 받았는지에 따라서도 주문의 양이 달랐습니다.

젊은 예술가들의 성공의 길, 로마대상(Prix de Rome)

프랑스 루이 14세는 예술을 더 발전시키기 위해 로마에 '아카데미 드 프랑스'라는 미술학교를 설립했다. 프랑스 정부는 젊은 예술가들이 로마에서 공부할 수 있도록 우수한 학생을 선발하여 장학금을 지급하고 바로 그 '아카데미 드 프랑스'에 유학을 보냈다. 이 상이 젊은 예술가들에게는 성공할 수 있는 절호의 기회였다. 그래서 많은 예술가가 이 상에 도전했다. 처음에는 미술·건축 분야에서만 시상하다가 19세기부터는 음악 분야에도 상을 주기 시작했으며, 현재까지 이어지고 있다.

신고전주의 대표 작가들

다비드(Jacques Louis David, 1748년경~1825년)

　다비드는 프랑스 파리에서 태어났습니다. 로코코 양식을 완벽하게 표현한 작품을 제작했던 화가 '부세●'가 어머니 쪽으로 먼 친척이었습니다. 다비드의 초기 작품들은 부세의 후원을 받아 탄생했습니다. 그래서인지 초기작에서는 로코코 양식의 느낌이 살아 있지요. 몇 번의 도전 끝에 1774년 로마대상을 획득하고 1780년까지 로마에 머무르면서 고전 미술을 연구했습니다. 그러면서 신고전주의 화풍을 발전시켰습니다.

●부세
프랑수아 부세(Francois Boucher, 1703년~1770년)는 로코코 미술의 대가로, 당대 가장 유명한 화가였다.

　〈호라티우스 형제의 맹세〉나 〈소크라테스의 죽음〉은 새로운 이상적 양식을 보여주면서 삶의 생생한 모습을 드러내어 줍니다. 프랑스 대혁명 시기에는 지금까지도 많은 이의 사랑을 받는 걸작인 〈마라의 죽음〉을 그렸습니다. 이 그림의 주인공인 '장 폴 마라'는 프랑스 대혁명의 지도자 중 한 명이었습니다. 평소에 고질적인 피부병에 시달렸던 마라는 욕조에 몸을 담근 채 나무상자를 책상 삼아 업무를 보곤 했답니다. 마라는 1793년 여름 어느 날, 욕실에서 한 여성에게 무참히 살해당했습니다. 마라의 동지였던 다비드

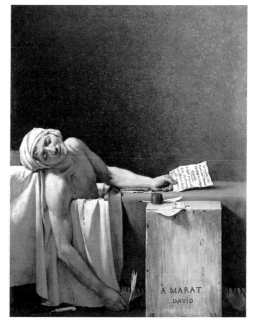

마라의 죽음, 1793년

호라티우스 형제의 맹세, 1784년

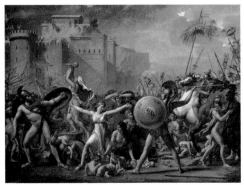

사비니 여인들의 중재, 1799년

● 자코뱅파
파리에 있는 자코뱅 수도원을 본거지로 하였기 때문에 자코뱅파라 이름 지었다. 혁명을 위해 과격하고 잔인한 일도 서슴지 않았던 정당파였다.

● 아틀리에
화가들이 그림을 그리는 장소를 말하며, 화실이라고도 한다.

는 마라의 죽음을 추모하기 위해 이 그림을 그리게 되었지요.

다비드는 프랑스 대혁명 이후 정권을 잡은 자코뱅파●에 가담했습니다. 자코뱅파의 주문으로 몇 건의 초상화와 그림을 그리기도 했지요. 그러면서 두 번 옥에 갇히기도 했습니다. 두 번째 투옥 이후에는 루브르에 있는 자신의 아틀리에(Atelier)●와 직위를 되찾고 수많은 초상화를 그렸습니다. 나폴레옹이 집권했던 시기에는 궁정 화가가 되어 〈집무실에 있는 나폴레옹〉, 〈알프스 산맥을 넘는 나폴레옹〉 등을 그리며 서사적인 영웅의 탄생을 주도하기도 했습니다.

1815년 나폴레옹이 몰락한 후 말년에 그는 로마에 망명하고자 하였습니다. 그러나 교황 피우스 2세는 그의 입국 자체를 거부했지요. 그대신 벨기에 브뤼셀에 거주하며, 1825년 사망하기 전까지 많은 작품을 남겼고 파리에서 대중적인 성공도 거두었습니다. 그러나 사후에는 본국으로 시신을 송환하려던 주변인들의 노력도 물거품이 됐고, 그의 화려한 아틀리에도 헐값에 넘어갔습니다.

들어가게 해주세요!

안돼!

로마

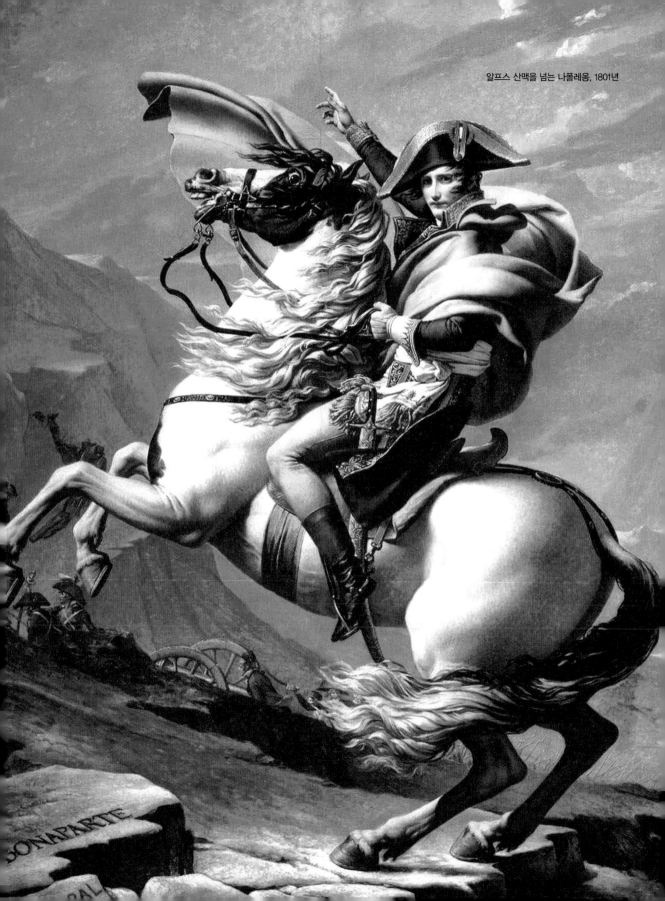

알프스 산맥을 넘는 나폴레옹, 1801년

앵그르(Jean-Auguste-Dominique Ingres, 1780년~1867년)

다비드가 사망한 후 프랑스의 신고전주의 회화를 이끈 이는 앵그르입니다. 앵그르는 실내장식 조각가의 아들로, 프랑스 남서부 지역의 몽토방에서 태어났습니다. 어렸을 때부터 데생 실력이 놀라울 정도로 뛰어나 '신동' 소리를 들었습니다. 여섯 살 때 학교에 들어가 정식 교육을 받았지만, 프랑스 대혁명으로 혼란에 빠진 프랑스에서 학교는 4년 후 문을 닫았습니다.

● 아카데미
예술이나 과학 또는 학문적인 목적으로 만들어진 학교나 단체

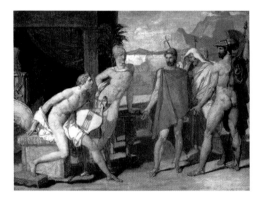

아가멤논에서 온 사절단, 1801년

1791년에는 툴루즈 아카데미(Academy)●에 들어가 미술을 공부했습니다. 툴루즈에서는 생활비를 벌기 위해 한 오케스트라에서 제2 바이올린 파트를 연주하기도 했습니다. 그 후에도 줄곧 바이올린은 그의 충실한 취미가 되었지요. 1797년에 파리를 떠난 후에는 신고전주의의 대가인 다비드의 아틀리에에 들어갔습니다. 그 후에 로마대상을 받기 위해 노력했고, 마침내 〈아가멤논에서 온 사절단〉이라는 작품으로 로마대상을 수상합니다. 당시 프랑스는 나폴레옹 체제 하에 있었고, 전쟁이 끊이지 않았습니다. 덕분에 국고가 부족해 로마대상 상금도 지급할 수 없었지요. 그런 이유로 당시 앵그르도 로마에 가지 못했습니다. 1807년이 되어서야 로마로 떠날 수 있었고 그의 화풍이 확립되었습니다. 로마에 있으면서 연필을 이용한 인물 소묘를 많이 그렸는데, 이것으로 생활비를 벌었습니다. 로마를 통치하는 프랑스 관리들과 친분을 쌓으며, 여러 작품을 의뢰받았지요.

1813년에는 마들렌 샤펠과 결혼했습니다. 파리 살롱 전에 출품하고 역사화나 인물 소묘, 초상화를 그리며 작품 활동에 노력을 다했으나 평단에서의 혹평(酷評)●을 받고 좌절하기도 했습니다. 그의 그림은 프랑스에서 인기가 없어 1824년까지 줄곧 이탈리아에 머물렀습니다. 작업실 동료이자 조각가인 로렌초 바르톨리니의 초청으로 피렌체에서 지냈지요.

● 혹평
가혹한 비평

그런데 1824년 그에게 기적 같은 일이 일어났습니다. 몽토방 대성당의 요청으로 그린 대규모 제단화 〈루이 13세의 서약〉이 엄청난 성공을 거둔 것입니다. 심지어 샤를 10세의 십자훈장까지 받았습니다. 그 후 도지사와 왕족의 주문을 받는 등 그의 앞길은 훤했습니다. 그는 이것을 기회로 파리로 거처를 옮겼습니다. 그다음 해에는 아카데미 회원으로 뽑혀 자신의 아틀리에를 열었습니다. 그러면서 많은 학생이 그에게 그림을 배우기 위해 찾아왔고, 많은 이의 존경을 받게 되었지요.

루이 13세의 서약, 1824년

1829년에는 국립미술학교의 교수로 임명되었으며, 교장 지위에까지 오르게 됩니다. 하지만 그 후 살롱 전에 출품한 작품이 혹평을 받으면서 그 충격에 프랑스를 떠나 로마로 갔습니다. 그리고 로마의 프랑스 아카데미 원장직을 맡아 지냈습니다.

앵그르는 프랑스 아카데미 원장으로 재직하며 행정가로서의 놀라운 창조적인 자질을 보여주었습니다. 건물을 복구하거나 확장하고, 도서관을 창설하였지요. 그리고 콜레라가 유행하던 시기에도 침착하고 온화하게 대처하여 세상 사람들의 존경을 받았습니다.

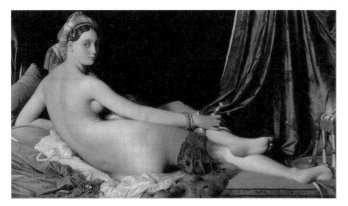

오달리스크, 1814년

1841년에는 다시 파리로 돌아 갔습니다. 대규모 연회와 초청으로 파리로의 복귀를 환영받았습니다. 그리고 수많은 사교계 인사가 그에게 그림을 요청했습니다. 1848년쯤에는 〈물에 빠진 비너스〉도 완성했고, 이 무렵 〈나폴레옹 1세 예찬〉도 주문을 받아 완성했습니다. 1850년대쯤에는 훌륭한 초상화를 다수 그렸습니다. 1855년에는 세계박람회에 43편의 그림을 전시했는데, 많은 찬사를 받았지요.

1862년에는 나폴레옹 3세에 의해 원로원 의원으로 임명되었습니다. 그렇게 말년까지 〈샘〉, 〈터키탕〉 등 위대한 작품을 다수 남겼습니다. 87세로 죽기 전까지 미술에 관한 열정으로 과거 거장들의 그림을 연구했고, 마지막으로 조토의 그림을 모사한 작품을 남기기도 했습니다.

앵그르는 재정적인 어려움으로 궁핍한 생활을 했던 젊은 시절이 있었습니다. 게다가 평단의 혹독한 평가로 좌절한 적도 많았지요. 하지만 굽히지 않고 끊임없이 연구하며 자신만의 화풍을 만들어나갔고 기회를 놓치지 않으며 성공의 길로 접어들었습니다. 그리고 현재까지 초상화와 데생(Dessin)●에서의 신고전주의 위대한 화가로 그를 기억하고 있을 뿐 아니라 르누아르나 피카소에게까지 상당한 영향을 끼친 것으로 인정되고 있습니다.

실패를 발판으로 꼭 성공하자!

● 데생
색칠하지 않고 주로 선으로 형태나 명암을 표현하는 회화법

신고전주의 조각가들

낭만주의는 제정 시대 때 신고전주의로부터 억압을 받았지만, 점차 자유롭고 빠르게 유럽의 다른 지역에까지 확산되었습니다. 그러한 시기에도 이탈리아만은 예외였죠. 원인은 나폴레옹 가족의 운명과 관련이 있습니다. 당시 로마에는 두 명의 위대한 신고전주의 조각가들의 탄생이 눈앞에 있었는데, 그들은 이탈리아인 카노바와 덴마크인 토르발센입니다.

카노바(Antonio Canova, 1757년경~1822년)

카노바의 작품으로는 나폴레옹의 조각상과 나폴레옹의 여동생 보르게세 공주의 조각상 등이 현재까지 유명합니다. 그는 주세페 베르나르디를 따라 1768년에 이탈리아 베네치아로 갔고 1779년에는 베네치아 공화국의 행정장관인 피사니에게 의뢰받아 최초의 자신의 주요 작품인 〈다이달로스와 이카로스〉를 완성합니다. 그리고 1779년부터 약 1년간은 로마에 머물면서 고전 미술을 공부했고, 고대 유적지를 방문했습니다. 그 후 카노바는 줄곧 로마에서 살았습니다. 1787년에는 로마 산아포스톨리 교회에 교황 클레멘스 14세의 묘를 만들었는데

다이달로스와 이카로스,
1779년

안토니오 카노바의 자화상, 1792년

이때부터 명성을 쌓기 시작했지요. 1802년에는 나폴레옹의 초대로 파리에 갔는데, 이탈리아의 예술품을 약탈하는 프랑스인의 행동을 비판하고 나섰습니다. 이후 작품 활동을 활발히 이어갔으며, 1805년에는 교황청의 미술품이나 고대 유물을 관리하는 총감독관이 되었습니다.

그의 가장 유명한 작품인 〈비너스 빅트릭스〉는 1807년에 만들었는데, 거의 발가벗은 모델이 긴 의자에 비스듬히 누워 있는 모습 때문에 당시 화제가 됐습니다. 1811년에는 거대한 나폴레옹 동상을 두 점 제작했는데, 마치 고전 시대의 영웅처럼 묘사하였지요.

카노바는 로마 미술계의 주요한 인물이었고, 현재까지 신고전주의 조각가로서 회화의 다비드만큼이나 중요한 위치를 차지하는 인물로 기억되고 있습니다.

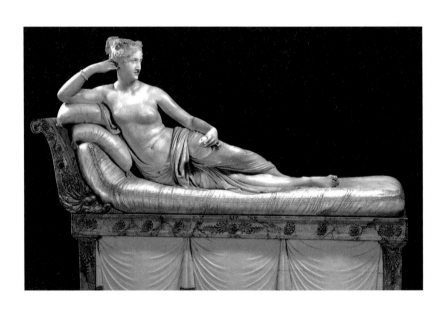

비너스 빅트릭스의 모습을 한
파올리나 보르게세,
1804년~1808년

'빅트릭스(Victrix)'라는 말은 승리를 가져다주는 여신이라는 의미가 담겨 있다. 이 작품은 실존하는 여성의 모습을 이상화하여 고대 비너스의 모습과 결합한 대표적인 신고전주의 조각 작품으로 평가되고 있다.

토르발센(Bertel Thorvaldsen, 1770년경~1844년)

토르발센은 당시 카노바의 명성에 버금갈 만큼 위대한 인물이었습니다. 토르발센은 1812년부터 로마에서 가장 유명한 조각가가 되었습니다. 덴마크 코펜하겐에 영예롭게 돌아가기 전까지 로마를 떠나지 않았지요. 그러나 현재 그의 작품은 카노바의 작품보다 덜 창조적이고 무미건조하다고 평가받고 있습니다. 특히 종교적인 주제를 다룬 작품은 더 그런 경향이 있습니다.

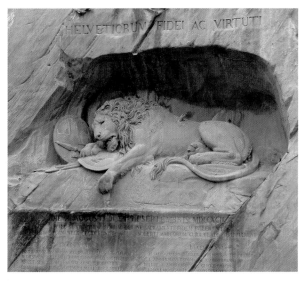

빈사의 사자상, 토르발센이 기획하고
루카스 아혼(Lukas Ahorn)이 완성,
1824년

토르발센은 아이슬란드 태생의 목각 공예가의 아들로 태어났습니다. 아카데미의 장학금을 받아 로마에 간 후로 줄곧 로마에서 보냈습니다. 카노바도 주목할 만큼 이아손 상의 모형은 그에게 성공을 가져다주었습니다. 로마에서 코펜하겐에 돌아왔을 때는 그 자체가 국가적인 사건으로 받아들여졌고, 그는 신고전주의 미술관을 지어 기부했습니다.

카노바와 토르발센 모두 아카데미를 창설하며 조각 미술계의 자신의 위치를 확고히 했고, 어떤 개혁가들의 대항도 그들에게 위협이 되지 않았습니다. 이들은 19세기 신고전주의를 대표하는 조각가로 서구 미술 역사에 길이길이 남게 되었습니다.

헤르메스(머큐리), 1818년

낭만주의 대표 작가들

퓨슬리(Henry Fuseli, 1741년경~1825년)

퓨슬리의 주요 작품으로는 밀턴의
『실낙원』을 그린 47편의 그림이 있습니
다. 그가 런던에 완전히 정착하면서 그
린 것이죠. 스위스 출신인 퓨슬리는 왕
립 아카데미 회원으로서 미술을 가르
쳤는데 성격이 괴팍해서 끊임없이 문
제를 일으켰다고 합니다.

그의 그림의 특징은 화면을 폭넓게
사용하며 암흑 속에 반쯤 잠긴 차가운

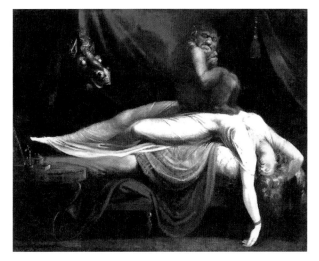

악몽, 1781년

색채를 사용하는 것입니다. 환상적인 구도 속에서 단순하면서 비장
미 넘치는 표현이 눈길을 끌죠. 그의 데생은 독특한 기법을 사용하
여 격렬하고 예리한 느낌을 줍니다. 주제는 환상적이면서 에로틱하
고 기이하여 보는 이로 하여금 불안함을 느끼도록 합니다.

윌리엄 블레이크(William Blake, 1757년경~1827년)

퓨슬리의 친구였던 윌리엄 블레이크는 아카데미에 가입한 적이
없습니다. 그는 시인이자 사상가로서 나름대로 신화를 재창조해내

었으며, 초자연과 현실의 구분을 없애고 초현실적인 그림을 주로 그렸습니다. 그리고 초상화나 풍경화처럼 자연을 보이는 그대로 베껴내는 회화를 경멸했습니다. 주로 수채화와 템페라 화를 그렸으나 스스로를 조각가라 하였지요. 특이하게도 그는 꿈에서 채색 판화의 새로운 방식을 계시받고 자신만의 고유한 작품을 제작하였습니다. 그리고 자신의 삽화를 넣은 성경이나 시화집을 만들어 간행하였지요. 그가 만든 시화집에는『천국과 지옥의 결혼』,『경험의 노래』등이 있습니다. 말년에는 단테의『신곡』에 삽화를 그려 넣는 작업을 했으나 완성하지 못했습니다.

　그의 고풍스러운 필체의 문장과 잘 어우러진 삽화는 중세 예술을 떠올리도록 합니다. 그러나 이것은 지극히 개인적인 신앙심을 표현한 것이었고, 그의 예술은 미학적으로 그다지 순진한 것은 아니었습니다. 고딕 예술을 따랐지만, 표현법보다는 그 정서를 더 좋아했습니다. 그리스 미술의 자연주의적 성격은 혐오했고, 자신만의 작품 세계를 창조해냈습니다. 그는 언제나 자신의 신비로운 상상의 세계를 드러낼 수 있는 표현법을 고집했습니다.

　블레이크는 생전에 상업적으로는 거의 성공하지 못했습니다. 당

아담의 창조, 1795년

● 템페라 화
아교나 달걀노른자 등을 섞어 만든 불투명한 느낌의 물감을 사용한 그리기 법

시의 사회는 그의 그림을 받아들일 수 없었지요. 하지만 몇몇 그를 따르는 추종자들이 있었습니다. 퓨슬리도 그중에 하나였죠. 그리고 20세기 들어서면서야 그의 그림은 재해석되었습니다.

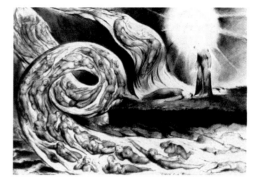
단테의 『신곡』 삽화—연인들의 회오리,
1824년~1827년

고야(Francisco Jose de Goya, 1746년경~1828년)

벨라스케스 이후로 스페인 미술계는 세인의 관심 밖이었습니다. 그저 몇몇 화가들에 의해 서유럽 르네상스가 유지되고 있을 뿐이었죠. 그러나 고야의 등장으로 그러한 흐름은 바뀌게 되었습니다. 그는 젊은 시절 영향을 받았던 베네치아 양식과 나폴레옹의 영향을 끊임없이 밀어냈습니다. 고야는 근대 미술로의 전환을 이끈, 시대를 잇는 고리 역할을 한 화가로 기억됩니다.

고야는 1746년 아라곤의 푸엔데토도스에서 태어났습니다. 1780년에는 산페르난도 미술 아카데미의 회원이 되었습니다. 그 후 귀족들의 후원을 받으면서 그들의 초상화를 그렸습니다. 6년 뒤에는 왕의 화가가 되어 〈전원 풍경〉, 〈산프란시스코 데 보르하〉 등의 그림을 남겼습니다. 1792년 여행 중에 병을 앓고부터는 후유증으로 청력을 잃게 되었습니다. 그 후로 그의 작품에도 변화가 생겼지요. 자신의 공포를 달래기 위해 잔인한 장면을 그리기도 했습니다. 〈거인〉이라는 작품에는 거인의 그림자에 두려움을 느끼고 도망가는 사람들의 모습이 그려져 있습니다. 정작 거인은 사람들의

아무것도 들리지 않으니 사는게 공포다.

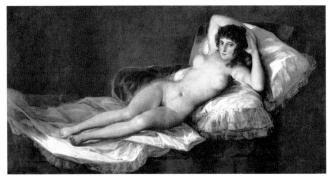

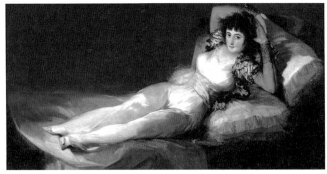

1 옷을 벗은 마하, 1800년
2 옷을 입은 마하, 1803년

고야는 〈옷을 벗은 마하〉를 그린 후 종교
재판까지 받게 되자 〈옷을 입은 마하〉를
동일한 포즈로 다시 그렸다. 그러나 두
그림 모두 전시되지 못했다.

두려움에는 관심이 없고, 그저 달빛 속에 몽상하고 있을 뿐입니다. 〈귀 먹은 화가의 자화상〉에는 아무것도 듣지 못하는 작가의 공포가 고스란히 담겨 있습니다.

1795년에는 알바 공작부인과 은밀한 관계를 맺고 그녀의 초상화를 여러 편 그렸습니다. 그리고 곧 마드리드 아카데미의 의장이 되었습니다. 1800년에는 〈옷을 벗은 마하〉를, 1803년에는 〈옷을 입은 마하〉를 그립니다. 두 그림에 등장하는 인물은 동일한 자세를 취하고 있는데, 옷을 입고 있는 모습에서 두드러진 차이가 있습니다. 〈옷을 벗은 마하〉는 당시 실권을 잡고 있던 고도이의 요청으로 그린 그림입니다. 그런데 신화가 아닌 현실의 모습에서 누드를 그린 것 때문에 고야는 종교 재판에까지 서게 되었습니다. 작품은 국가가 빼앗았고 고야는 외설 화가로 낙인 찍혀버렸습니다. 이 그림의 등장인물이 알바 공작부인이었다는 것은 그 후에 알려졌습니다. 고야는 알바 공작부인이 떠난 후 실연의 아픔을 이 작품으로 대신했다고 합니다.

1799년에는 국왕의 수석 화가로 지명되었습니다. 그리고 수많은 왕족의 초상화를 그렸습니다. 〈카를로스 4세의 가족〉이 당시의 대

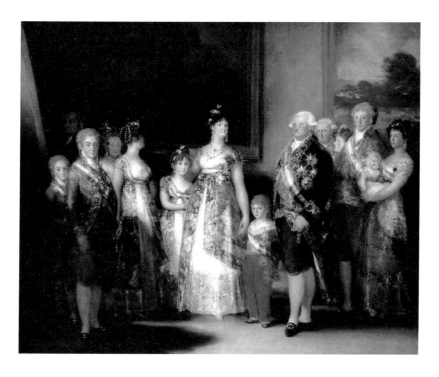

카를로스 4세의 가족, 1800년경

이 그림은 스페인의 왕족인 카를로스 4세의 가족을 그린 그림이다. 그런데 전혀 왕족으로서의 기품이 느껴지지 않는다. 게다가 왼쪽 뒤편에는 고야 자신의 모습이 이들과 전혀 관계없는 인물처럼 그림자 속에 들어가 있다. 이것으로 고야가 이 왕족에 가졌던 마음이 어땠는지를 알 수 있다.

표적인 작품입니다. 이 그림은 벨라스케스의 오마주라는 평가를 받기도 했습니다. 1808년에는 프랑스가 스페인을 점령했지요. 고야는 이를 우호적으로 생각했으나 이후에 전쟁의 참상을 고발하는 그림을 그리기도 했습니다.

고야는 판화집 〈광상곡: 변덕〉 시리즈를 내놓는 등 판화도 다양하게 시도했습니다. 이 판화집들에는 사회 풍자적인 작품들이 담겨 있었는데, 종교 재판에 대한 두려움으로 시중에 판매되지는 못했습니다. 그러나 고야의 판화 작품은 18세기 이후 다양한 미술 사조에 많은 영향을 끼쳤습니다.

벨라스케스의 〈펠리페 4세의 가족〉 (68p)이라는 작품과 비교해 보자.

고야가 참 고약한 삽화를 그렸구만, 팔지도 못하겠네.

91

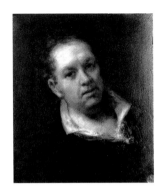
귀먹은 화가의 자화상, 1815년

고야는 말년에 스페인을 떠나 파리에 거주했습니다. 왕가의 화가로서 연금을 받았고 생활이 안정되면서부터 섬세하고 화려한 그림을 그렸습니다. 그리고 사망하기 전까지 제목을 붙인 데생 작품을 천여 편이나 남겼습니다.

다비드는 35년간 아틀리에를 운영하면서 훌륭한 제자들을 배출했습니다. 그의 제자들은 프랑스 미술계의 세대교체에 지대한 영향을 끼쳤지요. 특히 제라르와 지로데, 그로는 3G라 불리며, 스승 다비드의 라이벌이 될 정도로 엄청난 실력을 발휘했습니다.

안투안 장 그로(Antoine-Jean Gros, 1771년경~1835년)

안투안 장 그로는 14세 때부터 다비드의 수제자가 되었는데, 〈자파의 페스트 환자들을 방문하는 나폴레옹〉을 전시하며 보나파르트주의●를 공식적으로 선언하였습니다. 그러면서 동시대의 가장 위대한 채색 화가로 인정받았죠. 그는 음울한 주제와 루소●의 사상을 반영한 분위기를 느끼도록 하는 작품을 그려서 낭만주의의 선구자로 여겨졌습니다.

1808년에 다비드의 〈나폴레옹의 대관식〉에 맞서서 그는 〈에일로 전장의 나폴레옹〉를 전시했습니다. 이 그림에서 나폴레옹은 전투의 참상을 바라보며 괴로워하는 모습입니다.

● 보나파르트주의
보나파르트(나폴레옹) 왕가를 지지하거나 보나파르트 왕가가 프랑스를 정복했을 때로 돌아가려는 것

● 루소
루소(Jean-Jacques Rousseau)는 프랑스 계몽 시대의 사상가이자 작가로, '자연으로 돌아갈 것'을 주장하였다.

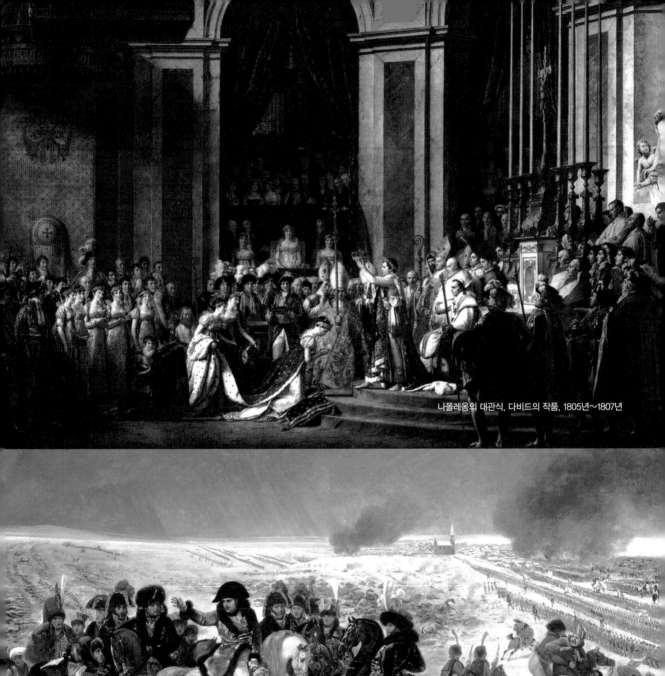

나폴레옹의 대관식, 다비드의 작품, 1805년~1807년

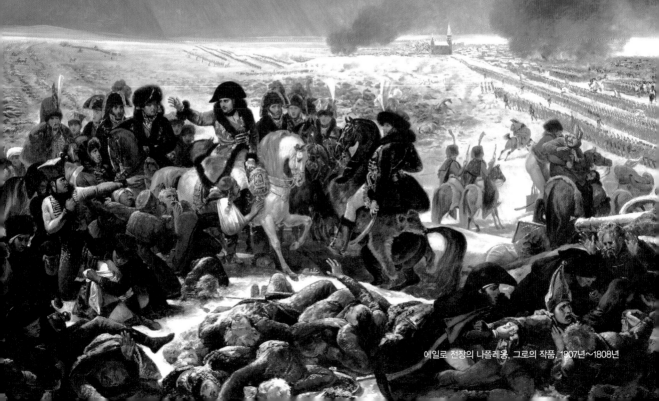

에일로 전장의 나폴레옹, 그로의 작품, 1807년~1808년

반면에 낭만주의의 선구자다운 활기차고 찬란한 초상화들도 많이 그렸습니다. 그렇지만 주문받아서 그린 그림이 대부분이라 아무런 사상과 영감이 담겨 있지 않다는 비판도 받습니다.

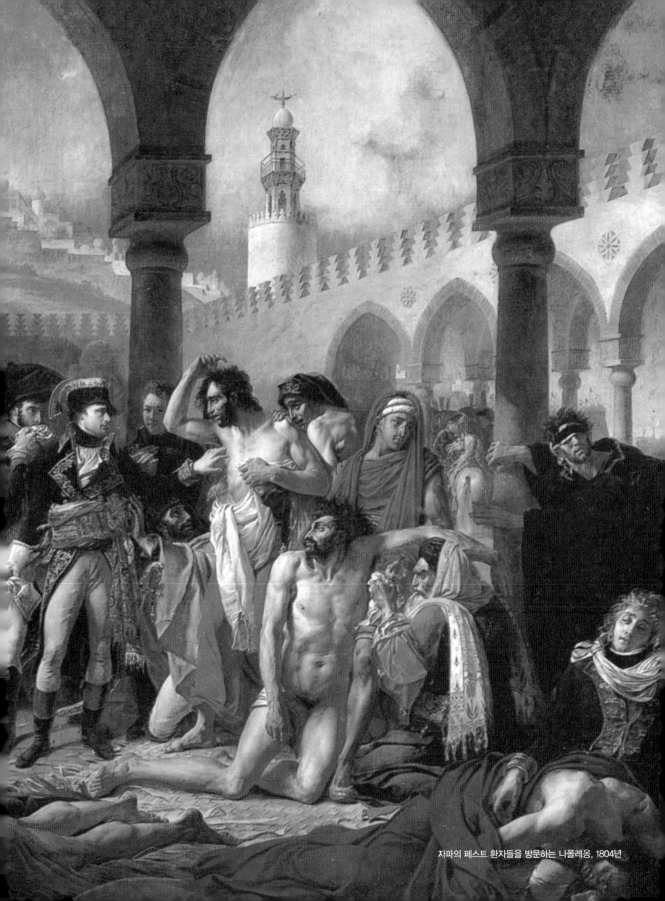

자파의 페스트 환자들을 방문하는 나폴레옹, 1804년

지로데(Anne Louis Girodet de Roucy, 1767년경~1824년)

지로데는 다비드의 제자였지만, 스승의 영향에 머물지 않고 자신만의 독창적인 세계를 만들어냈습니다. 특히 〈엔디미온의 잠〉은 1793년 당시 살롱에서 큰 인기를 끌었습니다. 그러면서 자신이 다비드와 다르다는 것을 모두가 입증한 것이라고 하며 자부심을 가졌습니다. 지로데도 고대 신화를 소재로 하였으나 다비드가 추구했던 것과는 차이가 있었습니다. 심지어 다비드의 신고전주의 원칙과 정치적인 행각을 비판하기도 했지요. 그러나 지로데는 1812년 엄청난 재산을 상속받은 후 그림 그리는 것을 중단하고 시를 짓는 데 몰두했습니다.

승보다 내가 더 잘나가~

엔디미온의 잠, 1791년

셀레나와 엔디미온

달의 여신 셀레나는 아름다운 청년 엔디미온을 극진히 사랑했다. 급기야 여신은 엔디미온을 누구의 방해도 없이 독차지하려고 아무도 찾을 수 없는 깊은 산 속에서 영원히 그를 잠들도록 하였다.

아탈라와
샤크타

지로데의 〈아탈라의 매장〉이라는 작품은 숭고한 아
탈라와 샤크타의 이야기가 담겨 있는 작품입니다. 그
이야기를 들려드리겠습니다.

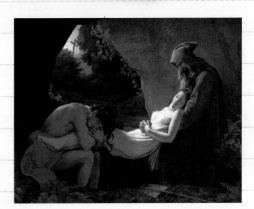

아탈라의 매장, 1808년

샤크타는 자연을 따르는 인디언 청년이었습니다. 프
랑스에서 가톨릭 포교를 위해 미국으로 건너온 아탈라
는 우연히 샤크타를 만나게 되었습니다. 샤크타는 아
탈라에게 자연의 아름다움을 자연의 언어로 들려주었
습니다. 둘의 우연한 만남은 급격히 사랑으로 바뀌었고, 둘은 매일 평야
와 계곡을 산책했습니다.

아탈라에게 샤크타와의 사랑은 자신이 지금껏 이루어왔던 문명에서의
삶과 가톨릭을 포기하는 것을 의미했습니다. 그래서 아탈라는 샤크타를
평생 사랑하며 사는 것에 고민이 되었습니다. 결국, 그녀는 어떤 것도 선
택할 수 없었지요.

아탈라는 사랑의 마음을 신께 바치겠노라며 샤크타에게 마지막 말만을
남기고 스스로 죽는 것을 택했습니다. 아탈라는 죽어가며 샤크타에게 가
톨릭으로 개종할 것을 부탁했습니다. 이승에서는 이룰 수 없는 사랑이었
지만 저세상에서는 영원히 함께하자는 의미였습니다.

아탈라의 시신은 수도사에게 인도되었습니다. 수도사는 그녀의 영혼을
달래기 위해 밤새워 기도했고, 샤크타는 눈물을 흘리며 슬픔을 이기지 못
했습니다. 자연의 언어로 그녀의 죽음을 비통해했지요.

제라르(Francois Simon Gerard, 1770년경~1837년)

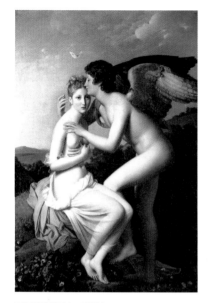

프시케와 에로스, 1798년

우리에게 〈프시케와 에로스〉로 잘 알려진 제라르는 〈생 장 당젤리의 르노 부인〉을 통해 다비드를 모방하면서 자신의 진가를 발휘하기 시작했습니다. 그리고 〈줄리에트 레카미에〉는 그를 주목받는 화가로 만들어주었죠. 이 그림은 처음에 다비드에게 주문이 들어온 것인데, 모델인 레카미에 부인이 앉아 있는 동안 짜증과 변덕을 부려서 다비드의 심기를 불편하게 했습니다. 그래서 다비드는 그림을 완성하지 않았고, 그 후 제라르에게 레카미에 부인이 다시 초상화를 그려달라고 요청했습니다. 이 그림은 결국 제라르를 유명하게 만들었고, 그는 전 유럽에서 주문이 쇄도할 정도로 유명

'줄리에트 레카미에'는 나폴레옹 시대 때 사교계에서 유명했던 최고의 미인이었어. 예쁜 얼굴에 마음까지 예쁘면 더 사랑받을 텐데…

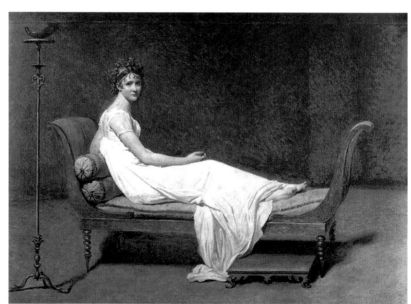

줄리에트 레카미에, 1800년

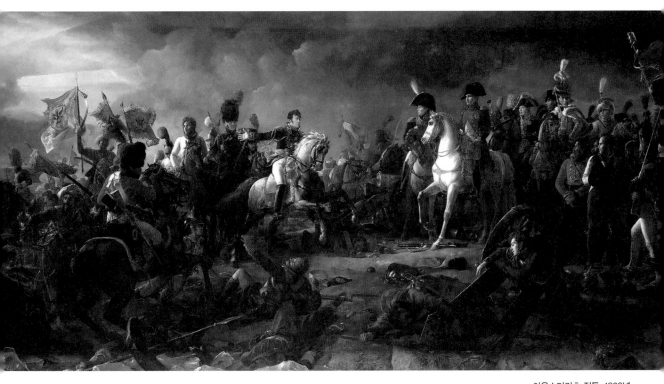

해졌습니다. 많은 초상화를 남겼는데, 1800년대 초까지 무려 90편 가까이 주문이 들어왔습니다. 그린데 스웨덴의 카를 14세 베르나도트의 주문에 따라 〈유령들을 부르는 오시언〉을 그린 후부터 곧 그는 낭만주의를 따르게 되었습니다.

제라르는 나폴레옹이 유난히 좋아했던 그의 스승 다비드의 도움으로 황실의 초상화가가 되었습니다. 나폴레옹이 몰락한 후에는 루이 18세의 궁정 화가가 되었고 1819년에는 남작작위까지 받게 되었습니다.

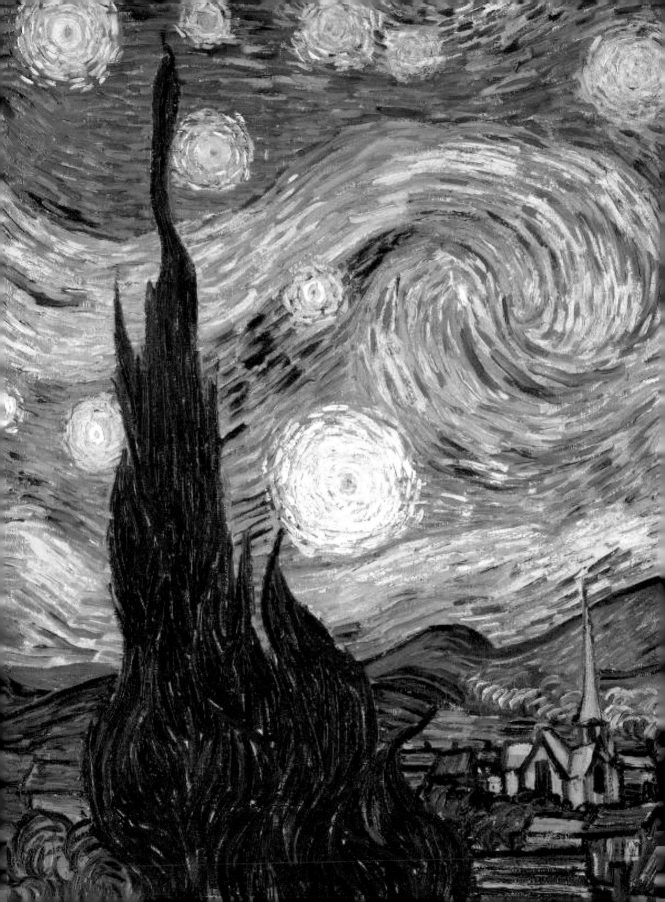

각종 19세기 미술

6

19TH CENTURY ART

6 각종 19세기 미술

 먼저 들여다보기

● **오스만 남작**

19세기 중반에 권력을 잡은 나폴레옹 3세는 파리를 완전히 새로운 모습으로 바꾸려고 했고, 당시 파리 지사였던 '조르주외젠 오스만(Georges-Eugène Haussmann) 남작'이 이를 실현한 것이다.

1848년부터 1905년에 이르기까지 서양의 역사는 격렬한 변화의 과정을 거쳤습니다. 유럽에서는 갖가지 예술 경향들이 등장했고 서로 뒤섞인 채 공존했지요. 그 중심에는 프랑스의 파리가 있었습니다. 당시 파리의 지사였던 오스만 남작⬢은 대대적으로 도시의 개발 사업을 추진했습니다. 그는 여전히 중세 도시의 잔재가 남아 있던 파리를 완전히 새로운 모습의 근대 도시로 탈바꿈시켰지요. 이 도시 정비 프로젝트는 1853년부터 1870년까지 추진되었는데, 당시 도시 건축의 대표적인 예로 거론되면서 유럽 전역에 현대 도시의 모델이 되었습니다.

프랑스는 경제 수준에서 매우 큰 부를 누리고 있었습니다. 그러나 프랑스가 당시 가장 산업화한 국가는 아니었습니다. 영국이나 스페인은 이미 18세기 후반에 산업혁명을

오스만 남작은 이처럼 파리를 직선과 대칭으로 완전히 탈바꿈시켰다.

치렀기 때문에 프랑스는 그 도시들에는 미치지 못했지요. 산업혁명은 그야말로 당시 유럽 전체를 들었다가 놓았다고 해도 과언이 아닙니다.

산업혁명이 초래한 온갖 변화를 유럽은 곳곳에서 겪고 있었고 차츰 미래를 향해 나아갔습니다. 예술가들은 지난 반세기 동안 폭발적으로 인구가 증가하면서 시대가 바뀐 만큼 당시 시대상에 가장 잘 부합하는 예술의 형태를 제시하고자 했습니다. 그리고 산업화로 발생한 새로운 부르주아 계층의 취향을 만족시키려 했습니다.

그 당시 유럽에 깔린 사상은 진보를 기반으로 했습니다. 오귀스트 콩트 등의 실증주의자들은 철학적인 토대를 마련하였는데, 과학과 기술의 발달은 실증주의●의 진실성을 증명해주었습니다. 콩트가 제시한 실증주의는 과학에 대한 신뢰를 특징으로 하며, 이것은 인간에 관한 신뢰와 짝을 이룹니다. 각 개인은 과학 기술의 발달을 통해 발생하는 변화의 주체이자 동력으로 여겨졌습니다. 또 개인은 인류의 진보라는 역사적 흐름 가운데 뚜렷한 역할을 부여받았습니다. 여기에서 진보라는 개념은 '만인을 위한 세계'를 의미하며, 그와 더불어 발전해갔습니다.

19세기 중반에는 돈벌이를 위해 도시로 밀려든 사람들의 비참한 삶을 분석하는 사상가들이 나타났습니다. 이러한 사상은 사회주의 사상으로 이어졌고, 영국의 예술가들에게 영향을 끼쳤습니다. 이것은 후에 아르누보(Are nouveau)●의 토대가 됩니다.

1870년 프랑스와 프로이센 제국의 전쟁이 발발하자 사람들은 실

● 실증주의
관찰이나 실험으로 검증할 수 있는 지식만을 인정하려는 철학사상으로, 역사와 사회에 관한 연구도 순전히 과학적 방법을 사용해야 한다는 주장이다.

● 아르누보
프랑스 말로 '새로운 미술'이라는 뜻으로, 19세기 말에서 20세기 초에 성행했던 유럽의 예술 사조이다.

증주의적 가치에 회의를 느끼기 시작했습니다. 문명의 발달로 인해
세계가 점점 더 기계적이고 비인간적인 모습으로 흘러간다고 느끼
는 사람들이 많아졌습니다. 그리고 점점 세계가 확장되어가면서 각
개인 스스로를 돌아볼 필요성을 느끼게 되었습니다. 일부 예술가들
은 상징의 언어를 통해 시대의 불안감과 혼란을 표현했습니다.

동시에 인간의 내면을 들여다보는 데 집중한 철학자와 의사가
나타났습니다. 앙리 베르그송은 의식을, 프로이트(Sigmund Freud,
1856년~1939년)●는 무의식의 세계를 탐색했습니다. 이 시기에는 과
거와 현대의 충돌이 격렬했습니다. 회화의 영역에서도 전통성을 지지
하는 자와 현대성을 지지하는 자와의 충돌이 끊이지 않았습니다.

루이 14세 이후 등장한 인상주의는 회화에 큰 변화를 가져왔고
줄곧 그 빛을 잃지 않았습니다. 인상주의는 도시적인 예술이라 할
수 있는데, 인상주의 화가들은 세상을 도시인의 눈으로 보았고 그
밑바탕에는 도시의 변화가 깔렸기 때문입니다. 인상주의라는 이름
은 창작가에게 주는 인상을 중시하였기 때문에 붙여졌습니다. 빛
으로 인해 변하는 색채의 변화에 주목했고, 주로 자연을 묘사하는
것이 특징이지요. 인상주의는 사실주의를 이어서 등장했지만 둘은
차이가 분명합니다. 인상주의 미술은 사실주의 미술처럼 눈에 보
이는 사물의 모습을 그대로 그려내는 것은 아니지요. 그리고 인상
주의 그림은 물감을 두껍게 칠하는 것이 특징인데요, 덕분에 더욱
독특한 분위기를 풍깁니다. 대부분 정확하게 묘사하지 않고 색채
나 색조의 순간적인 변화와 효과를 이용해 눈에 보이는 세계를 객

관적이고 정확하게 표현했습니다. 이전에는 원근법과 명암법이 충실히 반영된 데생이 회화의 기본으로 자리 잡고 있었기 때문에 당시 인상주의 그림은 종종 비판을 받고는 했습니다. 그러나 이러한 인상주의는 이후의 근대미술에까지 큰 영향을 끼쳤습니다.

19세기 사실주의 대표 화가

신고전주의와 낭만주의는 19세기 당시의 유럽 미술 발전에 크게 기여한 것은 사실입니다. 하지만 신고전주의는 그 시대 상황을 제대로 반영할 수 없었고, 낭만주의는 지나치게 현실을 앞질러간 경향이 있었지요. 결국, 새로운 미술이 등장했습니다. 그것이 바로 사실주의이지요.

쿠르베(Gustave Courbet, 1819년~1877년)

쿠르베는 동부 프랑스의 프랑슈콩테 지역에서 태어났습니다. 1남 4녀 중 장남으로, 어릴 때는 종종 여동생들을 모델로 그림을 그렸지요. 20세에는 파리 루브르에서 복제화를 많이 그렸습니다. 1847년 네덜란드를 다녀온 후, 1848년에는 드디어 안들레르라는 선술집

우리나라의 사실주의

사실주의(Realism)는 상상이나 비현실적인 세계를 거부하고 있는 그대로 드러난 모습을 묘사하려는 예술 사조이다. 미술뿐만 아니라 각종 예술 분야에서 이러한 경향을 찾을 수 있다.

우리나라 예술계에도 사실주의 바람이 불어 다양한 작가들이 다양한 작품을 내놓았다. 특히 일제강점기 사실주의 문학을 주목할 만하다. 1920년대부터 우리 민족의 아픔과 평민의 힘든 삶을 사실적으로 그려낸 작품들이 나수 등징하였다.

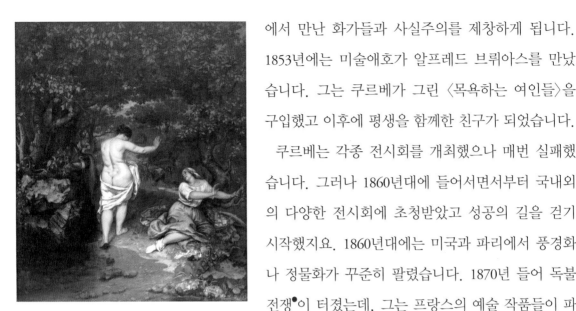

목욕하는 여인들, 1853년

● 독불전쟁
독일 통일을 이룩하려는 프로이센과
이를 막으려는 프랑스가 일으킨 전쟁

에서 만난 화가들과 사실주의를 제창하게 됩니다. 1853년에는 미술애호가 알프레드 브뤼아스를 만났습니다. 그는 쿠르베가 그린 〈목욕하는 여인들〉을 구입했고 이후에 평생을 함께한 친구가 되었습니다.

쿠르베는 각종 전시회를 개최했으나 매번 실패했습니다. 그러나 1860년대에 들어서면서부터 국내외의 다양한 전시회에 초청받았고 성공의 길을 걷기 시작했지요. 1860년대에는 미국과 파리에서 풍경화나 정물화가 꾸준히 팔렸습니다. 1870년 들어 독불전쟁●이 터졌는데, 그는 프랑스의 예술 작품들이 파손되지 않도록 갖은 노력을 기울였습니다. 그 기간에 예술 위원회와 예술가 협회의 회장직에 임명되어 더 적극적으로 작품 손실을 막는 데 힘썼습니다. 독불전쟁 후에는 프랑스 민중이 사회주의 자치 정부를 세웠습니다. 일종의 민중 혁명이었는데, 이를 '파리 코뮌'이라고 합니다. 파리 코뮌 때 쿠르베는 파리 전 지역의 미술관을 관장하는 책임자였습니다. 파리 코뮌 때 많은 예술가가 파리를 떠나 피신했지만, 쿠르베는 미술관에서 작품들을 지켰습니다.

그러나 쿠르베에게 시련이 닥쳤습니다. 코뮌이 끝나고 베르사유 정부가 들어섰을 때, 뱅돔 광장에 세워져 있는 나폴레옹 동상을 받쳐 놓은 기둥을 파괴하자고 쿠르베가 주장했다는 것이 알려졌습니다. 쿠르베는 자신이 파괴하지 않았다고 부정했지만, 받아들여지지 않았습니다. 결국 '생트 펠라지' 감옥에 갇히고 말았습니다.

내가 부수지도 않았는데, 억울해ㅠㅠ

그 후 무너진 그 기둥을 재건하자는 의견이 나왔습니다. 그리고 재건이 결정되자 쿠르베는 스위스로 피신할 수밖에 없었습니다. 기둥을 다시 세우는 비용을 쿠르베가 물어야 했기 때문이지요. 평생 갚을 수 없는 돈이었습니다. 그래서 쿠르베는 스위스로 피신하고 만 것입니다.

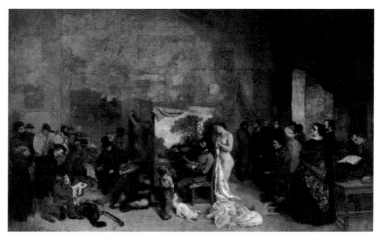

화가의 스튜디오, 1854년~1855년

이 그림의 왼쪽에 그려 있는 사람들은 일반인들로 보이지만, 당시 세계에 영향을 끼친 가계각층의 유명인들이다. 그리고 오른쪽에 그려 있는 사람들은 좀 더 여유로워 보이는데, 당시 자신과 뜻을 같이했던 유명한 동료 화가와 사상가, 그리고 후원자들이다.

이 그림을 통해 쿠르베가 표현하고 싶던 것은 무엇일까?

쿠르베는 그 후 스위스에서 4년간 머물렀습니다. 그리고 1877년 12월 31일 안타까운 죽음을 맞이했습니다. 사인은 지나친 음주로 발생한 부종이었지요. 말년에 닥친 불행을 견디지 못하고 술로 달랬던 것이 원인이었습니다.

쿠르베는 사실주의 운동의 아버지라고도 불립니다. 그리고 실용주의를 절대적으로 믿었지요. 지주의 아들로 태어났지만, 부르주아의 엘리트 의식을 비판했고 하층민을 대변하기도 했습니다.

이렇게 등장한 19세기 사실주의는 인상주의를 더욱 빛나게 했습니다.

" 회화는 구체적인 예술이며,
실재하는 사물이어야 한다. "

—쿠르베

밀레(Jean F. Millet, 1814년~1875년)

밀레는 프랑스 노르망디 지방의 그레빌에서 태어났습니다. 어릴 때부터 농부의 고단한 삶을 관찰하면서 자랐습니다. 1835년 아버지는 그림에 재능이 있는 밀레를 무셸과 랑글루아의 제자로 그림을 공부하도록 했습니다. 1837년에는 장학금을 받고 파리 국립 미술학교인 '에콜 데 보자르'의 '폴 들라로슈' 화실에 들어가게 되었습니다. 하지만 2년이 지나 로마대상에 도전했다가 떨어진 후 학교를 나왔습니다. 그는 그 후에도 1840년 전까지 무수한 실패를 거듭했습니다. 1840년, 끝내 살롱 전에서 당선이 되어 본격적으로 화가로 활동할 수 있게 되었지요. 하지만 그의 실패는 계속되었습니다. 화가로 활동하면서도 제대로 인정받지 못했고 장학금 지급이 끊기면서 경제적으로도 어려워졌습니다. 그래서 어쩔 수 없이 로코코 풍의 나체화 같은 그림을 그리게 되었습니다. 게다가 1844년에는 부인을 결핵으로 잃었습니다.

재혼 후 1849년에 비로소 다수의 명작을 남기는 '바르비종'이라는 지방으로 이사하였습니다. 바르비종에서 그린 〈이삭 줍는 사람들〉은 1857년 살롱에 전시되었습니다. 당시 프랑스는 매우 불안정한 시기였습니다. 1840년도의 7월 혁명, 1848년도의 2월 혁명 등 각종 노동자의 폭동이 있었고, 마침내 루이 나폴레옹이 공화정의 대통령이 된 시기였지요. 그런 시기에 〈이삭 줍는 사람들〉은 사회 불안을 초래하는 그림이라는 비판을 피할 수 없었습니다. 본래 사회가 불안정한 시기에는 영웅적인 모습을 화폭에 담는 게 일반적이었으

파르당 부인의 초상, 1841년

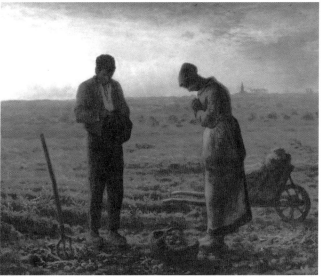

| 1 | 2 |

1 씨 뿌리는 사람, 1850년
2 만종, 1857년~1859년

니 노동자의 모습을 담은 〈이삭 줍는 사람들〉이 곱게 보이지 않았을 겁니다. 바르비종에서 그린 〈갓 난 송아지〉도 1864년 살롱에 출품하여 큰 논란을 일으켰습니다. 하지만 그는 이 작품으로 1868년에 '레종 도뇌르[●]'라는 훈장까지 받았습니다.

● 레종 도뇌르
프랑스 정부가 민간인에게 수여하는 최고의 명예 훈장

밀레는 인물의 얼굴을 자세히 그리지 않는 것이 특징입니다. 대부분 생존을 위해 고된 일을 해야 하는 농부의 모습이 담겨 있는데, 일하는 사람의 노동 그 자체를 강조히여 보는 이로 하여금 고된 노동의 모습이 기억에 남도록 하는 특징이 있습니다. 훈장을 받고 경제적으로도 성공하면서 밀레의 그림을 흉내 낸 작품들도 나왔습니다. 하지만 밀레만의 힘 있는 투박함이나 단순하면서 무게감이 있는 화풍은 누구도 흉내 낼 수 없었죠.

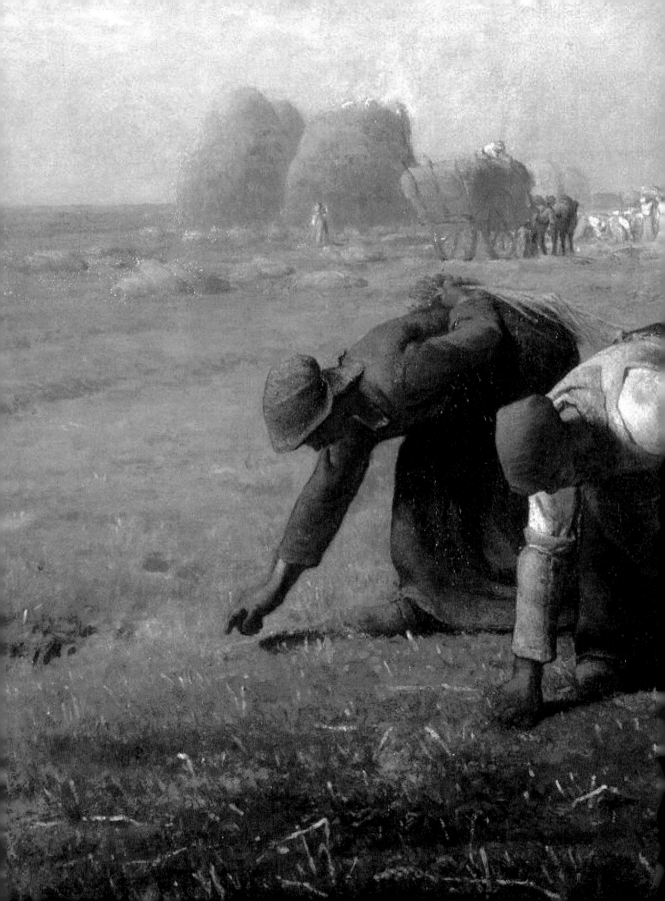

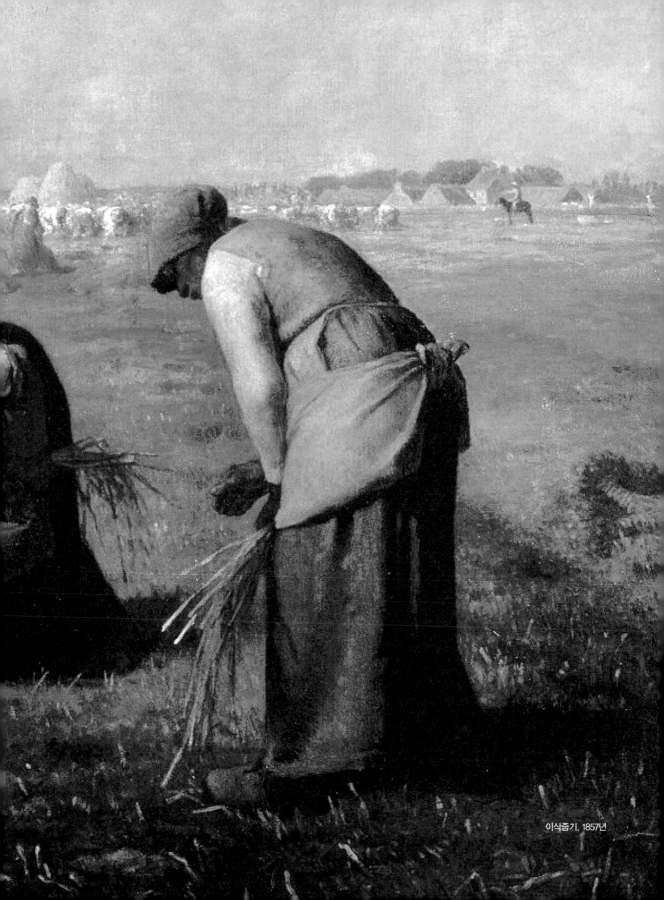

이삭줍기, 1857년

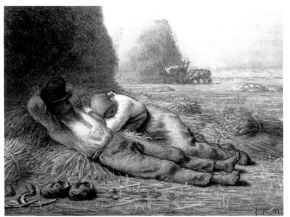 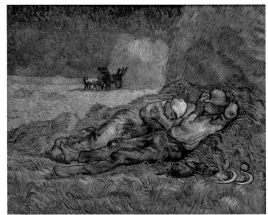

| 1 | 2 |

1 밀레의 〈낮잠〉, 1866년
2 고흐의 〈낮잠〉, 1889년

화가들 대부분은 이미 대가라 불리는 선배 화가들의 그림을 모사●하고는 하는데, 고흐도 마찬가지였다. 고흐는 밀레를 존경했고 밀레의 그림에 찬탄을 금치 않았다. 그리고 밀레의 그림을 약 다섯 점 모사했는데, 〈낮잠〉은 그중 하나이다.

● 모사
모사(模寫)란 어떤 그림을 거의 그대로 본뜨는 것을 말한다.

밀레는 1874년 오랫동안 앓아왔던 병으로 세상을 떠났습니다. 그리고 바르비종 지역에서 함께 바르비종 유파를 이끌었던 루소 옆에 잠들었지요. 밀레는 그 시대의 현실을 반영한 풍속 화가라고 불립니다. 그의 그림에 영향을 받은 빈센트 반 고흐는 그를 '농부 화가'라고 부르기도 했지요. 밀레는 후에 모네, 고갱, 고흐의 초기 작품뿐만 아니라 현대 미술계에 많은 영향을 끼쳤습니다.

 생각해봅시다

존경하는 선배 화가의 작품을 모사하는 것은 화가에게 어떤 의미가 있을까요?

바르비종 유파

프랑스의 '바르비종'이라는 지역은 1830년 이래 화가들이 은둔을 위해 머물던 곳이었습니다. 아름다운 풍경화로 잘 알려진 테오도르 루소(Theodore Rousseau, 1812년~1867년)가 1836년에 이 지역에 정착하면서 이 바르비종파를 이끌었지요. 바르비종의 화가들은 1810년대에 태어난 이들이 많았습니다. 대표적인 화가로는 앞서 말한 루소를 비롯해 쥘 뒤프레, 샤를 자크 등이 있으며, 후에 정착한 화가로는 샤를 프랑수아 도비니, 장 프랑수아 밀레 등이 있습니다. 쿠르베도 종종 바르비종에 들러 그림을 그렸지요.

바르비종 유파의 화가들은 당시 네덜란드와 영국의 풍경화에서 영향을 받았습니다. 차츰 전통적인 풍경화의 규범이나 낭만주의적인 개념에서 벗어났습니다. 이 화가들은 자연을 아름답게 그렸지만 이상화하지는 않았습니다. 그리고 각각의 화가들은 자신들이 좋아하는 소재가 달랐습니다. 가령 루소는 나무와 잎을 좋아했고, 뒤프레는 하늘을 좋아했습니다. 디아즈는 작은 숲을, 트루아용은 젖소와 투우 소를 좋아했지요. 하지만 화가들 모두 자연을 단순하면서도 진지하고 세밀하게 관찰하여 다양한 빛의 효과를 화폭에 담았습니다. 바르비종 화가들은 이후에 등장하는 인상주의 화가들과 함께 작업하기도 했습니다.

봄, 루소의 작품, 1852년

초기 인상주의 대표 화가

에두아르 마네(Edouard Manet, 1832년~1883년)

에두아르 마네는 할아버지와 아버지가 판사였고, 경제적으로 넉넉한 집안에서 태어났습니다. 해군사관학교에 지원했다 떨어지면서 화가의 길로 접어들었습니다. 집안에서는 아들이 판사가 되었으면 했지만, 마네는 뜻을 굽히지 않았지요. 약 1년간 미술 학교에서 미술 공부를 했고, 1856년에는 친구와 공동으로 아틀리에를 얻었습니다. 네덜란드, 오스트리아, 이탈리아로 여행을 다녀온 후에 본격적으로 그림을 그리기 시작했지요. 1863년에는 살롱 전에 도전했다가 떨어졌습니다. 게다가 당국의 심사위원들이 떨어진 작품들만 모아서 낙선자 전시회를 열었을 때 그가 그린 〈풀밭 위의 점심〉은 많은 이의 조롱을 받았습니다. 기존의 화풍을 따르지 않았다는 이유 때문이었죠. 거리에 따라 밝기를 다르게 하거나, 색감도 위치나 빛에 따라 다양하게 표현하지 않았다는 것입니다.

그 밖에도 〈올랭피아〉, 〈폴리 베르제르의 술집〉 등 그가 내놓

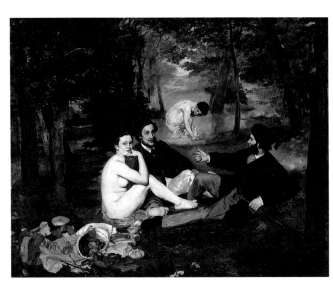

풀밭 위의 점심, 1863년

는 작품마다 당시에 논란의 대상이 되었습니다. 〈폴리베르제르의 술집〉에서는 작품에 등장하는 여성에 관해서 논란이 있었고, 게다가 현실적으로 불가능한 구도라는 주장도 있었습니다. 거울에 비친 여성의 모습이 비현실적이라는 비판이었죠. 마네는 사물이나 풍경을 자신의 눈에 보이는 그대로 그리는 것을 좋아했습니다. 일부러 입체적으로 보이려고 공간감을 강조해서 그리는 것을 좋아하지 않았지요. 그리고 평면적인 구성을 선호했습니다. 덕분에 입체적인 느낌이 부족해서 비판에 시달렸던 것입니다. 하지만 단순한 배경은 인물을 더욱 실재감 있게 보이도록 하는 장점도 있습니다.

당시에는 전반적으로 그림에 명암 변화가 섬세하게 표현된 것을 선호했습니다. 여전히 고전주의가 예술계를 지배하고 있었지요. 그

이후에 전문가들이 〈폴리베르제르의 술집〉을 실제 모델을 배치하며 과학적으로 분석했어. 그로 인해 마네의 그림이 틀린 게 아니라는 것이 밝혀졌지.

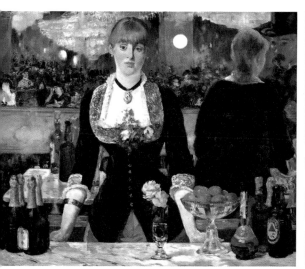

폴리베르제르의 술집, 1881년~1882년

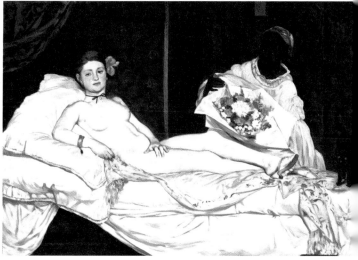

올랭피아, 1863년

에 반해 이런 전통적인 방식을 무시하고 눈에 보이는 데로 표현하거나 평면적인 것을 선호하는 마네의 표현법에 거부감을 보이는 것은 어찌 보면 당연한 일입니다.

마네는 사실 인상주의 화가라고 단정할 수는 없습니다. 마네의 그림은 인상주의 화풍과 많이 다릅니다. 하지만 당시 인상파 화가들은 그의 그림에서 깊은 매력을 느꼈고, 영향을 많이 받았습니다. 그래서 일부에서는 마네를 사실주의와 인상주의를 잇는 가교● 역할을 한 화가라고 합니다.

● 가교
가교(架橋)란 서로 떨어져 있는 것을 이어주는 사물이나 사실을 말한다

클로드 모네(Claude Monet, 1840년~1926년)

클로드 모네는 프랑스 인상파의 창시자로 일컫는 사람입니다. 인상파라는 이름이 그의 작품 중 〈인상: 해돋이〉에서 만들어졌다는 것은 유명한 사실이지요.

모네는 1840년 파리에서 태어났습니다. 아버지는 평범한 잡화상을 운영했었는데, 자신의 사업을 아들에게 물려주고자 했습니다. 하지만 그림 그리는 것을 좋아했던 모네는 화가가 되고자 했지요. 모네는 본격적으로 그림 그리는 것을 배우고 초상화를 그려서 팔며 생계를 유지했습니다.

처음에는 주로 풍자화를 그려서 돈을 벌었습니다. 당시에 한 점당 10~20프랑씩 받았다고 하니 당시 일반 노동자 일급인 5프랑에 비하면 적지 않은 금액이었지요.

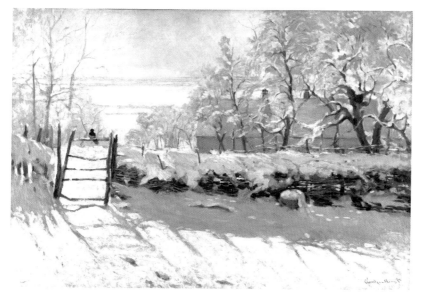

경제적으로 힘들었던 그 당시 그에게 이 그림의 풍경처럼 평화가 찾아온 이유는 무엇일까?

까치, 1868년~1869년

어느 날 외젠 부댕(Eugene Louis Boudin)이라는 화가가 젊은 모네의 그림을 보게 됩니다. 그리고 그는 모네를 제자로 삼고 미술을 가르쳤습니다. 모네는 야외에서 그림을 그리며 빛의 효과를 표현해내는 기초적인 그리기 방법을 배웠지요. 그 후 모네는 외젠 부댕을 떠나 한 화실에 들어갔습니다. 여기서 인상파 동료들을 만나게 됩니다.

1865년에는 힘겨운 나날의 연속으로 화가로서의 암흑 같은 나날을 보내던 그에게 한 줄기 빛처럼 한 여인이 나타났습니다. 모델을 찾다가 만나게 된 카미유 동시외(Camille Doncieux, 1847년~1879년)가 바로 그녀입니다. 당시에는 모델이라고 하면 굉장히 천한 직업으로 여겼습니다. 그래서 모네는 부모님의 반대에 부딪혀야 했지요. 그래도 모네와 카미유는 사랑으로 함께했습니다. 모네의 그림

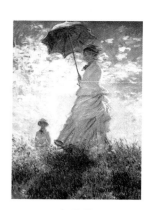

양산을 쓴 여인, 1875년

모네의 부인인 카미유를 모델로 한 그림이다. 왼쪽에는 아들의 모습이 보인다.

117

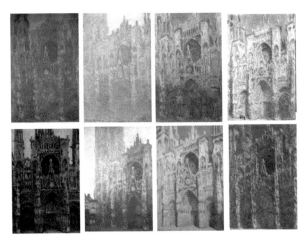

루앙 대성당 연작*, 1892년~1894년

● 연작
같은 주제나 대상으로 작품을 연달
아 내놓는 것

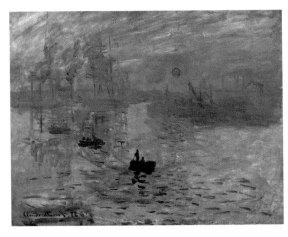

인상: 해돋이, 1872년

은 팔리지 않아 항상 배고픈 생활이 이어졌지만, 둘은 함께하는 것만으로도 행복했습니다.

모네는 처음에는 인물화를 주로 그렸습니다. 그런데 쿠르베나 마네의 작품에 감명받아 풍경화를 그리기 시작했지요. 빛의 변화에 의해 대상이 다양하게 변하는 모습을 화폭에 담아냈는데요, 루앙 대성당을 27장이나 다양하게 묘사하면서 빛이 대상의 형태나 색채를 결정한다는 것을 증명하기도 했습니다.

당시에는 풍경은 그저 배경으로밖에 생각하지 않았습니다. 그렇다 보니 마치 빛에 녹아내리는 것처럼 반짝거리고 상세한 형태보다 전체적인 느낌을 중시한 모네의 작품을 보고 미완성 작품 같다고 비평하는 이도 있었습니다. 왼쪽에 보이는 〈인상: 해돋이〉라는 작품은 인상파라는 이름을 탄생시킨 계기가 된 작품이지만, 당시에는 받아들이기 힘든 그림이었다고 합니다.

그러나 〈인상: 해돋이〉는 오히려 일반 사람들의 관심을 모았고, 판매도 좋았습니다. 그 후 일본풍의 그림을 그리면서 생활이 더 나아졌습니다. 1860년대의 배고픈 나날과 다르게 1870년대엔 이름도 많

이 알려져서 경제적으로 풍족해졌습니다. 그러나 모네의 씀씀이가 과해서 언제나 주머니 사정이 넉넉지는 않았지요. 그리고 1879년 사랑하는 아내, 카미유가 자궁암으로 죽었습니다.

나이가 들어서는 주로 40년 넘게 살았던 지베르니의 정원을 그렸습니다. 말년에는 백내장 때문에 시력이 나빠져서 작품 활동을 하려면 더 많이 집중해야 했습니다. 그러나 모네는 말년까지 붓을 놓지 않았지요. 그런 점에서 그의 그림을 향한 열정을 느낄 수 있습니다. 말년에는 인상파로서의 힘을 잃었습니다. 인상주의를 표방하던 다른 화가들도 화풍을 바꾸었지요. 하지만 모네는 인상주의의 끈을 완전히 놓지는 않았습니다. 시작도 끝도 언제나 인상파였지요.

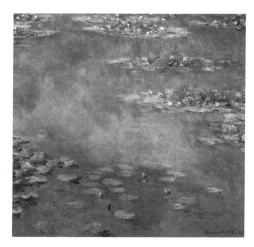

모네는 1926년 폐암으로 세상을 떠났고 지베르니에 있는 성당에 묻혔습니다. 그가 살던 집은 프랑스 예술 아카데미에 기증되었고, 현재는 기념관으로 더 많은 이의 발길을 끌어당기고 있습니다.

수련이 있는 연못, 1906년

66 모네에게는 심장도 없고, 머리도 없고, 단지 눈뿐이다.
하지만 그 얼마나 굉장한 눈인가! 99

—폴 세잔

에드가르 드가(Degas, Edgar, 1834년~1917년)

스무 살의 자화상, 1855년

에드가르 드가는 파리의 은행가 집안에서 태어났습니다. 가업을 잇기 위해 법률을 공부했지만, 그림을 향한 열정을 꺾지 못하고 1855년에 미술 학교에 들어갔습니다. 앵그르의 제자였던 그는 정확한 소묘 능력에 화려한 색을 담아내는 감각이 뛰어났습니다.

1856년부터 1년간 이탈리아를 여행하면서 르네상스의 거장 기를란다요나 만테냐의 작품이나 니콜라 푸생, 한스 홀바인 등의 그림을 연구하고 배웠습니다. 1872년에는 미국 뉴올리언스로 갔다가 1873년 파리로 다시 돌아와서 본격적으로 인상주의 화가들과 함께하기 시작했지요.

드가는 어릴 적 어머니에게서 받은 상처로 인해 평생 독신으로 살았습니다. 심지어 자라서는 여성을 혐오하기까지 하며 거부했습

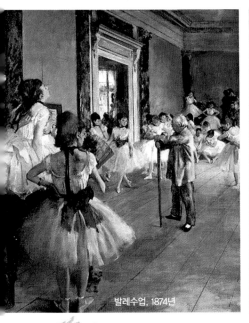
발레수업, 1874년

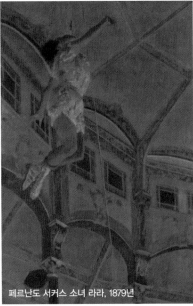
페르난도 서커스 소녀 라라, 1879년

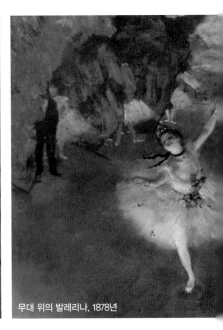
무대 위의 발레리나, 1878년

니다. 어머니의 외도와 그에 따른 아버지의 고통, 그리고 어머니의 죽음, 일련의 어릴 적 기억은 그를 괴팍한 이단아로 만들었습니다.

드가는 모네나 르누아르 등과 함께 인상주의 전시회에 많은 작품을 출품했습니다. 하지만 자신은 인상파 화가라는 말을 좋아하지 않았다고 하네요. 현재는 그를 평가할 때 인상파를 뛰어넘은 화가라고 말합니다. 그만큼 그의 표현력은 시대를 앞서갔고, 그가 남긴 미술사적인 업적이 남다르다는 것이지요.

어릴 적 기억은 희미하지만, 평생 큰 영향을 끼치고는 하지.

장 프레드릭 바지유(Jean Frederic Bazille, 1841년~1870년)

장 프레드릭 바지유는 초기 인상파를 이야기할 때 모네만큼이나 빼먹을 수 없는 화가입니다. 바지유는 프랑스 몽펠리에의 중산층 집안에서 태어났습니다. 들라크루아●의 작품에 빠져서 미술에 관심을 두기 시작했지요. 의학을 공부하면서 미술 공부도 함께했는데, 의학 시험에서 떨어지고부터는 그림 공부에만 온 열정을 다했습니다. 의학 공부를 하려고 파리에 온 것인데, 시슬리와 모네를 만나면서 바지유의 삶은 완전히 달라졌습니다. 바지유는 모네의 가장 친한 친구이기도 했습니다. 모네, 르누아르 등과 인상파 전시회를 열기도 했지요. 집안이 부유했던 바지유는 자신의 아틀리에를 운영했고, 항상 많은 화가로 붐볐습니다. 화가 친구들에게 작업실을 빌려주고 재료를 사주기도 했습니다. 르누아르와 모네는 당시 그림도 판매되지 않고 어려운 처지였는데 바지유가 큰 도움이 되었지요.

● 들라크루아
들라크루아(Eugene Delacroix, 1798년~1863년)는 프랑스 낭만주의의 대표 화가이다. 특히 그만의 독특한 색 사용법은 후에 인상파나 후기 인상파 화가들에게 큰 영향을 주었다.

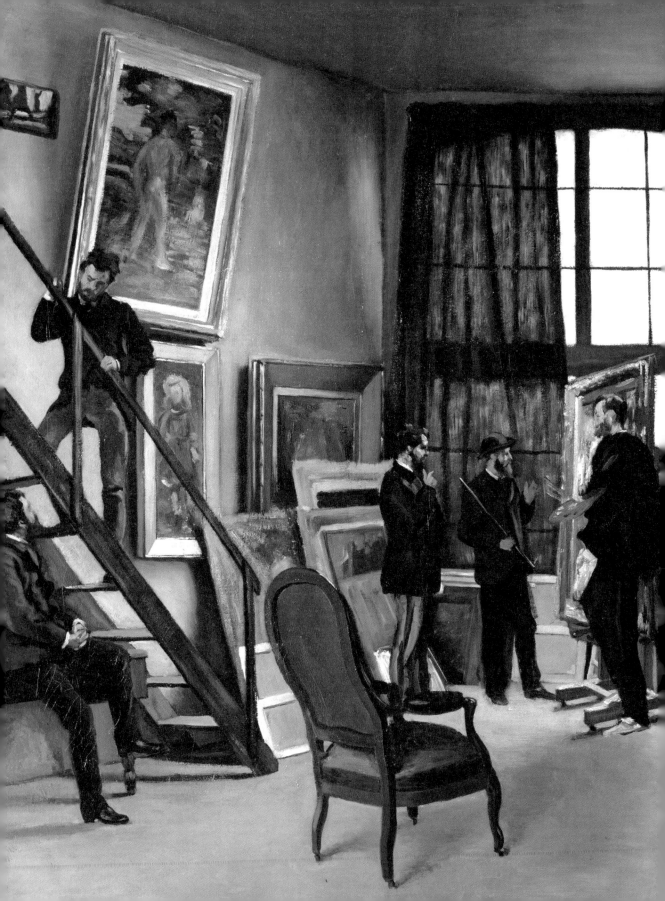

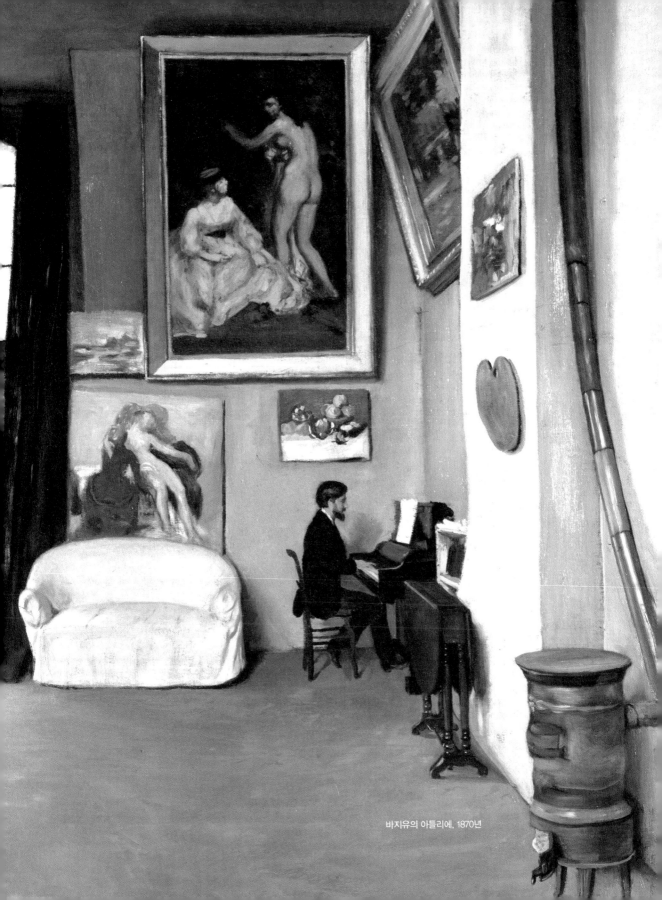

바지유의 아틀리에, 1870년

바지유는 1867년 친구들과 살롱 전에 그림을 출품했는데, 다른 친구들은 떨어지고 혼자만 입선했습니다. 당시에는 살롱 전에서 입선해야만 그림을 팔 수 있었기 때문에 화가들에게는 중대한 일이었습니다. 그만큼 그의 재능은 뛰어났습니다.

그렇지만, 안타깝게 바지유는 1870년에 벌어진 프랑스와 프로이센 간의 전쟁●에서 29세라는 이른 나이에 전사했습니다. 전쟁이 발발하자 그는 전쟁터로 달려갔습니다. 젊은 혈기 때문일까요? 그는 애국심이 남달랐다고 합니다. 바지유는 인상파가 막 꽃을 피울 때쯤 세상을 떠났습니다. 그의 화가로서의 생애는 짧았지만, 누구 못

● **프랑스와 프로이센 간의 전쟁**
프로이센의 비스마르크가 독일을 통일하고자 프랑스와 일으킨 전쟁으로, '독불전쟁'이라고도 한다. 프로이센은 오스트리아를 무너뜨리고 독일 내에서도 강력한 국가로 성장했는데, 이 전쟁의 결과 프로이센은 1871년 독일을 통일하고 독일제국을 선포했다.

분홍 드레스, 1864년

푸르스텐베르그 거리의 작업실, 1865년

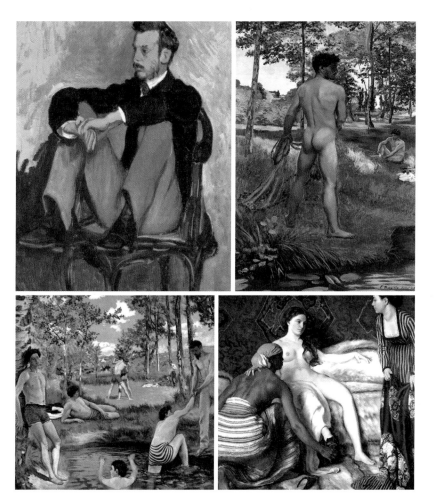

1 오귀스트 르누와르, 1867년
2 투망을 든 어부, 1868년
3 여름 풍경, 1869년
4 몸단장, 1870년

지않게 강렬했습니다. 바지유가 이 세상을 떠난 후 바지유의 도움을 받았던 그의 화가 친구들인 모네, 르누아르, 시슬리는 인상파를 활짝 꽃피웠지요. 그리고 그들은 뜻을 모아 1874년에 인상파 전시회를 개최하였습니다.

인상파 화가들의 모임

1862년에서 1863년쯤에는 두 개의 아카데미가 주요했습니다. 스위스의 아카데미와 글레르(Gleyre) 아틀리에가 그것이었죠. 글레르 아틀리에에는 피사로, 세잔, 기요맹, 바지유, 모네, 르누아르, 시슬레 등 인상파 화가들이 자주 드나들었습니다. 나중에는 마네와 드가도 이들 모임에 합류했습니다. 살롱 전에서 낙선한 화가들이 전시회를 연 후 마네를 중심으로 이들 화가들은 다시 뭉쳤지요. 카페 게르부아(Guerbois)는 특히 그들이 자주 모이는 장소였습니다. 1870년 프랑스-프로이센 간 전쟁이 끝나고 모네, 시슬레, 피슬로도 돌아왔습니다. 그 후 인상주의 운동은 더욱 발전했지요. 모네, 시슬레, 르누아르는 파리에서 약 10km 떨어진 작은 소도시 '아르장퇴유'라는 지역에 자리 잡았습니다.

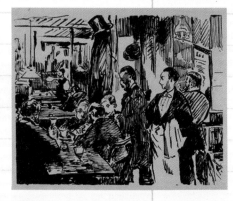

카페에서(카페 게르부아), 마네의 작품, 1874년

인상주의라는 이름은 모네의 〈인상: 해돋이〉라는 그림의 제목에서 따왔어요. 시인이자 화가인 '루이 르루아'라는 사람이 1874년 『카리바리』라는 잡지에 처음으로 '인상주의자들'이라는 말을 사용했지요. 그는 비교적 긍정적으로 기사를 실어주었습니다. 하지만 '에밀 카르동'이 쓴 잡지의 기사에서는 인상주의자들의 화풍을 비꼬면서 은근히 비판했습니다. 당시 시대 상황에서 인상주의는 파격적이었던 듯합니다.

1874년부터 1886년까지 인상주의 화가들은 뜻을 모아 여덟 번 전시회를 열었는데, 1880년 초반부터는 다툼이 발생하며 인상주의 화가들 간에 사이가 벌어졌습니다. 그리고 모네, 르누아르, 시슬레 등이 전시회에 참가하지 않으면서 인상주의는 무너지기 시작했습니다.

후기 인상주의

후기 인상주의라는 말은 1910년쯤 열린 전시회에서 영국 미술 평론가 프라이(Roger Fry)라는 사람이 '마네와 후기 인상주의 전'이라는 제목을 붙인 것에서 유래하였습니다. 그러니 마네가 그린 〈풀밭 위의 점심〉이 후기 인상주의를 등장하도록 한 중요한 그림이라 할 수 있지요.

후기 인상주의는 인상주의의 영향으로 시작되었지만, 그 틀에서 벗어나 새로운 작품 세계를 세웠습니다. 이 화가들은 이미 존재하는 풍경에 자신만의 생각을 입힌 그림을 그렸습니다. 반대로 화가가 풍경 속에서 생각이나 개념을 찾아내어 표현하기도 했습니다. 보이는 그 자체를 부정한 것은 아닙니다. 오히려 항상 존재하는 자연과 사물에 기대어, 대상을 자신만의 색채와 붓 터치 등으로 표현했지요. 하지만 이전 인상주의를 넘어서 겉에 드러난 현상보다 속에 담겨 있는 현상에 더 관심을 가졌습니다. 그 내면을 작가들 나름대로 개성을 담아 표현했습니다.

후기 인상주의 화가들은 도시에서 떨어진 곳으로 가 자연과 직접 부딪히며 고독 속에서 자신만의 예술 세계를 추구했습니다. 대표적인 화가로는 폴 세잔, 반 고흐, 폴 고갱 등을 들 수 있습니다.

후기 인상주의는 명확히 하나의 예술 운동으로 한정할 수 없을 만큼 작가들의 개성이 강했습니다. 하지만 후기 인상주의는 현대

1 인상주의와 후기 인상주의

인상주의는 '빛의 회화'라고 일컬을 만큼 빛을 중요시하고 보이는 것에 집착했다. 그러나 후기 인상주의는 인상주의의 이러한 화풍에 반대했다.

미술의 기초를 이루는 데 중요한 역할을 하였습니다. 그리고 20세기 회화 발전에 많은 영향을 끼쳤습니다.

후기 인상주의 화가들

폴 세잔(Paul Cezanne, 1839년~1906년)

폴 세잔은 프랑스 '엑상프로방스'라는 곳에서 태어났습니다. 모자 제조공에서 한 은행의 공동 창업자가 된 아버지 덕분에 경제적으로 풍족한 집안에서 태어났지요. 이 은행은 후에 더욱 번창하여서 세잔이 경제적인 문제 없이 마음 놓고 그림을 그리는 데 큰 도움이 되었습니다.

1852년에는 부르봉 중학교에서 이후에 위대한 문학가가 될 에밀 졸라(Émile François Zola, 1804년~1902년)●를 만났습니다. 에밀 졸라는 가난하고 병약한 소년이었습니다. 둘은 매우 친해졌는데, 30년 동안 편지를 나누며 예술에 관해 뜻을 주고받을 만큼 친분이 두터웠습니다. 1857년부터는 본격적으로 미술 공부를 시작했습니다. 아버지가 아들이 화가가 되는 것을 반대해서 대학에 들어가 법학을 전공하기도 했습니다. 하지만 미술을 향한 열정을 숨길 수 없었고, 세잔은 미술에 열중하고자 파리로 떠났습니다. 그리고 파리에

● **에밀 졸라**
프랑스 자연주의 문학의 대표 작가이다. 『목로주점』, 『나나』, 『제르미날』 등의 작품이 유명하다.

서 인상파 화가 피사로를 만났습니다. 피사로는 스승으로서 세잔의 화풍에 많은 영향을 끼쳤지요. 후에는 동등한 관계로 함께 여러 개의 작품을 그렸습니다.

파리에 가서는 카페 게르부아에 다녔는데, 그곳에서 인상주의 화가들과 친분을 쌓았습니다. 살롱 전에서 낙선한 작품들을 모아 전시회를 열었는데, 거기서 첫 인상주의 전시회에도 참가하게 되었지요. 1872년부터는 파리를 떠나서 '오베르 쉬르 우아즈'나 자신의 고향이기도 한 '엑상프로방스' 등에서 그림을 그렸습니다. 말년에는 젊은 화가들에게 평판도 좋았고 1904년에는 살롱에서 작은 전시회를 열어주기도 하는 등 그림에 대한 열정은 식지 않았습니다.

화가의 아버지: 루이 오귀스트 세잔,
1866년

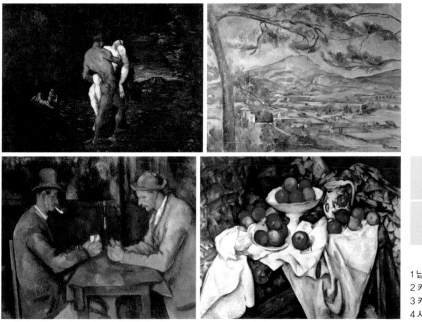

| 1 | 2 |
| 3 | 4 |

1 납치, 1867년
2 커다란 소나무와 생트 빅투아르 산, 1886년
3 카드놀이 하는 사람들, 1890년~1895년
4 사과와 오렌지, 1895년~1900년

129

일흔에 가까운 나이, 세잔은 그림을 그리려고 집을 나왔습니다. 그런데 마침 갑작스러운 소나기를 만나게 되었고, 심한 독감에 걸리고 말았죠. 그는 독감에다가 오랫동안 앓아온 당뇨 합병증이 겹쳐 목숨을 잃고 말았습니다. 현대 미술의 아버지라 일컫는 거장의 죽음치고는 참으로 쓸쓸한 죽음이었지요. 텅 빈 화실에 남은 과일과 그리다 만 정물화는 그 쓸쓸함을 더했습니다.

세잔과 에밀 졸라는 약 30년간 절친한 친구로 지냈습니다. 멀리 떨어져 있어도 편지를 주고받으며, 예술에 관한 이야기를 나누었죠. 세잔은 소설가인 에밀 졸라의 영향을 많이 받았습니다. 그런데 둘 사이 관계는 에밀 졸라가 쓴 『루공 마카르 총서』 중 「작품」이라는 소설로 끝났습니다. 그 소설에는 실패한 예술가가 등장하는데, 에밀 졸라가 자신을 모델로 한 것을 알고 세잔이 관계를 끊었습니다. 그만큼 세잔의 성격은 까다로웠습니다. 인상파 모임에서도 일반 미술계에서도 세잔의 성품은 알아주었죠. 다들 불편해했고 세잔은 혼자가 되었습니다. 다만 세잔의 스승 피사로만은 세잔을 감쌌습니다. 성품보다 중요한 내면의 깊이를 피사로만큼은 알았던 것일까요?

나는 고발한다!

에밀 졸라는 1898년 간첩 혐의로 종신형을 선고받은 유대인 포병 대위 '드레퓌스'의 무죄를 주장하기 위해 파리 일간지 『로로르』에 「나는 고발한다!」라는 기고문을 실었다. 이 기고문으로 드레퓌스를 유죄로 몰아가려고 문서까지 날조한 프랑스군 지도부의 비열함을 폭로하기도 하였다. 물론 이 사건으로 에밀 졸라는 심한 일을 겪어야 했으나 에밀 졸라의 위대함은 여기서도 엿볼 수 있다.

폴 고갱(Paul Gauguin, 1848년~1903년)

폴 고갱은 알다시피, 『달과 6펜스』라는 소설의 모델로도 유명하지요. 그는 증권 브로커로 일하다가 서른다섯 살이라는 늦은 나이에 미술계에 입문했습니다. 소설에도 그런 내용이 실려 있지요. 증

권 브로커로 일하면서 종종 취미로 그림을 그리거나 인상파 화가들과 친분을 쌓고 그림을 수집하는 등 화가로서가 아닌 아마추어로서 미술계에 발을 들여놓고 있었습니다. 그러나 곧 고갱은 직장을 그만두고 화가의 길로 들어섰습니다.

고갱이 자신의 직업을 버리고 본격적으로 화가로서 살게 되면서 경제적으로 굉장히 어려워졌습니다. 아내와 다섯 명의 아이가 있었지만, 그는 모든 것을 버리고 화가의 길로 들어선 것입니다. 사실 그가 화가로서 성공하지 못한 것은 직업 화가로 나서기에는 당시 사회에 맞는 그림 실력을 갖추지 못했고, 데뷔했을 때 삼십 대가 넘는 늦은 나이였다는 이유도 있습니다.

센 강의 이에나 다리, 1875년

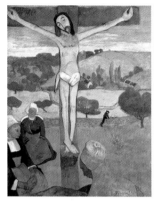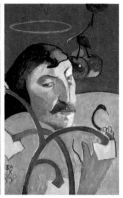

1 2

1 노란색의 그리스도, 1889년
2 후광이 있는 자화상, 1889년

고갱도 그의 친구 고흐만큼이나 자화상을 많이 그렸습니다. 가난한 화가는 모델을 살 만한 돈이 부족했기 때문에 자신의 모습이 가장 좋은 모델이 되어 주었지요. 고갱은 자화상을 그릴 때 자신을 다른 대상으로 바꾸어서 그리고는 했습니다. 〈노란색의 그리스도〉에서는 예수의 모습으로, 〈후광이 있는 자화상〉에서는 마치 악마 루시퍼 같은 모습으로 자신을 묘사했습니다. 〈노란색의 그리스도〉와는 상반된 모습으로 자신을 그려 넣은 데다가 분위기도 어딘가 모르게 차이가 느껴져서 두 그림을 함께 놓고 보는 사람들에게 재미있는 감상을 하도록 합니다.

자화상 중에서 〈레미제라블〉에는 고흐와의 관계가 드러납니다. 고흐는 고갱에게 자화상을 그려서 서로 선물하자고 제안합니다. 고갱이 고흐에게 보낸 자화상이 바로 〈레미제라블〉입니다. 당시 빅토르 위고의 동명의 소설, 『레미제라블』에 감명하여 본인을 소설의 주인공 장발장에 이입하여 그린 자화상이지요. 이 자화상을 받고 고흐는 엄청나게 기뻐했다고 합니다. 그리고 고흐도 고갱에게 자신의 자화상을 선물했지요. 고갱은 바로 〈해바라기를 그리는 고흐〉라는 작품을 다시 선물했는데요, 이 작품은 고갱이 고흐의 해바라기를 그리는 모습에 감명해서 그린 그림입니다. 고흐와 고갱은 함께 살 만큼 서로를 의지한 기간도 있었습니다. 하지만 두 사람의 관계는 함께 생활한 그 생활이 끝나면서 무너졌습니다.

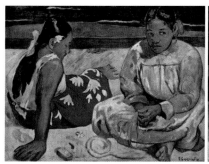
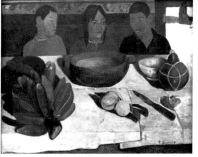

| 1 | 2 |

1 타히티의 여인들, 1891년
2 식사, 1891년

고갱은 도시의 화려한 삶을 그리는 것을 원치 않았지요. 그래서 파리를 떠나 프랑스 서북부에 위치한 퐁타벤으로 거처를 옮겼고, 퐁타벤도 외부 사람에게 알려져 사람들로 붐비게 되자 다시 작은 해변 마을인 르폴드에 정착하였습니다. 그리고 1891년에는 '천국의 섬'이라 불리는 타히티*로 향합니다. 여기서 고갱은 그만의 화풍을 만들어가며 다양한 창작 활동을 펼쳤습니다. 2년간 그곳에 머물며 약 60점의 회화와 조각 작품을 만들었습니다.

고갱은 타히티와 프랑스를 오가며 작품 활동을 하였지만, 경제적인 상황은 나아지지 않았습니다. 반 고흐도 죽었고, 후원자들도 남아 있지 않았습니다. 개인전을 열었지만, 반응은 좋지 않았지요. 폭력 사건에 휘말렸고, 건강도 좋지 않았습니다. 그리고 고갱은 프랑스를 완전히 떠나기로 작정했습니다. 1895년 파리를 떠나서 타히티에 머물렀으나 건강이 더 나빠져서 우울증에 시달렸습니다. 어려운 상황에서도 붓을 놓지 않았고, 죽기 전 대작을 남기고 싶다는 열망에 〈우리는 어디서 왔으며, 누구이며, 어디로 가는가?〉라는 작품을 완성했습니다. 하지만 이 그림도 전시 후 화제를 일으키

● 타히티
타히티는 프랑스령에 속하는 남태평양 중부에 있는 섬이다.

133

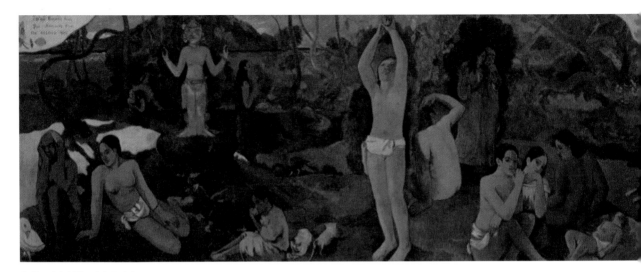

우리는 어디서 왔으며, 누구이며,
어디로 가는가?, 1897년

긴 했으나 큰 호응을 얻지 못했습니다. 가로로 4m 가까이 되는 큰
그림이었지만, '거대하나 위대한 작품은 아니다'라는 평가를 받았
습니다. 고갱의 좌절은 깊어만 갔습니다.

 그의 그림은 살아 있을 때 당시 사람들에게 환영받지 못했습니
다. 심지어 전시를 거부당하기도 했지요. 평론가들의 혹평과 컬렉
터들의 냉대에 도시에서의 삶을 더는 할 수 없다고 생각했습니다.

모자를 쓴 자화상, 1893년~1894년

결국, 다시 파리를 떠나 타히티로 갔습니다. 고갱은 죽기 전까지
타히티의 모습을 화폭에 담았습니다. 그리고 1903년 심장병으로
죽기 전까지 타히티에서 쓸쓸한 말년을 보냈습니다. 자화상 중에
서 〈모자를 쓴 자화상〉에는 그가 타히티에서 그린 그림 중 가장 좋
아하는 〈죽음이 지켜보고 있다〉가 그의 모습 뒤에 배경으로 깔렸
습니다. 그의 마음을 이 그림으로 조금은 알 수 있을 듯합니다.

브르타뉴의 여인들, 1894년

이 그림은 1894년 파리를 떠나 고갱이
경제적인 것뿐만 아니라 건강상으로도
가장 힘들 때 그린 작품이다. 특이한 것
은 이 그림에 등장하는 여인들이 프랑스
북서부의 브르타뉴 지역 전통 의상을 입
고 있지만, 전혀 브르타뉴 지역 사람으로
보이지 않는 것이다. 오히려 타히티 사람
으로 보이는데, 여기서 고갱이 얼마나 타
히티를 그리워했는지 느낄 수 있다.

그의 작품은 상업적으로 실패만 거듭했지요. 살아생전에 그의 그
림은 거의 팔리지 않았습니다. 하지만 경제적인 성공과는 다르게
피카소 등 젊은 화가들에게 많은 영향을 끼쳤습니다. 그리고 현대
에 들어와서 그의 그림은 재해석되었지요.

『달과 6펜스』는 고갱이 사망하고 1년이 지나서 '서머싯 몸'이라는
작가가 타히티에서 사망한 프랑스인 화가에 관해 호기심이 생겨서
소설로 지은 것입니다. 서머싯 몸은 이 소설을 발표하고 큰 성공을
거두었지요. 고갱은 좌절만 하다가 생을 마감했지만, 그의 삶은 소
설을 통해 많은 이에게 감명을 주고 있으니 재밌는 인생입니다.

『달과 6펜스』 영국 초판, 1919년

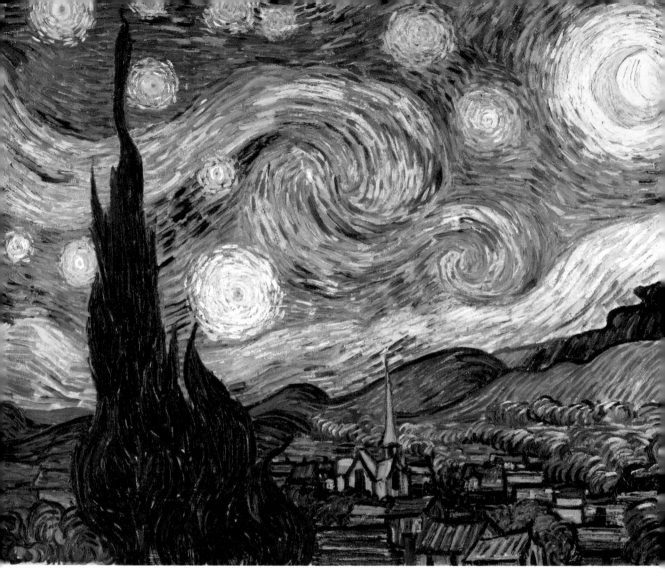

별이 빛나는 밤에, 1889년

반 고흐(Vincent van Gogh, 1853년~1890년)

반 고흐는 후기 인상주의 화가로 빼놓을 수 없는 화가입니다. 그
것뿐만 아니라 반 고흐의 작품들은 현대까지 광고나 영화에 쓰이
며, 그 인기가 식지 않고 있고 큰 영향을 주고 있지요. 그의 이름을
몰랐다고 해도 그의 작품을 보면 어딘가에서 본 적이 있다는 것을

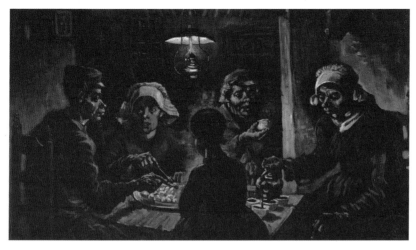

감자 먹는 사람들, 1885년

이 그림은 반 고흐가 처음으로 스스로 '작품'
이라고 생각한 그림이다.

To 여동생 빌레미나

"감자 먹는 농부들을 그린 그
림이, 결국 내 그림들 중 가
장 훌륭한 작품으로 남을 거
라고 생각해."

from 반 고흐

기억하게 될 만큼 강렬하고 개성 있는 작품을 많이 남겼습니다.

고흐는 그 자신뿐만 아니라 그의 주변 사람들의 관계도 흥미롭습
니다. 형을 죽을 때까지 믿고 보살펴주었던 동생 테오와 앞서 이야
기한 고갱, 두 사람은 고흐의 작품을 있게 해준 소중한 사람들이었
습니다. 고흐는 죽기 전까지 자신의 그림이 담긴 무수히 많은 편지
를 테오에게 보냈습니다. 테오는 그의 편지에 지속해서 답하거나
생활비를 보내주어서 심리적인 것뿐만 아니라 경제적으로도 어려움
없이 반 고흐가 마음을 잡고 그림에 전념할 수 있도록 아낌없이 도
와주었습니다.

1888년에는 그의 인생과 신념에 가장 충격을 준 인물을 만나게
됩니다. 바로 고갱이지요. 아를로 거처를 옮기고 집중적으로 그림
작업에 힘쓸 때였습니다. 해바라기를 제재로 한 작품도 이때 그리
기 시작했지요. 그때 아를에서 고갱을 만난 것입니다. 고갱과 고흐

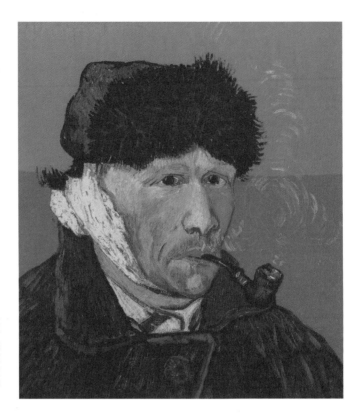

**파이프를 물고 귀에 붕대를 감은 자화상,
1889년**

고흐도 고갱과 마찬가지로 자화상을 많이 그렸
다. 특히 1885년에서 1889년 사이에 40점이 넘
는 자화상을 그렸다. 이 작품은 고갱과의 결별에
충격을 받고 스스로 귀를 자른 후 치료를 받으
며 그린 그림이다.

는 동거하기도 했습니다. 하지만 그러면서 다툼이 잦았고, 결국 격
렬한 논쟁 끝에 서로의 관계를 끝내고 말았습니다. 반 고흐는 그
충격으로 왼쪽 귀를 스스로 잘랐습니다. 그리고 고흐는 정신 병동
에 갇히게 될 만큼 그 충격에서 벗어나지 못했습니다.

　고흐는 동생 테오가 결혼하게 되자 경제적으로 도움받는 것에 죄
책감이 들었습니다. 게다가 그림으로 성공하지 못한 것에는 열등감
에 시달렸지요. 고독과 싸웠고 오랜 질병을 견디지 못했습니다. 그
리고 자신에게 총을 쏘아 쓰러졌고, 결국 일어나지 못했습니다. 그

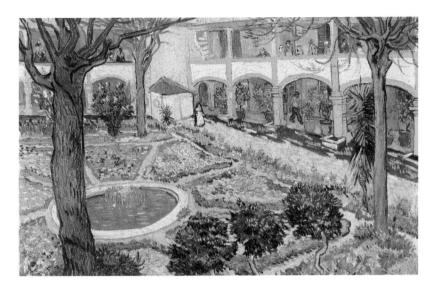

정신병원의 정원, 1889년

고흐는 스스로 귀를 자른 후 이 아를의 정신
병원에서 지내야 했다. 정신이 조금 안정되고
난 후 고흐는 이곳에서 훌륭한 몇 점의 작품
을 남겼다.

가 죽고 동생 테오도 시름시름 앓았지요. 그리고 6개월을 넘기지 못
해 형을 따라 동생도 세상을 떠났습니다.

생전에 고흐는 성공하지 못했지만, 지금 누구도 그의 작품의 위
대함에 반대하는 사람은 없습니다. 현대 회화를 발전시킨 그 영향
력은 무시할 수 없는 정도이고, 현재 그의 작품은 매우 비싼 가격을
형성하고 있습니다. 살아 있을 때 단 한 점만 팔렸던 그의 그림들은
현재 각종 매체에 활용되며 가격을 매길 수 없을 만큼 미술계의 커
나란 위치를 차지하게 되었습니다. 그래서 누구도 인생을 알 수 없
다고 하지요. 고흐의 인생을 보면, 현재만 보고는 미래를 알 수 없
는 것이 인생이라는 말이 맞는 것 같습니다. 열심히 자신의 꿈을 키
우세요. 누가 알겠어요? 자신의 그 열정이 현재는 받아들여지지 못
하더라도 후대에 훌륭한 업적으로 평가받을지….

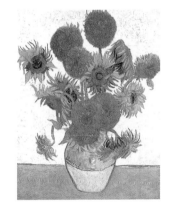

해바라기, 1888년

아몬드 나무, 1890년

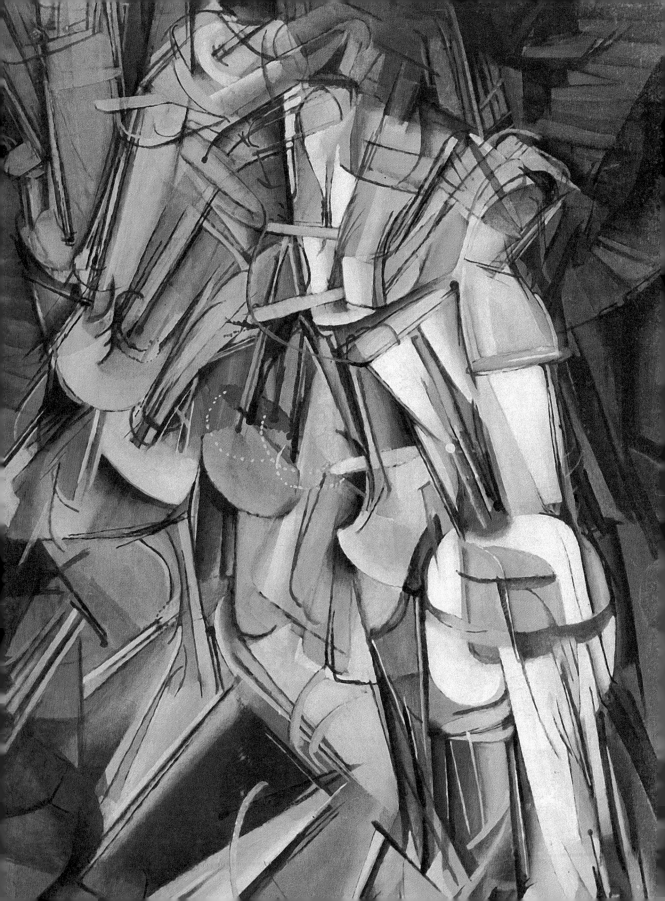

근대 미술

MODERN
ART

근대 미술

먼저 들여다보기

　20세기 초에 접어들면서도 서양 미술계는 프랑스를 중심으로 전개되었습니다. 프랑스는 경제적으로도 월등했고, 프랑스 화폐가 국제 시장의 기준이 되었죠. 폴 세잔은 근대 미술로 가는 길을 잘 닦아 놓았고, 이전과 다른 완전히 새로운 미술적 혁명이 일어나려는 움직임이 보였습니다. 인상주의와 상징주의는 이러한 혁명을 앞서 있었습니다. 단지 객관적으로 형태를 화폭에 담는 것을 넘어서 미술가의 개인적인 감수성을 담는 방향으로 나아갔습니다.

　1905년에는 아인슈타인이 상대성 이론을 발표했어요. 1940년대에는 핵물리학이 등장했고요. 과학의 발달은 예술계 변화의 밑바탕이 되었지요. 그리고 산업혁명 이후 자본주의가 더 많은 근대 도시를 만들어내면서 기존의 의식이나 문화는 완전히 도태되어 갔습니다. 예술도 과거의 표현 방법으로는 더는 새로운 가치를 표현해

낼 수 없었죠. 위기의식과 비판 정신, 그리고 자유의식은 예술계를 관통해 나아갔습니다. 물론 지나치게 상업적인 이윤을 남기는 데 치중한 예술은 또 다른 논란을 가져왔습니다.

자유는 방종이 되어서는 안 되죠. 예술가도 마찬가지입니다. 점차 객관적인 미의 척도가 사라지고 표현 방법도 자유로워지면서 예술가들의 고민은 더 커졌습니다. 그러면서 점차 남들과 타협하지 않고 고독하게 자신의 예술을 추구하는 화가들이 늘었습니다. '무엇을 표현할 것인가?'보다 '어떻게 살 것인가?'라는 질문으로 예술의 진정성을 찾으려고 했지요.

근대 미술은 바로 이러한 예술의 진정성을 찾으려는 화가들에서 그 의미를 찾아야 합니다. 민중을 계몽하거나 종교적 신념이 반영된 예술보다 진실하게 예술가로서 살아가려는 그 정신을 알아봐야 합니다.

소련과 마르크스주의가 찾아왔고, 극우니 극좌니 하는 이데올로기가 세계에 만연했습니다. 지식인들조차 정치에 참여하기에 여념이 없었던 시기였습니다. 사진이나 영화, 텔레비전이 등장하던 시기였으며, 예술의 방향도 이러한 기술에 흔들렸습니다. 화가들은 화폭에 머물지 않고 시, 조각, 연극, 건축으로 발을 넓혔습니다. '~주의'라고 하는 다양한 화파들이 등장했고 다양한 사상들과 섞여서 더 많이 나뉘었지요. 그리고 아프리카와 일본의 미술이 흡수되면서 적지 않은 영향을 끼치기도 했습니다.

자유와 방종

자유는 법률의 범위 안에서 남에게 해를 끼치지 않고 마음껏 행동하는 것이지만, 방종은 법조차도 무시하고 남에게 해를 끼치는 것도 상관없이 함부로 행동하는 것이다.

세계 최초의 텔레비전인 '텔레바이저'

야수주의

　야수주의(Fauvism)는 20세기로 넘어오면서 색을 자유롭게 사용하고 회화에 화가의 감정을 이입시키려는 경향이 뚜렷이 나타나면서 등장한 화파입니다. 반 고흐나 고갱, 세잔을 동경했던 젊은 화가들이 더욱더 다양한 색채와 형태를 나타내며 새로운 시각으로 후기 인상주의를 재해석하려고 했지요.

　야수주의라는 이름은 미술평론가인 '루이 복셀'이라는 사람이 '살롱 도통느'라는 전시회에서 고전주의 작가 '알베르 마르케'의 작품을 보고 감탄하여 한 말에서 가져온 것입니다. 그는 "야수들 가운데 도나텔로●가 있다!"라는 말로 그 조각상과 마티스들의 작품이 전시되어 있는 모습을 표현했습니다. 얼마나 파격적이었는지 그들을 '야수'라 부른 것입니다. 1899년 이후 마티스를 중심으로 모인 개성 넘치는 화가들 12명이 추구했던 것이 하나의 '-주의'로 불리게 되었습니다.

　야수주의자들은 눈에 보이는 대로 그리는 것을 좋아하지 않았습니다. 고흐나 고갱의 영향이 컸었죠. 그러나 그들은 후기 인상주의를 넘어서려고 했습니다. 고흐의 그림을 보면 대상이 가지고 있는 형태나 색상을 넘어서지는 않았습니다. 그러나 야수주의자들은 색채와 형태의 형식이라는 것에서 완전히 해방되었습니다. 야수주의자들은 순수 독립적인 색채를 중요하게 여겼습니다. 면과 윤곽선은 무의미하다 여겼고 자유롭게 화폭에 표현했습니다. 야수주의의 주관적이고

● 도나텔로
이탈리아 르네상스 시대의 조각가
(40p 참고)

자유로운 형식의 변화는 20세기 미술의 큰 바탕이 되었습니다. 후에 등장하는 초현실주의에까지 크나큰 영향을 끼쳤지요.

야수주의의 대표 화가

마티스(Henri Matisse, 1869년~1954년)

야수주의의 대표 화가로는 마티스를 들 수 있습니다. 마티스는 사실 야수주의의 우두머리였다고 말할 수 있습니다. 야수파를 이끌었고, 야수파 미술의 화법을 확립했지요. 그리고 그는 20세기 프랑스 미술계에서 가장 위대한 인물로 꼽히기도 합니다.

마티스는 20세가 될 때까지 미술에는 관심조차 없었습니다. 법률을 공부했고 법률사무소에서 일하기도 했지요. 그러다가 '캉탱 라 투르'라는 학교에서 취미로 소묘 공부를 하게 되었습니다. 그리고 1890년에 맹장염으로 병상에 누웠는데, 그때 그림을 그리기 시작하다가 본격적으로 그림에 빠지게 되었습니다. 급기야 법률가로서의 길은 그만두고 화가의 길로 완전히 방향을 바꿨습니다.

파리로 가 1891년 공립 미술대학 입시 준비를 했습니다. 쥘리앵이라는 사립 학교에 다니면서 당시 파리에서 유행했던 인상주의와는 다른 화법을 1년이나 배우다가 그만두었습니다. 1892년에는 장식

> ⓘ **야수주의자들의 모임**
>
> 야수주의는 어떤 이념을 가지고 탄생한 유파는 아니었다. 그저 인상주의에 반대하는 젊은 화가들이 만나기 시작하면서 만들어진 일종의 모임이었다.
> 그러다가 마티스가 이 모임을 이끌면서 본격적으로 현대 미술의 출발을 알리는 활동을 시작했다.

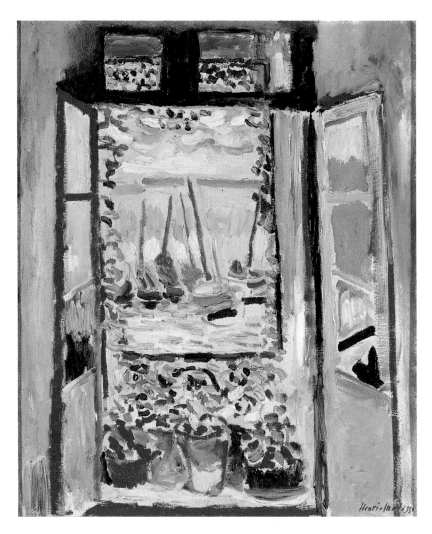

콜리우르를 향해 열린 창문, 1905년

이 그림은 마티스가 스페인 국경 근처 지중해의 콜리우르라는 마을에 살면서 그린 그림인데, 최초로 야수파의 화풍을 구현한 작품으로 평가받는다.

미술학교에 다니면서 상징파 화가인 귀스타브 모로의 제자가 되었습니다. 1896년에는 드디어 살롱에 그림을 출품하여 성공하였습니다. 국립미술협회가 주최한 살롱이었는데, 마티스는 협회의 준회원이 되었으며 〈책을 읽는 여인〉도 판매되었지요. 마티스는 한 번 성

공의 길에 들어서자 자신감을 찾았습니다. 그즈음 인상파 화가인 피사로를 만났고 인상파 미술에 빠졌습니다. 그 후 1899년까지 존경하는 모로의 화실에 다니며 미술 공부를 계속했습니다. 하지만 너그러운 스승이었던 모로가 사망하고 마티스는 그 화실을 떠나야 했지요.

강둑, 1907년

1899년에는 파리의 미술대학에서 조각을 공부하기도 했습니다. 로댕의 작품을 연구했고 다수의 조각 작품을 남겼습니다. 살롱 전에는 작품을 내놓지 않았지만, 파리 화단에서 차츰 이름이 알려졌습니다.

1900년대에 막 들어서서는 진보적인 미술전들에 작품을 출품했습니다. 앵데팡당 전 등이 그러한 살롱이었지요. 하지만 경제적으로 풍족한 것만은 아니었습니다. 주목받았지만 삶은 팍팍할 때가 많았죠. 1904년에는 어려운 가운데 첫 개인전을 열었는데, 무참히 실패했습니다. 그리고 그다음 해에는 눈물을 훔치고 파리를 떠났습니다. 지중해 연안 작은 어촌에 가 새로운 화가로서의 삶을 살았지요. 지중해의 자연환경 속에서 그는 색의 자유를 찾았습니다.

여기는 내가 있을곳이 못되나보다. ㅠㅠ

그 후 파리에 다시 돌아와 자신의 아내를 그린 〈모자를 쓴 여인〉 등 그림 두 점을 살롱 도톤 전에 선보였습니다. 비평가 루이 복셀은 여기에 출품한 그림을 그린 화가들을 보고 '야수들'이라고 불렀지요. 이 순간 바로 '야수파'가 탄생했습니다.

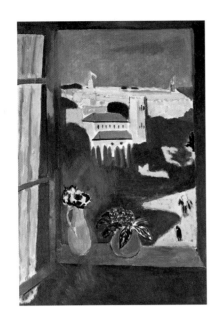

탕헤르의 창가 풍경, 1912년

야수파의 지도자로서 경제적인 여건도 나아졌습니다. 이후 살롱 전과 개인전을 열었고, 1907년에는 후원자들의 도움으로 미술학원을 열기도 했습니다. 1908년에는 프랑스를 벗어나 미국과 소련, 독일에서 개인전을 열었지요. 그 후로도 줄곧 전시회를 미국에서 열었는데, 많은 논란을 가져왔습니다. 시카고 전시회에서는 그의 그림이 불에 타는 일이 벌어졌습니다. 그는 이런 일련의 사건들에 지쳐갔습니다.

프랑스로 돌아온 마티스는 말년을 준비했습니다. 이미 경제적으로도 충분히 풍족해졌고, 명성도 충분히 쌓아서 더는 전위적인 표현법을 선호하지 않았습니다. 대담함과 단순함은 사라지고 표현 방법은 복잡하면서도 대중적이어졌습니다. 그때 그린 〈장식적 무늬가 있는 인물화〉 등은 대중적으로도 인기를 끌었지요.

마티스는 경제적으로 충분히 안정되었지만, 게으른 화가는 되지 않았습니다. 1920년대 들어서는 조각에도 노력을 기울였습니다. 1930년에 〈뒷모습〉을 완성하기도 했지요. 그리고 다양한 나라를 다니면서 작품활동을 하거나 휴가를 보냈습니다. 미국 펜실베이니아에서는 커다란 벽화인 〈춤 2〉를 그려 설치했습니다. 그리고 조각뿐만 아니라 에칭●이나 판화에도 관심을 가졌고, 판화 작품을 남기기도 했습니다.

● 에칭
동판 등의 금속판에 밑그림을 그린 후 산으로 부식시켜 판화를 만드는 기법

제2차 세계대전이 발발하고 나서 그는 책에 들어가는 삽화를 주로 그렸습니다. 그리고 자신의 예술과 인생에 관한 생각을 담은

『재즈』라는 책을 출판했는데, 이전과 다르게 화려한 색으로 삽화를 그려 넣었습니다. 그런데 이 책에 넣은 삽화는 특이한 삽화였습니다. 수채물감으로 직접 칠한 종이를 가위로 오려서 필요한 부분에 붙인 것입니다. 그는 이 기법을 '가위로 그린 소묘'라고 불렀지요.

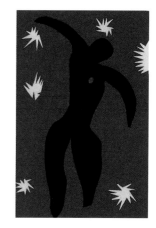

『재즈』에 수록된 20개의 작품 중
〈이카루스(Icarus)〉, 1946년

1940년에 접어들며 그는 고독하게 말년을 보냈습니다. 아내와는 헤어졌고 자녀들은 제 갈 길을 갔으며, 위장병과 천식이나 심장병 등 각종 질병에 시달렸지요. 그런데 침대에 누워서도 그림을 향한 열정은 식지 않았어요. 그리고 이 시기에 그린 그림도 위대한 작품이 되었습니다. 1948년에는 그가 줄곧 지냈던 방스라는 지역에 예배당을 지어주었습니다. 자신을 간호해준 수녀님들에게 감사의 표시를 하기 위해서였지요. 예배당은 1951년에 완공되었습니다. 동시에 『재즈』에 그려 넣었던 삽화와 동일한 작품을 커다랗게 제작하였습니다.

마티스는 1954년 37년간 살았던 니스에서 생을 마쳤습니다. 그의 사후 니스에 그의 이름을 딴 미술관이 세워졌습니다. 야수파는 일종의 단체는 아니어서 야수파라 불렸던 화가들은 금세 자신의 작품 세계를 펼치며 다른 길을 갔습니다. 하지만 마티스만큼은 언제나 야수파로 남아 작품을 완성해냈지요.

66 야수주의가 전부는 아니다.
그러나 야수주의는 모든 것의 시작이다. 99
–앙리 마티스

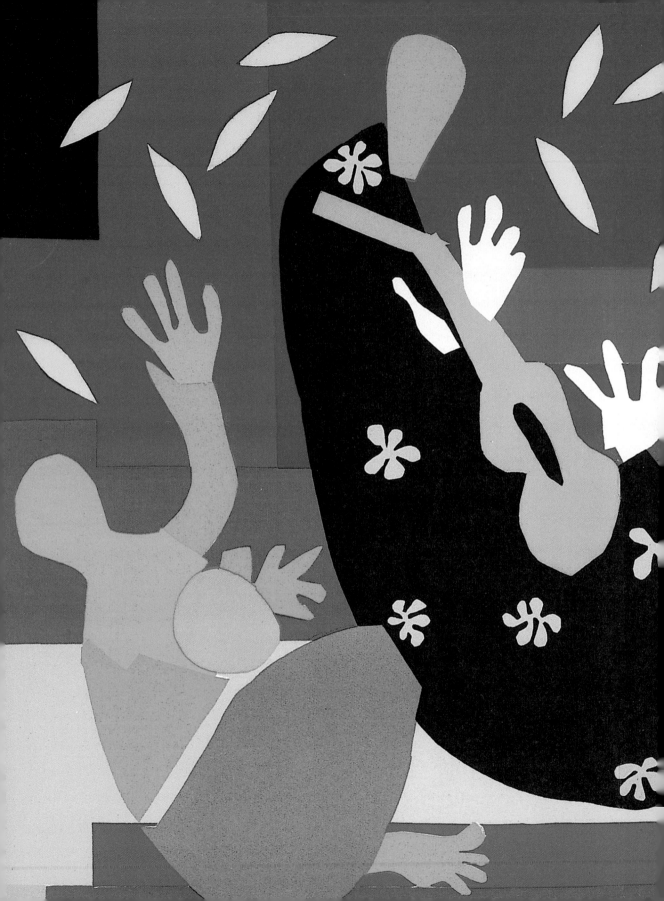

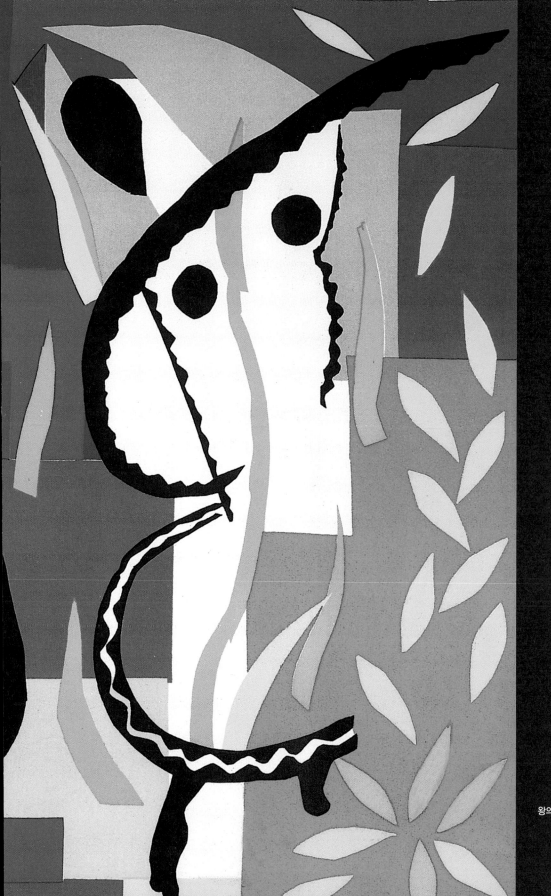

왕의 슬픔, 1952년

표현주의

표현주의도 역시 19세기 말과 20세기 초에 서양 사회에 성행했던 미술 사조를 말합니다. 특히 제1차 세계대전과 제2차 세계대전 사이에 독일을 중심으로 오스트리아, 프랑스, 러시아 등에서 활발하게 퍼져 있었지요. 표현주의 화가들은 선과 색을 자유롭게 사용하며 두려움과 기괴한 감정 등을 단순하고 강렬한 방법으로 표현했습니다. 있는 그대로 대상을 묘사하지 않았고 주관적이고 자유로운 표현법을 중시했습니다.

이 화가들은 인상주의조차도 자연을 정형화●하여 표현한다고 비판했습니다. 그들은 신인상주의나 야수파 등의 새로운 미술 흐름에 관심을 가졌습니다. 거칠고 대담한 표현을 추구하여 시각적인 효과를 내도록 했습니다. 이 화가들이 그린 작품의 주제는 현대를 살아가며 겪게 되는 불안과 좌절, 혐오 등의 불쾌한 감정이었습니다.

독일을 중심으로 퍼져나간 표현주의는 독일 미술을 활발하게 했습니다. 독일의 표현주의는 오스트리아로 넘어가 '오스카 코코슈카'와 '에곤 실레'에게 영향을 주었습니다. 프랑스에는 '조르주 루오'에게 영향을 주어 그들만의 새로운 미술 세계를 만들어 내는 데 힘을 줬습니다.

표현주의는 사실주의를 받아들여 더 날카롭게 사회를 비판하는 미술 양식으로 발전했습니다. 이러한 미술의 사조는 추상표현주의

● 정형화
일정한 형식으로 고정

넘버5, 잭슨 폴록 작품, 1948년

잭슨 폴록(Jackson Pollock, 1912년~1956년)은 미국 추상표현주의의 대표 화가이다. 캔버스에 물감을 떨어뜨리거나 들이 붓는 '드리핑 기법'을 완성했다. 폴록은 미국의 미술이 유럽의 영향을 벗어나 미국만의 독특한 미술 세계를 창조해내도록 한 작가로 평가되고 있다.

나 신표현주의 등으로 불리기도 했지요. 이러한 영향으로 20세기에 발생하는 미술 운동들은 표현주의의 형식을 띠게 됩니다.

표현주의는 미술을 넘어 문학이나 희곡, 음악 등에도 나타납니다. 하지만 지나치게 난해한 표현 방법 때문에 곧 쇠퇴했습니다. 당시 사회가 점차 안정되면서 정치적이나 사회적인 비판도 시들해지기 시작한 것도 그러한 쇠퇴의 원인이기도 합니다. 이러한 사회의 흐름은 표현주의를 더 빠르게 쇠퇴하도록 했습니다. 1933년에 나치 정권이 독일에 들어서면서는 표현주의가 완전히 사라졌습니다. 나치는 표현주의 예술을 퇴폐적이라고 하여 금지하였지요. 결국, 그 많은 표현주의 예술가들은 미국으로 도망갈 수밖에 없었습니다.

표현주의의 대표 화가

뭉크(Edvard Munch, 1863년~1944년)

뭉크는 〈절규〉라는 작품으로 현재 전 세계적으로 굉장히 많이 알려졌지요. 이 그림은 전 세계 어떤 매체에서든 쓰이면서 뭉크라는 이름을 모르는 사람도 그림만으로 '아~' 소리 나올 정도가 되었습니다. 뭉크가 이 그림을 그렸을 당시에는 어땠을까요? 현재 이 그림의

명성과 다르게 다른 19세기의 많은 화가처럼 그도 어려운 시절을 보내지는 않았을까요?

　뭉크는 1863년에 노르웨이의 한 시골 마을에서 태어났습니다. 5남매 중 둘째였는데, 위로 누나가 있었고 아래로 세 명의 동생이 있었습니다. 불행하게도 뭉크는 어렸을 때 어머니를 잃었어요. 그리고 누나도 결핵으로 사망했지요. 게다가 아버지도 우울증에 걸려 1889년 어머니와 누나를 이어서 저세상으로 갔지요. 동생들도 정신병에 시달리다가 어린 나이에 사망했습니다. 뭉크마저도 조울증과 고질병으로 평생을 고생했다고 하니 그가 그린 〈절규〉가 어떻게 탄생하게 된 건지 이해가 가지요?

　뭉크의 아버지는 아들이 기술을 배우기를 바랐습니다. 하지만 그는 건강이 좋지 않아 공부를 포기했고, 건강이 조금 안정된 후에는 미술 학교에 입학해 미술을 공부했습니다. 처음 미술을 공부할 때는 사실주의와 인상주의의 영향을 받았지요. 1883년에는 첫 전시회를 열었는데 엄청난 혹평을 듣고 말았습니다. 아버지는 이에 분노하여 아들의 작품을 모두 불태워버렸지요. 그 후 1885년 파리를 여행하다가 고흐와 고갱의 작품을 보게 되는데요, 여기서 뭉크는 예술적인 방향을 정하게 되었습니다. 1889년에는 아버지가 사망하면서 엄청난 마음의 고통을 느꼈습니다. 돈도 다 떨어져서 오슬로로 돌아와야 했지요. 다시 정신을 차리고 3년 후 베를린에서 전시회를 열었는데, 당시 사회상에는 지나치게 파격적인 작품들이어서 독일 사회에 받아들여지지 못했습니다. 이것은 '뭉크 스캔들'이라

부모님의 적극적인 지지를 받은 유명한 화가를 거의 볼 수 없는 이유는 무엇일까?

불리며, 하나의 사건까지 되고 말았지요. 하지만 덕분에 뭉크는 유명인사가 되었습니다.

1893년부터는 〈삶의 프리즈〉●를 연이어 제작했습니다. 이 연작에 그 유명한 〈절규〉가 포함되어 있습니다. 1909년에는 고국인 노르웨이에서도 전시회를 열었는데, 성공적이었습니다. 이제 고국에서도 인정받았으므로, 오슬로로 돌아와 작품 활동에 전념했습니다. 그리고 1933년에 노르웨이 정부에서 성 올라브 대십자 훈장을, 1934년에는 프랑스 정부에서 레종 도뇌르 훈장을 뭉크의 가슴에 달아주었습니다.

● 〈삶의 프리즈〉
이 연작은 고독, 불안, 공포 등 현대인들이 겪고 있는 내면의 고통을 단순한 형태와 독특한 색채로 개성 있게 표현한 걸작이다.

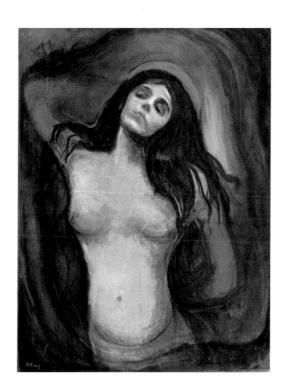

머리의 저 빨간 부분은 모자가 아니라 마리아 의 후광이야.

마돈나, 1894년
뭉크의 〈마돈나〉는 2004년 〈절규〉와 함께 뭉크 박물관에서 도난당했다가 2년만에 되찾은 적이 있다.

157

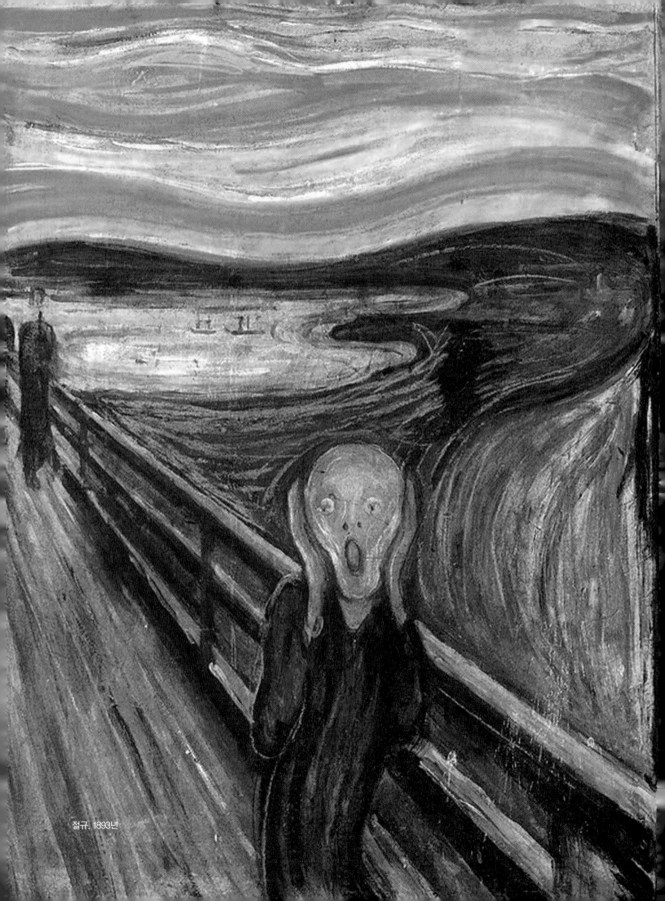

절규. 1893년

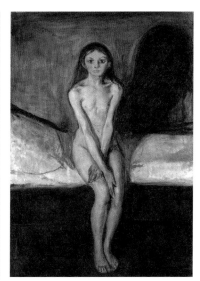

그런데 나치가 독일을 장악하면서 독일에서는 그의 작품을 퇴폐적인 예술로 치부하며 작품 대부분을 폐기했습니다. 이런 불행을 뒤로하고 뭉크는 1944년 쓸쓸하게 저세상으로 갔습니다. 사망 후 1963년, 뭉크 탄생 100주년을 기념해 노르웨이의 오슬로에 박물관을 열었습니다. 그리고 현재 노르웨이의 지폐에는 그의 모습이 그려져 있습니다. 그만큼 그가 예술계에 끼친 영향이 적지 않음을 알 수 있습니다.

뭉크 탄생 100주년을 기념하여 개관한 '뭉크 박물관'

❝다 빈치가 인체를 해부했듯이,
나는 영혼을 해부하려고 한다.❞

—에드바르 뭉크

159

입체주의

입체주의(Cubism)라는 말은 조르주 브라크(Georges Braque, 1882년 ~1963년)라는 화가가 그린 풍경화에서부터 시작되었습니다. 브라크는 20세기 초 지중해 지방 '레스타크'에 머물며 풍경화를 그렸는데, 그의 전시회에서 그 그림을 보고 한 비평가가 '작은 입방체들● …'이라고 말했지요. 그 말에서부터 입체주의는 유래했습니다. 당시까지 회화는 자유롭게 다양화되며 발전했습니다. 실험적이고 호기심이 넘치는 화풍이 화파를 이루었지요. 입체주의도 그렇게 탄생했습니다. 입체주의의 대표 화가 피카소는 입체주의에 관해 이렇게 말했습니다.

"입체주의는 우리가 의도한 것이 아니다. 그저 우리 내면에 있는 것을 표현하려고 한 것이다. 누구도 우리에게 그것을 강요한 적이 없었다."

입체주의는 같은 시기의 다른 미술 학파처럼 자연주의가 제한한 틀을 과감히 벗어나려고 했습니다. 보이는 그대로 그리지 않고 생각하고 느낀 것을 선과 색으로 더 단순하게 표현하려고 했지요. 그리고 자연주의적인 채색이나 사물의 해석을 완전히 무시했어요. 자연을 그대로 모방하는 것은 더 이상 미술의 근본적인 주제가 아니라고 여겼습니다. 그러면서 입체주의는 당시의 다른 파격적인 화파들보다 더 파격적이었지요. 가령 인물의 정면과 옆면을 동시에 그려

● **입방체**
여섯 개의 면이 모두 합동인 정사각형으로 둘러싸인 입체 도형. 정육면체라고도 함

이 작품을 보면 피카소의 <아비뇽의 처녀들>이 떠올라. 함께 비교하며 감상해보자.

넣는다든가, 사물의 앞면과 뒷면을 동시에 보여주는 것도 이러한 파격의 예입니다. 인체는 기존의 고전적인 우아함과 아름다움을 벗어났고 고정적이고 당연한 것처럼 여겨졌던 비례는 과감히 버렸습니다. 그림을 보는 대상은 마치 사물이 조각조각 나뉜 것처럼 보이도록 한 것이 특징이기도 합니다. 모든 것을 해체해서 한꺼번에 한 화폭에 담았지요.

피카소의 말을 한 번 더 들어볼까요? 그의 말에 입체주의의 목적이 담겨 있습니다.

"우리는 회화를 오로지 눈과 정신으로 지각한 것을 표현하는 수단으로 볼 뿐이다."

목욕하는 여인들, 앙드레 드랭 작품, 1908년

앙드레 드랭은 마티스와 함께 야수파 탄생을 이끌었다. 그는 야수파를 대표하는 화가이자 입체파 화가로서도 유명하다.

입체주의의 대표 화가

피카소(Pablo Picasso, 1881년~1973년)

입체주의를 넘어 20세기를 대표하는 화가로 피카소를 말하는 사람이 많습니다. 사실 피카소는 하나의 시기를 넘어서 현대 미술 자체를 대표한다고 해도 부정하는 사람이 없을 만큼 위대한 예술가라고 할 수 있지요. 그가 그린 〈아비뇽의 처녀들〉은 인상주의와 야수

한 스타일만 고집할 수 있나!

피카소의 그림을 이용한 아이콘

주의 등 당시 파격적인 화파들이 가득한 세상에서도 굉장히 파격적이고 충격적인 그림이었습니다. 기존의 회화에서 벗어나서 완전히 단순하고 기이한 표현 방법을 화폭에 담았지요.

그의 위대함은 변화에도 있습니다. 하나의 화법에 머물거나 안주하지 않고 파격적이고 실험적으로 화법을 바꾸면서 새로운 스타일에 도전했습니다. 회화뿐만 아니라 조각이나 판화 등에도 도전했고 위대한 작품을 많이 남겼습니다. 그렇게 남긴 작품이 3만 점이 넘습니다.

피카소는 스페인 출신입니다. 아버지가 미술 교사여서 어릴 적부터 그림을 배웠지요. 그의 아버지는 피카소의 재능을 알아보고 적극적으로 미술 교육을 받을 수 있도록 도와줬습니다. 1895년에는 피카소의 미술 교육을 위해 바르셀로나로 이사하였습니다. 1897년에는 마드리드 왕립 예술학교에 입학했는데, 학교 교육보다는 스스로 그림을 공부하며 실력을 키웠습니다.

이러한 때를 피카소의 '청색 시대'라고 이야기해.

1900년에는 프랑스 파리로 가서 전시회에 작품을 출품했습니다. 파리에서 후기 인상파와 아르누보 등 당시 유행했던 근대 미술에 큰 영향을 받았습니다. 그즈음 피카소는 한 시련을 겪었습니다. 가장 친한 친구였던 '카사게마스'가 실연의 아픔을 이기지 못하고 스스로 목숨을 끊은 사건이었죠. 그 후로 피카소의 그림에도 변화가 있었습니다. 푸른색을 많이 사용하며 어둡고 불행한 감정을 표현했지요.

1904년에는 아예 파리에 정착했습니다. 그곳에서 젊은 예술가들

Juan Gris 후안 그리스, 1887년~1927년

피카소의 입체파 동료 화가이자 입체파 운동의 선구자 중 한 명

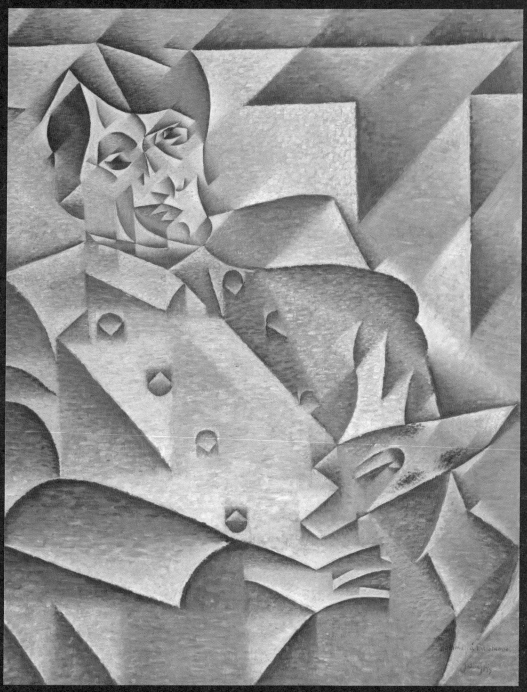

파블로 피카소의 초상화, 1912년

메쓰 퐁피두 센터
피카소의 작품 〈Parade〉가 전시되어 있는
프랑스 메쓰 퐁피두 센터의 모습이다.
〈Parade〉는 1917년 발레 퍼레이드를 위해 그
린 그림으로, 피카소 작품 중에서 가장 큰 그
림이다.

피카소와 화가들
발레 퍼레이드를 위해 그린 그림 위에 피카
소와 현장 화가들이 앉아서 휴식을 취하고
있다.

이러한 때를
피카소의
'장밋빛 시대'라고
이야기해.

과 자주 어울리며, 사랑을 키우기도 했습니다. 화가였던 올리비에
와 연인이 되었고, 사랑은 피카소의 작품에 많은 영향을 주었습니
다. 그림에는 다시 푸른색보다 주황색이나 분홍색이 색칠되었죠.

1907년에 드디어 〈아비뇽의 처녀들〉을 세상에 내놓았습니다. 순
식간에 그 그림은 화단에 엄청난 반응을 일으켰습니다. 너무 큰 반
응에 당황한 피카소는 오히려 그 그림을 한동안 숨겼다고 합니다.

입체주의라는 말을 탄생토록 한 브라크와도 그쯤 만났지요. 두 사람은 세잔의 영향을 많이 받았습니다. 그리고 그의 영향을 더 넘어서 사물을 분해하고 재해석하는 새로운 형태로 화풍을 만들었습니다. 그야말로 전통적인 원근법이나 관점은 완전히 무시하였고 다양한 시각에서 바라본 것을 하나의 화폭에 담는 구성을 완성했습니다. 1920년대로 넘어가면서는 초현실주의의 사상을 받아들이고 작품에 반영했습니다.

1936년에 들어가면서 스페인도 나치의 영향을 받게 되었습니다. 민간인도 희생되었는데, 피카소는 이에 분노했습니다. 분노는 그림으로 표현되었지요. 나치의 악행을 세상에 알리고 민간인 희생자들을 기리는 작품을 남기기도 했습니다.

피카소의 초상화와 그의 작품 〈도라마르의 초상〉으로 장식된 컵

제2차 세계대전이 발발하자 피카소는 파리에서 레지스탕스로 활동했습니다. 전쟁이 끝난 후에는 공산당에 입당했지요. 정치적인 활동에도 적극적이었습니다. 6·25 때도 〈한국의 학살〉이나 〈전쟁과 평화〉 등을 그려 전쟁의 참상을 세계의 눈이 바라보도록 했습니다. 한국전쟁에서 벌어진 미국의 잔인한 행위를 알리고 비판했습니다. 그림을 통해 유엔과 미국의 한국전쟁 개입을 반대하기도 했습니다.

피카소는 1973년 사망했습니다. 당시 아내였던 '자클린 로크'가 그의 곁을 지켜주었지요. 그래서 쓸쓸하지는 않았을 것 같습니다. 20

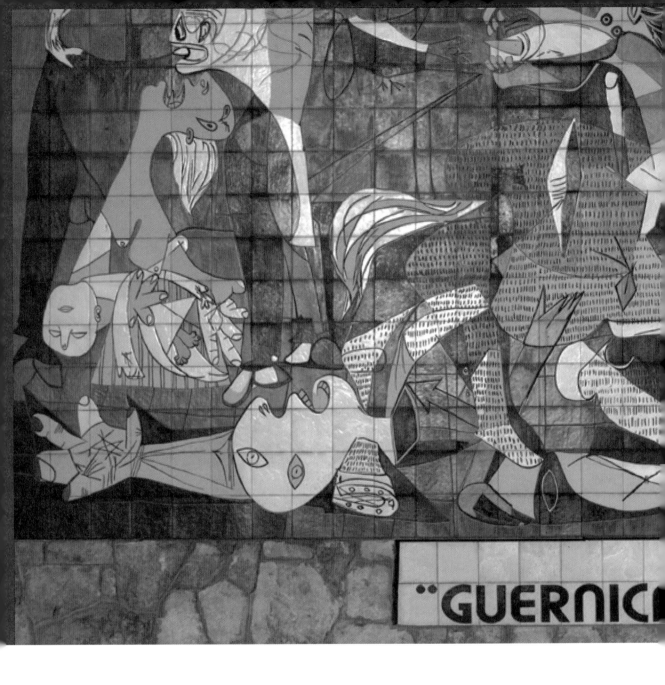

"GUERNIC

세기 미술을 이야기할 때 피카소를 빼놓을 수 있을까요? 그의 위대함을 말하는 것은 입만 아픈 일이지요. 그의 그림을 감상해보세요. 그

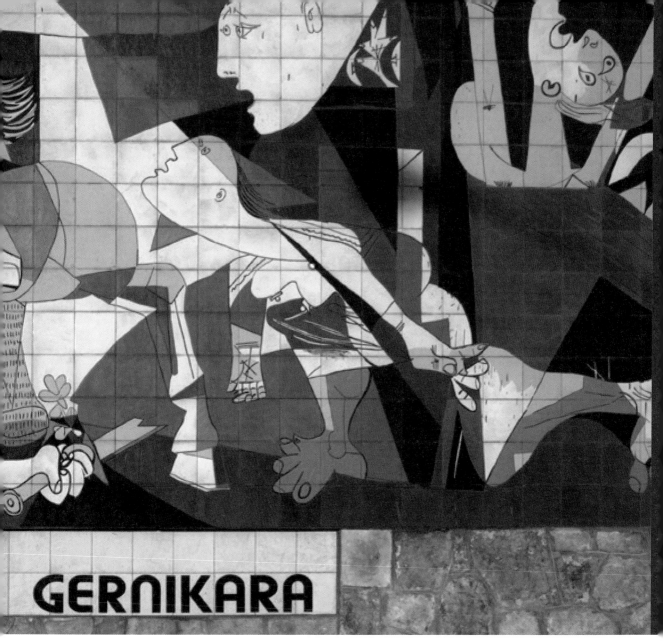

피카소의 작품인 〈게르니카(1937년)〉를 기반으로 만든 타일 벽화로, 스페인 게르니카 마을에 설치되었다.

리고 주변 사람들과 감상한 느낌을 이야기 나눠보세요. 이야기하는

것만으로도 그 작품은 내 것이 됩니다. 내 삶의 일부가 됩니다.

다다이즘

1916년 어느 날, 당시의 젊은 화가들이 스위스 취리히에 있는 '볼테르'라는 카페에서 모였습니다. 그들은 전통적으로 이어온 미학과 전쟁을 반대한다는 동일한 생각을 가진 화가들이었지요. 그들은 그날도 모여서 자신들의 생각을 그 카페에서 나누었습니다. 그러다가 프랑스어–독일어 사전에 적힌 '다다(Dada)'라는 단어를 발견합니다. '다다'라는 말은 누가 만든 말인지는 알 수 없습니다만, 아기들이 아무 의미 없이 옹알거리는 것을 의미합니다. 우리나라 어린이가 '까까', '빠빠'라고 하는 것과 같은 의미이지요. 그 다다라는 말에서 그들은 자신들의 모임을 '다다이즘'이라고 지었습니다.

다다이즘을 추구하는 예술가들은 부르주아를 혐오했고 제1차 세계대전을 반대했습니다. 초기 대표적인 작가는 마르셀 뒤샹입니다. 미국에서는 앨프레드 스티글리츠와 월터 아렌스버그의 화랑을 통해서 활발하게 작품 활동이 이루어졌지요. 미국의 다다이즘도 취리히의 그것과 비슷했습니다. 피카비아°(Francis Picabia, 1879년~1953년)라는 사람은 미국과 스위스, 프랑스를 오가면서 다다이즘을 세계화했습니다. 그리고 1917년에는 다다이즘 잡지 『291』을 발행했지요.

다다이즘이 독일로 넘어갔을 때는 정치와 많은 관련을 가졌습니다. 그래도 많은 독일 예술가가 이 운동에 참여했지요. 독일의 다다이즘은 국수주의나 나치에 반대하는 형태를 띠었습니다. 독일의 다

● 피카비아
프랑스의 화가이자 작가, 편집자

다다이즘 잡지 『291』

다이즘 예술가들은 사진 몽타주 기법을 주로 사용했는데요, 모임과 전시회를 개최하였고 『다다 클럽』 등의 잡지도 발간했습니다. 제1회 국제 다다 박람회도 베를린에서 열렸습니다.

　다다이즘이 힘을 잃게 된 것은 초현실주의가 등장하면서부터입니다. 그런데 초현실주의도 다다이즘의 영향을 많이 받았지요. 기괴하고 환상적인 표현법들은 그대로 물려받은 것이라고도 할 수 있습니다. 그것뿐만 아니라 다다이즘은 '네오다다'나 '행위 예술' 등 이후의 현대 예술에 큰 영향을 끼쳤습니다.

● 네오다다
1950년대 말, 미국에 있었던 미술 운동으로 새로운 형태의 다다이즘이다.

다다이즘의 대표 화가

마르셀 뒤샹(Henri Robert Marcel Dchamp, 1887년~1968년)

　마르셀 뒤샹은 현대 예술계를 형성하는 데 큰 영향을 끼친 사람입니다. 그는 노르망디의 작은 마을에서 태어났는데, 6남매 중에서 셋째였습니다. 아버지는 공증사로 집안은 부유한 편이었습니다. 형 두 명이 먼저 예술가로 데뷔했는데, 동생인 뒤샹이 예술을 하겠다고 하니 무시했다고 합니다. 형들의 그러한 무시가 뒤샹이 위대한 화가가 되는 데 오히려 힘이 된 것일까요? 동생 '레이몽 뒤샹'도 의학 공부를 중단하고 조각가가 되었습니다. 미국에서도 유명해졌

● 공증사
법적으로 인정한 도장이 찍힌 각종 문서가 진짜임을 증명하는 일을 하는 공무원

는데, 안타깝게 전쟁에 참전하였다가 전사하였지요.

　1902년 뒤샹은 첫 작품을 세상에 내놓았습니다. 〈블래빌 성당〉
이라는 그 작품은 인상주의의 영향을 받았음을 알 수 있습니다. 당
시에는 가족의 작은 초원 집과 집 근처의 작은 교회를 주로 그렸습
니다. 그리고 여동생을 비롯한 가족의 초상화를 주로 그렸지요. 당
시에는 야수파가 전성기였으나 형들을 따라 입체파 화풍을 추구하
였습니다. 1905년에는 파리의 살롱에서 입체파 화가들과 전시회를
열기도 했습니다. 1911년 첫 입체파 작품부터 당시의 입체파 화가
들을 당황시킬 만큼 혁신적이었지요. 그 후로도 입체파 화가들과
함께하는 전시회에 작품을 출품했는데요, 그럴 때마다
입체파 화가들 사이에서도 논란이 되었습니다.

마르셀 뒤샹

　뒤샹은 점점 회화에 대해 싫증을 느꼈습니다. 10여
년간 이어온 회화 작업이 더는 매력적이지 않았던 것
이지요. 더 새로운 것을 원했고, 회화로는 만족할 수
없었습니다. 그리고 마티스 등 당시 화가들의 작품에
대해서 혹평을 쏟아냈습니다.

　1913년에는 유리 위에 그림을 그렸습니다. 그리고 유
리 반대편에 표현된 색에 관심을 가졌습니다. 납으로
선을 만들고 유리 위에 보호막을 입혔습니다. 그리고
10년간 작업실에 보관하며 먼지가 쌓이면 칠하려는 부
위에 아교를 바른 후 먼지를 닦아냈습니다. 이러한 오
랜 작업은 특이한 색상을 만들어냈습니다. 초현실주

의 시인이자 미술 이론가인 앙드레 브르통(André Breton)은 이 작품을 20세기 가장 위대한 작품이라고 평가하기도 했습니다. 그런데 1926년에 브루클린 박물관에 이 작업물을 전시하면서 운반 도중 파손되었습니다. 10년 후 뒤샹은 깨진 조각들을 모아서 새롭게 복원하였습니다. 그런데 복원된 작품이 이전보다 훨씬 매력적이라는 평가도 많습니다.

1917년에는 20세기 들어 가장 큰 혼동과 논란을 일으킨 〈샘(Fountain)〉이라는 작품을 공개했습니다. 〈샘〉은 남성용 변기를 이용한 설치 미술 작품입니다. 사기로 만든 변기를 거꾸로 놓았는데, 왼쪽에 'R. Mutt'라는 서명이 그려져 있습니다. 당시에는 이 지나치게 파격적인 작품을 전시하는 것조차 거부당했습니다. 하지만 갖은 혹평과 비난보다 새로운 개념을 창조해낸 이 작품을 이해하지 못하는 이들을 비판하는 예술가들도 있었습니다.

뒤샹은 초현실주의자들이나 다다이스트들과 친분을 쌓았습니다. 그러나 1923년에는 돌연 미술계를 은퇴하겠다고 선언했지요. 그리고 자신을 '숨 쉬는 자'라 하며 체스만 두고 생활하였습니다. 우스운 것은 은퇴를 선언하고도 작품을 계속 제작했다는 의혹을 받은 것입니다. 그의 설치 작품들을 당시에는 예술 작품으로 인정하지 않는

은밀한 소음과 함께, 1916년

분위기였으면서 막상 그가 작업실에서 만든 것들을 예술 작품이라고 했으니 재밌는 일이죠.

1925년에는 양친이 모두 사망하였는데, 많은 유산을 물려받아서 뒤샹은 그 후로 풍족한 생활을 할 수 있었습니다. 1938년에는 초현실주의 작가들이 뒤샹을 찾았습니다. 국제 초현실주의 전시회를 여는 데 조언을 구하기 위해서였죠. 이때 뒤샹은 실을 이용한 설치물을 조언했습니다.

그런데 사실 뒤샹이 본격적으로 미술계에 주목을 받기 시작한 것은 1963년 파사데나 미술관에서 그의 다양한 예술 작품들로 회고전을 열면서부터입니다. 예술계에서의 명성은 언제나 뒤처지는 것 같습니다.

그의 작품들은 완전히 새로운 예술 사조를 창출해내는 데 큰 역할을 했습니다. 그는 '레디-메이드(Ready-made)'라는 말을 만들었고 그것을 미술에 적용시킴으로 해서 미술 작품과 일상용품의 경계를 허물었습니다. 관습적인 미적 기준을 완전히 탈피했지요. 레디-메이드는 틀에 박힌 기존 예술을 향한 도전이기도 했습니다. 이 레디-메이드라는 말은 뒤샹의 작품을 이르는 또 다른 말이라고도 할 수 있습니다.

● 레디-메이드
기성품인데, 예술 작품이 된 것

생각해봅시다.

어째서 대다수 예술가의 미적 가치는 뒤늦게 빛을 발하는 것일까요?

불행한 발명가, 엉클 아우구스트를 기억하라, 1919년

서양미술사 산책

마르셀 뒤샹이 남긴 말들

❝ 이제 예술은 망했어. 저 프로펠러보다 멋진 걸
누가 만들어 낼 수 있겠어? 말해보게 자넨 할 수 있나? ❞

- 1912년 항공 공학 박람회를 관람한 후 친구에게 한 말

❝ 예술가는 영혼으로 자신을 표현해야 하며,
예술 작품은 그 영혼과 하나가 되어야 한다. ❞

- 자신을 소변기 '샘'의 영혼과 동격이라 하며

❝ 그림을 그린 것, 삶을 이해하는 요인으로 삶의 방식을 창조
하기 위해 예술을 한 것, 살아 있는 동안 그림이나 조각 형
태의 예술 작품들을 창조하는 데 시간을 보낸 것보다 차라
리 내 인생 자체를 예술 작품으로 만들기 위해 노력한 것이
가장 만족스럽다. ❞

- 예술가로서 살아오며 가장 만족스러운 것이 무엇인지 질문에 답하며

초현실주의

초현실주의라는 말을 영어로 하면 Surrealism(써리얼리즘)입니다. Sur라는 것과 Reality에 ism이 붙어서 생긴 말이죠. Sur는 '넘어서다' 라는 의미이고 Reality는 '현실'이라는 의미입니다. −ism은 무슨 '−주의'라는 뜻을 가지고 있고요. 그러므로 초현실주의는 현실을 뛰어넘는 사상을 의미한다는 것을 알 수 있을 것입니다. 그만큼 초현실주의는 이전에 갖고 있던 생각이나 표현 방법을 완전히 넘어선 사상의 흐름입니다. 미술뿐만 아니라 문학에서도 드러나며, 막 활기를 띠기 시작하는 영화에서도 나타났습니다.

고전적인 예술에 반대하며 나타난 다다이즘에서 영향을 받아 탄생하였지만, 더 적극적으로 마음속의 충동적인 것을 창조적으로 표현하는 것에서 다다이즘과는 차이가 있습니다. 초현실이라는 것은 프로이트의 정신분석학에서 영향을 받은 무의식의 세계를 말합니다. 초현실주의는 이성, 도덕이나 미적인 선입견에 제한받지 않고 자유롭게 연상한 것을 표현하는 사상입니다. 1924년과 1929년 시인 '앙드레 브르통'이 예술에 대한 일체의 선입견과 논리와 도덕을 초월한 정신으로 예술을 표현해야 한다고 주장하고 초현실주의를 선언하면서 출발했습니다.

초현실주의를 표현하는 방법으로 중요시하는 것은 유머, 신비, 꿈 등입니다. 그중에서 가장 중요한 것은 '자동기술법'입니다. 자동기

> **초현실주의 영화**
>
> 초현실주의 영화의 대표적인 감독으로는 '루이스 부뉴엘(Luis Buñuel, 1900년~1983년)'을 들 수 있다. 그는 〈안달루시아의 개〉라는 명작을 남겼다.

175

프로타주나 데칼코마니도 자동기술법중 하나지.

술법은 이성이나 어떤 선입관을 완전히 무시하고 무의식의 것을 그 대로 기록하는 것을 말합니다. 프로이트도 초기에는 자동기술법을 이용하여 환자를 치료하였지요. 물론 그는 이후에 이 방법에 회의 감을 느껴 자동기술법을 버렸습니다.

앙드레 브르통이 초현실주의를 이끌었지만, 조금 다른 생각으로 초현실주의를 바라본 미술가들도 있었습니다. '르네 마그리트'는 왜 곡된 형상을 나타내기보다는 익숙한 일상의 이미지를 떼어내어 엉 뚱한 곳에 가져다 놓으면서 보는 이로 하여금 낯섦을 느낄 수 있도 록 했지요. 마그리트는 전통적인 회화 기법을 놓지 않으면서도 철 학적인 문제를 다루었습니다. '조르주 바타이유'라는 화가도 기존의 초현실주의와 다른 길로 갔습니다. 그는 기존 철학체계를 비판하였 고 무의식을 성이나 죽음을 넘어선 어떤 것이라고 주장하였습니다.

그야말로 초현실주의는 모호하고 일반적인 생각으로는 알기 어 렵지요. 작품을 보면서도 혼란스러움에 빠지게 되고 보는 사람마다 다양한 해석을 내놓습니다. 초현실주의는 현대 미술까지 정말 큰 영향을 끼쳤습니다. 재밌는 것은 초현실주의자들은 프로이트의 영 향을 받았는데, 프로이트는 초현실주의자들을 싫어했다고 합니다. 자신이 내세운 이론을 잘못 해석했다고 생각했지요.

사실 사실주의의 쇠퇴는 예정되어 있었습니다. 과학이 발달하면 서 사진 기술이나 영상 기술도 발달했고, 사실적으로 그림을 그리 는 것을 카메라가 대신했으니까요. 그러므로 예술가들은 점차 내면 세계에 관심을 두게 되었고요. 그것을 표현하는 데 집중했지요. 예

프로이트와 무의식의 세계

당시에는 최면 요법이 정신병 치료 에 일반적이었다. 프로이트도 최면 을 배웠는데, 그러다 무의식의 세 계를 발견하였다. 프로이트는 무의 식을 통한 정신병의 치료를 학문화 하여 정신분석학을 확립했다.

술은 점차 사실을 드러내기보다 보는 이로 하여금 다양하게 해석하고 감상하도록 하는 것을 목적으로 하게 되었습니다.

겉보다 내면이 중요해. 내면을 보자~

초현실주의의 대표 화가

르네 마그리트(Rene Magritte, 1898년~1967년)

르네 마그리트는 초현실주의를 대표하는 화가입니다. 그는 1898년 벨기에에서 태어났지요. 1916년에 브뤼셀에서 미술 공부를 시작했는데, 1920년 중반까지는 입체주의를 표방한 작품을 주로 그렸습니다. 1927년에는 첫 개인전을 열었는데, 보기 좋게 실패했습니다. 그 후 파리로 이사하면서 초현실주의자들과 친분을 쌓았습니다. 그리고 이후 조르조 데 키리코●(Giorgio de Chirico, 1888년~1978년)의 영향을 받으면서 초현실주의적인 작품을 만들기 시작했지요. 1930년에는 다시 브뤼셀로 돌아왔고 그곳에서 평생을 살았습니다.

그는 초현실주의 작가 중에서도 개성이 뚜렷했습니다. 그의 작품에는 공포와 유머가 신비한 환상으로 잘 어우러져 있습니다. 그리고 어린시절부터 바라봤던 바다와 넓은 하늘을 강렬하게 묘사했습니다. 일상적인 사물을 예상할 수 없는 공간에 배치하거나 크기를

● **조르조 데 키리코**
조르조 데 키리코는 이탈리아의 화가로서 초기 초현실주의에 많은 영향을 끼친 인물이다.

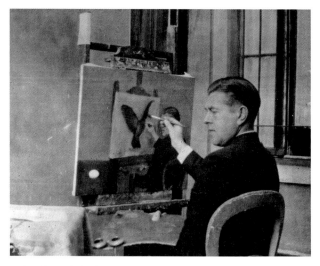
그림 그리는 르네 마그리트, Jacqueline Nonkels 촬영, 1936년

왜곡시키면서 기묘한 감각을 불러일으켰지요. 주변 사물을 사실적으로 묘사했으나 관련 없는 사물을 작품 안에 넣으면서 보는 이로 하여금 낯설게 하고 새로운 감흥을 느낄 수 있도록 한 것입니다. 이러한 방식으로 표현한 것을 '데페이즈망(Depaysement) 기법'이라고 불렀습니다. 1950년에 들어서면서는 이전과 완전히 다른 작품을 제작했는데요, 인상주의의 '르누아르'와 야수주의의 영향을 받은 작품을 만들었습니다.

　마그리트는 현대의 팝아트나 그래픽 디자인에 커다란 영향을 끼쳤습니다. 그리고 다양한 대중매체에 영감을 가져다주기도 했습니다. 영화 〈매트릭스〉나 〈하울의 움직이는 성〉도 마그리트의 작품에서 영감을 얻었다는 것은 유명한 일화이지요.

살바도르 달리(Salvador Dali, 1904년~1989년)

　살바도르 달리도 현재까지 매우 중요한 영향을 끼치고 있는 작품을 많이 남긴 예술가입니다. 각종 매체를 통해 세상에 알려졌고, 그의 작품은 각종 예술 작품들의 모티프가 되기도 했습니다. 평범한 물건들을 기형적으로 변화하여 기괴하고 비현실적인 모습을 표현하

달리 원자론, Pilippe Halsman의 작품,
1948년

『LIFE』지의 사진 작가 '필립 할스만'의 작품이
다. 컴퓨터 그래픽이 없던 시대였으므로, 무려
다섯 시간 동안 반복해서 시도한 후에야 이 작
품을 찍을 수 있었다. 달리와 고양이들, 달리의
작품 〈레다 원자론〉 등으로 구성한 독특한 사
진 작품이다.

면서 환상적인 세계를 묘사한 초기 작품들이 현재까지 높이 평가되
고 있습니다.

달리는 1904년 스페인 카탈로니아 북부의 작은 마을에서 태어났
습니다. 이름이 같은 형이 그가 태어나기 9개월 전에 죽었는데, 아
버지가 동일한 이름으로 지었다고 합니다. 그는 중산층의 변호사인
아버지 덕에 비교적 경제적으로 풍족한 환경에서 자랐습니다. 그리
고 14세부터 미술 공부를 시작했지요. 학교에서는 괴팍한 성격으
로, 일 년간 정학처분을 받기도 했고 국기를 방화했다는 것으로 재
판을 받으며 감옥에 갇히기도 했습니다. 1926년에는 급기야 시험 때
답안지를 제출하지 않으면서 미술 학교에서 제적되었지요.

1927년에는 프랑스 파리로 가서 피카소를 만났습니다. 그리고 프로이트의 책을 접하면서 잠재의식에 관해 관심을 두게 되었습니다. 그 후 달리는 독창적인 그림들을 그리기 시작했습니다. 그때부터 초현실주의 화가로서의 모습이 드러나기 시작한 것이지요. 그는 피카소 외에도 입체주의 등 당시 개성 있는 화파들의 그림들을 자신의 것으로 흡수하면서 자신만의 화풍을 만들어 갔습니다. 그리고 세계에서 가장 유명한 초현실주의 화가가 되었지요.

1930년대 말에는 르네상스의 화가 라파엘로의 영향을 받아 전통적인 양식의 그림을 그리기도 했습니다. 그러자 초현실주의파에서는 그를 배척했지요. 그 후에는 연극 무대나 고급 상점의 실내 장식을 디자인하는 일을 주로 했습니다. 그리고 1940년에는 미국으로 떠났습니다. 미국에서는 행위 미술가로서의 모습도 보여줍니다. 1955년까지 미국에서 살았는데, 이때는 종교적인 그림에도 집중했습니다.

달리의 아내는 그의 성공에 큰 힘이 된 사람이었습니다. 그런 달리의 아내, 갈라가 89세로 세상을 떠나고 달리는 힘든 삶을 살게 되었습니다. 파킨슨병에 걸렸고 자살을 기도하기도 했으며, 화재로 상처를 입어 수술을 받으면서 노년은 평온하지 않았

살바도르 달리의 초상을 이용한 픽셀 아트

지요. 결국, 폐렴과 심장병의 합병증을 이기지 못하고 84세에 세상을 달리했습니다.

달리의 작품에는 달걀 모양이 많이 사용되어 있습니다. 달리는 엄마의 뱃속을 항상 그리워했고 여성의 자궁과 비슷한 달걀을 통해 그 그리움을 표현했습니다. 그래서 달걀은 달리의 하나의 트레이드 마크였지요. 또 하나 흥미로운 사실을 더 알려드릴게요. 어린이들이 좋아하는 사탕, '츄파춥스' 아시죠? 그 로고를 바로 달리가 도안했어

달리 박물관

요. 막대사탕의 원조인 츄파춥스를 볼 때마다 사실 우리는 매번 달리의 작품을 감상하고 있었던 것입니다.

츄파춥스

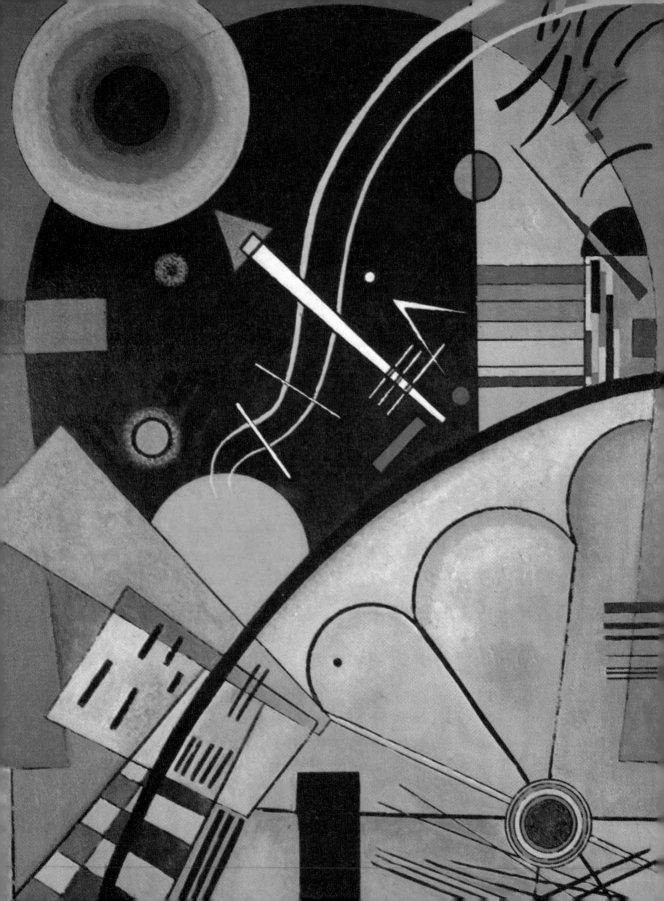

현대 미술

8

CONTEMPORARY
ART

8 현대 미술

자유로운 생각
+ 자유로운 표현
──────────
다양성의 시대

현대 미술은 그야말로 각종 이데올로기의 탄생과 집합으로 설명할 수 있습니다. 많은 사상과 '–이즘'이 한데 어울려 북적대던 시기였지요. 각각의 '–이즘'은 경계가 모호했고, 그 정의도 사실상 분명하지 않았습니다. 그리고 서로가 서로에게 영향을 받으며 출발 때의 형태를 버리고 새롭게 변화되기도 했지요. 서로의 특색을 받아들이고 섞여서 또 새로운 '–이즘'을 만들어냈습니다. 각 사상과 '–이즘'의 화가들이 서로 함께 작업하기도 했습니다. '–이즘'의 시대는 현대까지도 이어오고 있는데요, 이러한 다양성은 사상과 생각의 자유가 실현되었기 때문에 가능하게 된 것입니다. 신 중심의 미술에서 인간 중심의 미술로, 현대로 오며 마음 중심의 미술로 발전한 것입니다. 자유롭게 생각하고 자유롭게 표현하면서 이러한 다양성의 시대로 접어들었다고 말할 수 있습니다.

과학과 기술의 발달이 이러한 미술의 다양성을 이끌기도 했습니다. 사실적인 그림은 사진이 대신했고, 동영상의 탄생은 더욱 기록으로서의 그림을 몰아냈습니다. 생각을 표현하는 데 집중하면서 예술계에는 설치 미술이나 기본적인 회화를 넘어서는 그림이 등장했습니다. 생각의 한계를 넘어서는 실험적인 사상들은 전시회뿐만 아니라 다양한 매체들을 통해 세상에 알려지고 사람들의 눈에 들어오게 되었습니다. 그것을 넘어서 예술은 사람의 생각을 움직이고 영향을 주기 시작했습니다. 사회가 움직이고 기술이 발전하였으며 새로운 도덕적 기준을 만들기도 했습니다.

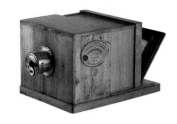

프랑스 '알퐁스 지로'가 제작한
세계 최초의 판매용 사진기,
1839년

추상주의

추상주의는 입체주의에서 분리되어 나왔습니다. 현실적인 대상을 구체적으로 그려내기보다 점, 선, 면, 색채 등 순수한 요소만을 사용하여 작가의 느낌을 주관직으로 표현한 화파입니다. 추상주의는 인상주의에 반발하였으며, 전통적인 회화 기법이나 관념도 거부하면서 탄생했지요. 앞서 이야기한 근대 미술에서의 각종 화파보다 더욱 단순한 방법으로 작품을 완성했습니다.

그런데 이러한 추상미술은 원시시대의 유물에서도 발견할 수 있지

우리의 기와
문양도
추상주의?

기와 문양

요. 각종 원시적인 문양이나 이슬람교의 기하학적인 도형과 장식, 고대 중국이나 우리나라 기와에서 볼 수 있는 문양이나 기호 등에서 발견할 수 있습니다. 그것이 19세기에 접어들며 자연주의의 전통에 대항하면서 작가의 주관을 화폭에 담으려 하였는데, 이때부터 추상주의 미술이 출발했다고 보는 의견도 있습니다. 물론 현대 미술에서의 추상주의는 현대적인 기법으로 더 예술로 승화시킨 것입니다.

추상주의를 가장 활발하게 발전시킨 작가로는 네덜란드의 '몬드리안'과 러시아의 '칸딘스키' 등을 들 수 있습니다.

추상주의의 대표 화가

몬드리안(Piet Mondrian, 1872년~1944년)

몬드리안, 1922년

몬드리안은 네덜란드의 아메르스포르트라는 지역에서 태어났습니다. 화가가 되고 싶었지만, 가족이 반대해서 꿈은 접고 있었지요. 교육학을 전공했고 1892년에는 교사가 되려고 자격을 땄는데, 같은 해에 암스테르담의 미술학교에 입학하며 화가의 길로 들어섰습니다. 1893년에는 바로 첫 전시회를 열었고 1903년에는 윌링크 반 콜렘 상을 수상하기도 했습니다. 그러다가 1907년에 국립미술관에서 반 고흐와 세잔의 그림을 보고 큰 감명을 받으면서 그는 화

풍의 방향을 잡기 시작했습니다.

1908년 봄에는 st Luke라는 전시회에 그림을 출품하여 미술평론가의 관심을 받게 되었습니다. 하지만 1909년 열린 전시회에서는 비난을 받기도 했습니다. 20세기에 들어서 1912년부터는 그의 그림 형태가 바뀌기 시작했습니다. 주로 원색만을 사용한 작품을 만들면서 추상주의 방향으로 나아가기 시작했지요. 급기야는 수평선과 수직선, 3원색과 3무채색만으로 그림을 그리기 시작했습니다. 이러한 그림 형태를 '신조형주의'라고 이름짓기도 했지요.

나치가 점차 유럽에 세력을 넓혀 가자 몬드리안은 영국 런던으로 망명했습니다. 그리고 런던에서 다시 1940년 미국으로 떠날 수밖에 없었습니다. 망명 후 아예 미국에 귀화하여 미국에서 줄곧 살았습니다. 미국의 활기 넘치는 분위기에 많은 감명을 받았고 그러한 미국을 묘사한 〈뉴욕시●〉라는 연작을 남기기도 했습니다.

● 뉴욕시
몬드리안은 뉴욕에서 얻은 감명을 여러 가지 색과 다양한 두께로 된 종이 접착테이프로 표현했다가 완벽한 구성이 나오면 캔버스에 옮겨 다시 그렸다. 몬드리안의 〈뉴욕시〉 연작은 총 세 작품으로 되어 있다.

1 2

1 청색 구성, 1917년
2 뉴욕시 3, 1941년

빨강, 노랑, 파랑의 구성, 1930년

이 그림은 몬드리안이 한 말, "그림이란 비례와 균형 이외에 아무것도 아니다"를 충실히 반영한 그림이다.

「데 스테일」 1권 1호 표지

몬드리안이 만든 '신조형주의'라는 것은 과거의 조형과는 완전히 다른 새로운 조형이었습니다. 그리고 몬드리안은 동료들과 함께 1917년 『데 스테일(De Stijl)』이라는 잡지를 창간했습니다. 이 잡지는 한마디로 신조형주의 예술을 위한 잡지였지요. 이 잡지에 몬드리안은 「회화에 있어서의 새로운 형태」와 「자연적 리얼리티와 추상적 리얼리티」라는 글을 실었습니다.

그런데 신조형주의는 개성을 제거하려고 했고 다른 무엇보다 기하

학적으로 표현하려는 것이었습니다. 몬드리안의 그림을 보면 이러한 사실을 잘 알 수 있습니다. 몬드리안의 그림은 수학적인 원칙과 음악 이론을 바탕으로 합니다. 이러한 표현은 수학자이자 철학자였던 '쇤 매커'를 만나 조형수학을 접하면서 영향을 받은 것입니다.

몬드리안은 1944년 뉴욕에서 폐렴으로 사망했는데요, 이브 생 로 랑(Yves Saint Laurent)●은 몬드리안 사망 후 몬드리안의 작품에서 영 향을 받아 몬드리안룩을 선보이기도 했습니다. 그리고 니컬슨이라 는 영국의 화가는 몬드리안의 추상주의를 계승하며 독자적인 화풍 을 창조해냈습니다. 그것뿐만 아니라 몬드리안의 사상과 작품은 이후 현대 미술을 넘어 건축 디자인에도 영향을 주었습니다.

● 이브 생 로랑
여성 정장에 최초로 바지를 도입한 프랑스의 패션 디자이너이다. 자신 의 이름을 딴 상표로 유명하다.

칸딘스키(Wassily Kandinsky, 1866년~1944년)

칸딘스키는 러시아를 대표하는 현대 예술가입니다. 화가이자 판 화가였으며, 예술 이론가이기도 했습니다. 그는 피카소, 마티스와 도 비교할 만큼 위대한 현대 예술가입니다. 그리고 초기 추상주의를 이끈 사람으로도 기억되고 있습니다. 그는 추상화 이론에 관한 여러 권의 책을 출간하기노 했습니다. 칸딘스키는 비그녀를 신봉하기도 했는데요, 음악이 그림이 되고 그림이 음악이 될 수 있다고 믿었지 요. 그의 작품들에 그러한 면이 잘 드러나 있습니다.

칸딘스키는 러시아의 모스크바에서 태어났습니다. 모스크바 대학 교에서 법과 경제를 전공할 만큼 수재였지요. 그리고 대학교에서 교

칸딘스키, 1913년

말을 탄 연인, 1906년

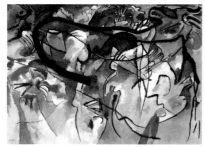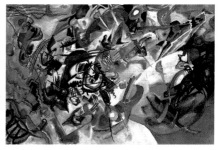

1 콤퍼지션 5, 1911년
2 검은 아치가 있는 풍경, 1912년
3 콤퍼지션 7, 1913년

수로 학생들을 가르치기도 했습니다. 그림은 매우 늦게 시작했습니다. 30세 때 그림 공부를 시작했고, 사람의 신체를 연구하고자 아울러 해부학도 공부했습니다.

1896년에는 뮌헨에 있는 미술 학교에 다녔습니다. 그러면서 뮌헨의 현대 미술 운동에 활기를 불어넣는 역할을 했지요. 1909년에는 신미술가협회를 창설하는 데 큰 역할을 하기도 했습니다. 그때 칸딘스키는 독일 화가 가브리엘레 뮌터와 함께 지냈습니다.

러시아 혁명●이 끝나고는 모스크바로 돌아갔습니다. 그간 결혼과 이혼을 겪었으나, 1917년에는 한참 어린 신부와 재혼을 했습니다. 행복한 결혼생활을 이어가며 러시아 미술 발전에 크게 기여했지만, 당시 노스크바의 미술 흐름은 시회적 리얼리즘이라는 흐름을 타고 흘러갔습니다. 그는 당시 모스크바 대학교의 교수이기도 했고 러시아 예술 아카데미를 설립하는 등 모스크바 미술계에 큰 위치에 있었지만, 모스크바 미술계의 흐름을 그는 받아들일 수 없었습니다. 칸딘스키는 이에 반박하고 1921년 독일로 다시 돌아갔습니다.

● 러시아 혁명
1917년에 러시아에서 일어난 2월 혁명과 10월 혁명을 통틀어서 러시아 혁명이라고 한다.
당시 러시아는 경제적인 궁핍에 시달리고 있었고, 배고픔을 참지 못한 시민들이 거리로 나와 시위했다.

191

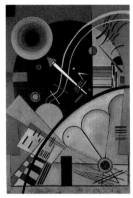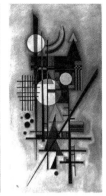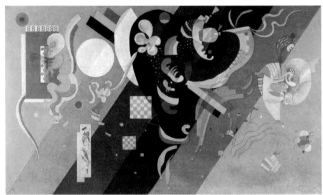

1 2 3

1 조용한 긴장, 1924년
2 딱딱함과 부드러움, 1927년
3 콤퍼지션 9, 1936년

● 바우하우스
월터 그로피우스(Walter Gropius)라는 사람이 1919년 설립한 독일 바이마르에 있는 예술 학교이다. 바우하우스는 '건축의 집'이라는 뜻으로, '가옥 건물'이라는 독일어 '하우스바우(Hausbau)'의 철자를 새로 조합하여 만든 이름이다.

칸딘스키는 1922년부터 약 11년간 예술 학교인 바우하우스(Bauhaus)●에서 교수가 되기도 했습니다. 모스크바 대학교의 교수로 지낼 만큼 교육에 관심이 많았던 칸딘스키니까 바우하우스 교수 자리를 제안받았을 때 주점함이 없었지요. 바우하우스에 있는 동안 많은 신망을 쌓았으며, 마지막 해에는 부 교장으로 재직하기도 했습니다. 그러나 1933년에 독일 나치의 비밀 경찰인 '게슈타포'에 의해 바우하우스는 폐쇄되었습니다.

칸딘스키는 1931년에 이집트나 그리스, 터키 등을 여행하며 동양의 전통문화를 경험했습니다. 그에 감명받고 파리로 이사한 후에는 동양에서 느낌 감상을 작품에 표현하기도 했습니다. 바우하우스를 나온 뒤에는 프랑스로 거처를 옮겼습니다. 1939년에는 프랑스 국적을 취득했고, 말년을 내내 프랑스에서 보냈습니다. 그리고 1944년 마지막 날까지 파리 근교에서 거주하며 여생을 보냈습니다.

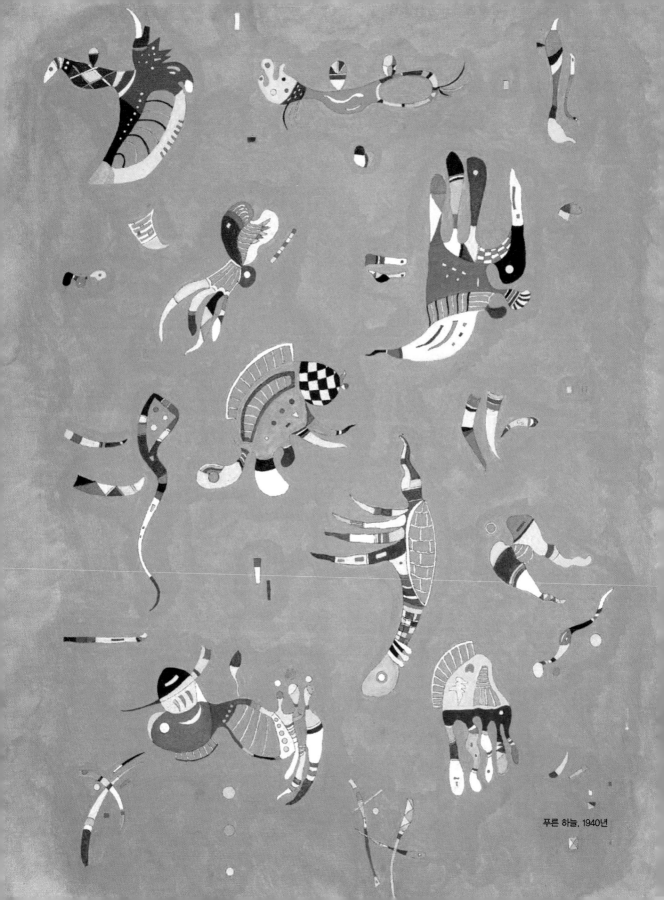

푸른 하늘, 1940년

팝 아트

'팝 아트(Pop art)'라는 이름을 누가 가장 먼저 사용했을까요? 이 달콤하고 예쁜 이름을 먼저 언급한 사람은 미술 평론가 로렌스 앨러웨이(Lawrence Alloway)라는 사람입니다. 팝 아트는 추상표현주의를 반발하면서 등장했지요. 추상표현주의가 지나치게 개인주의적이었다면, 팝 아트는 보편주의적인 것을 더 강조했습니다. 팝 아트는 전통을 거부하면서도 대중성을 적극적으로 받아들이고 묘사했지요. 이러한 성향은 대중매체나 산업화에 가장 어울리는 미술 양식으로 지금까지 유지되어오고 있습니다.

여러분은 '팝'이라는 말을 들으면 팝콘이 떠오르지요? 그런데 이 단어는 사실 '포퓰러(Popular, 대중의)'라는 말의 앞부분을 따온 것입니다. 이 단어를 통해서 팝 아트가 추구하는 방향을 분명하게 알 수 있을 것입니다. 팝 아트는 전쟁 후의 물질만능주의와 과학기술의 발달로 인한 대량 생산 산업 사회를 통해 등장했고, 대중문화와 소비문화를 자극하는 매체를 등에 업고 발전했습니다.

팝 아트는 1950년 미국, 특히 뉴욕을 중심으로 등장하였지요. 팝 아트는 미국을 중심으로 발달한 현대 테크놀로지 문명을 낙관적으로 보는 사상을 바탕으로 합니다. 미국 팝 아트의 선구자는 '로버트 라우센버그(Milton Rauschenberg)'와 '재스퍼 존스(Jasper Johns)'입니다. 물론 '앤디 워홀'이 우리에게 가장 잘 알려졌지요. 팝 아트 작가들은

일상에서 흔히 볼 수 있는 이미지나 물체, 인물을 미술 작품의 제재나 재료로 활용하면서 자신만의 감각을 표현했습니다. 그리고 일상의 이미지를 인용하는 것을 넘어 그것을 일종의 기호체계로 사용하였습니다.

팝 아트의 대표 작가

앤디 워홀(Andy Warhol, 1928년~1987년)

앤디 워홀, Jack Mitchell 작품

팝 아트라고 하면 주저함 없이 바로 앤디 워홀이라는 이름이 떠오릅니다. 그만큼 팝 아트라는 예술 사조도 유명하고, 앤디 워홀이라는 이름도 전 세계적으로 잘 알려졌지요. 그는 화가라고만 하기에는 아쉬울 만큼 다양한 장르에서 활발히 활동했습니다. 미술가이자 영화 제작자였으며, 출판이나 인쇄산업에도 그의 영향력이 높았습니다.

앤디 워홀은 1928년에 펜실베이니아주에서 태어났습니다. 본명은 앤드루 워홀러(Andrew Warhola)였지요. 재밌는 것은 그의 이미지와 다르게 집안이 독실한 가톨릭 집안이었고 그 또한 평생 교회를 다녔다는 것입니다. 슬로바키아에서 미국에 이민을 왔는데, 풍족한 가정은 아니었습니다. 1942년에는 아버지가 돌아가셔서 어머니 혼자 아이들을 키웠지요. 앤디 워홀도 불우한 어린 시절을 보냈습니다.

미국 펜실베이니아주 피츠버그에 있는 앤디 워홀 박물관과 앤디 워홀 다리

아르바이트하면서 고등학교에 다녀야 했지요. 그러나 카네기 공과 대학의 상업 예술학과에 진학하고 졸업 후 잡지에 들어가는 삽화 나 광고를 제작하면서 이름을 알렸습니다. 대학 졸업 후 20대 초부 터 『보그(Vogue)』나 『하퍼스 바자(Haper's Bazzar)』 등의 유명 잡지에

일러스트를 실었습니다. 1952년에는 신문광고 미술 부문에서 상을 받았고 일러스트 디자이너로 성공의 길을 걸었습니다.

그런데 30세가 되면서는 일러스트레이션을 버리고 미술가가 되고자 했습니다. 그의 미술은 '캠벨 수프 캔'이나 '코카콜라 병'처럼 잘 알려진 상품들을 대상으로 했습니다. 1962년부터는 실크 스크린 프린트를 이용하여 작품을 한 번에 많이 찍어내는 작업을 했습니다. 그리고 각종 신문 보도 사진이나 연예인의 초상화를 이용한 작품을 대량 생산했습니다. 그는 영화에도 관심이 많아 1963년부터는 실험 영화를 제작하기도 했습니다. 그 후에는 상업영화 제작에도 관여했지요. 게다가 자신이 직접 쓴 소설도 출판했습니다.

1964년에는 '팩토리(Factory)'라는 스튜디오를 뉴욕에 지었습니다. 말 그대로 팩토리는 마치 공장처럼 작품을 대량으로 제작해내는 곳이었습니다. 일종의 예술 노동자를 고용해 각종 대중 상품을 작품화하여 만들어냈습니다. 그리고 팩토리는 다양한 예술가들이 모이는 장소가 됐습니다. 다양한 분야의 예술가들이 찾으면서 더 그의 이름을 알렸지요.

1965년에는 '벨벳 언더그라운드(The Velvet Underground)'라는 밴드의 데뷔 앨범을 프로듀싱했고 1967년 발매한 데뷔 앨범의 재킷을 디자인했습니다. 여기서 그 유명한 '바나나'가 중앙에 그려진 앨범 재킷이 탄생한 것입니다.

1968년에는 끔찍한 사건이 발생했습니다. 팩토리의 직원이었던 '발레리 솔라나스'라는 사람이 워홀에게 총을 발사한 것입니다. 그

197

Andy Warhol

앤디 워홀과 벨벳 언더그라운드, 그리고 바나나

앤디 워홀이 첫 앨범 표지에 사용한 이후로, 바나나는 록 밴드
'벨벳 언더그라운드'의 상징이 되었다. 2012년 1월에는 이 밴드
의 보컬과 베이스 연주자가 앤디 워홀 재단이 마음대로 자신들
밴드의 바나나 앨범 표지를 상업적인 용도로 사용하도록 허가하
였다며 법원에 제소한 사건이 있었다. 바나나 디자인은 벨벳 언
더그라운드의 상징이므로 제삼자가 사용하는 것은 옳지 않다는
취지의 소송이었다. 하지만 같은 해 9월 벨벳 언더그라운드의
소송은 기각되었다.

코카콜라 병과 캠벨 수프 깡통

코카콜라 병과 캠벨 수프 깡통 연작은 앤디 워홀이 일상의 물건을 작품으로 승화한 대표적인 사
례이다. 물론 이들 작품은 발표 당시에는 반응이 그다지 좋지 않았다. 지나치게 파격적인 예술은
그 사회가 받아들이는 데 시간이 조금 필요한 법이다. 물론 현대 트렌드에 그의 작품이 매우 잘
맞아 들어서 현재는 앤디 워홀을 시대를 앞서간 예술가로 평가하고 있다.
그런데 캠벨 수프 연작 중 일부가 2016년 4월에 미주리 주 스프링필드 미술관에서 도난당했다.
FBI는 현상금으로 약 3,000만 원이나 내걸었는데 찾을 수 있을지 장담할 수 없다.

는 큰 상처를 입었으나 죽지는 않았습니다. 물론 후유증으로 평생 고생해야 했지요. 이 사건은 1995년에 영화화되기도 했습니다.

1970년에는 『라이프』지에서 비틀스●와 함께 앤디 워홀을 '1960년 대 가장 영향력 있었던 인물'로 선정하였습니다. 1970년대와 1980년대에는 초상화를 실크 스크린을 통해 다수 제작하여 프린팅하였습니다. 1972년에 닉슨 대통령이 중국을 방문한 것을 기념하여 제작한 마오쩌둥 초상화가 유명하지요.

1987년, 앤디 워홀은 58세의 나이로 사망했습니다. 오랫동안 고통받았던 지병으로 수술을 받던 중 약물 알레르기 반응으로 발생한 심장 발작이 그를 사망에 이르게 했지요. 가톨릭 신자였으므로 그가 예술가로서의 꿈을 키운 피츠버그의 성 세례 요한 공동묘지에 묻혔습니다. 피츠버그에는 앤디 워홀 박물관도 있습니다. 그곳에는 무려 7층이나 되는 장소에 앤디 워홀의 작품이 가득 전시되어 있지요.

● 비틀스
영국의 1960년대 록 밴드로, 당시에 전 세계적으로 선풍적인 인기를 끌었다.

팝 아트 어플로 편집한 사진
현대에는 기술이 발달하여 휴대전화 애플리케이션(Application)으로 간단하게 어떤 사진이든 앤디 워홀 작품의 느낌이 나도록 바꿀 수 있다.

서양미술사
산책

앤디 워홀의
영화들

앤디 워홀은 다양한 예술 분야에 관심이 많았습니다. 그리고 그 많은 분야에서 재능을 발휘했지요. 영화도 그런 분야였는데요, 그가 제작한 영화만 해도 수십 편이 됩니다. 그중에서도 1960년대 만든 영화만 60여 편입니다. 그러나 그의 영화는 대부분 대중에게 공개되지 않았지요. 일종의 실험 영화들이 대부분이었기 때문일 것입니다. 그중에서도 세상에 알려진 영화만 아래에 몇 편 소개하겠습니다. 각종 동영상 사이트에 공개되어 있으니 한번 찾아서 감상해보세요.

영화 〈Blue movie〉의 포스터, 1969년

이 영화에는 앤디 워홀의 영화 중에서도 가장 노골적인 장면들이 넘치는데, 당시 지나치게 외설적이라며 상영이 금지되었다.

〈첼시 걸스(Chelsea Girls), 1966년〉

〈체시 걸스〉는 제목처럼 뉴욕 첼시의 '첼시 호텔'을 배경으로 합니다. 특이한 것은 화면에 두 개의 다른 화면을 동시에 보여주는 것입니다. 그런데 소리는 한쪽 화면의 것만 나오지요. 이 영화에는 영화배우이자 가수인 니코(Nico)와 친구인 온딘(Ondine) 등이 출연하였습니다.

〈외로운 카우보이들, 1968년〉

〈외로운 카우보이들〉은 샌프란시스코 국제영화제에서 최고 영화상을 받은 수작입니다. 이 영화는 서부 할리우드 영화를 풍자하고 있지요. '비바', '테일러 미드' 등이 출연했는데요, 오늘날에도 논란이 되는 동성애적인 장면이 많이 등장하여 당시에도 큰 논란이 되었습니다.

〈잠, 1969년〉

〈잠〉은 그의 실험적인 영화 중에서도 가장 잘 알려진 영화입니다. 그의 실험 영화들의 특징답게 무려 5시간 20분 내내 시인 '존 조르노'가 자는 모습을 보여줍니다. 상의를 탈의하고 침대에 누워 잠에 빠진 시인의 모습은 어딘가 모르게 전위예술처럼 느껴집니다.

그 밖의 〈햄버거를 먹는 앤디 워홀〉도 감상할 만합니다. 역시 동영상 사이트에 공개되어 있으니 한번 찾아보세요. 물론 제목과 같이 앤디 워홀이 햄버거 먹는 장면이 약 4분간 이어지는 것이 이 영상의 전부입니다. 지루하지 않냐고요? 뜻밖에도 재밌습니다. 보고 나면 아마도 앤디 워홀이 더 친숙하게 느껴질 것입니다.

현대 미술, 표현의 무한대 시대

현대로 들어오면서 미술계의 변화는 정체되었다고 해도 과언이 아닙니다. 단순화와 복잡화가 공존하는 사회가 되었으며, 화가의 상상력은 무한대로 자유로워졌습니다. 덕분에 오히려 변화는 더는 의미가 없어져 버렸지요. 그래서 정체되었다고 하는 것입니다. 단지 시대가 띠고 있는 사상과 관념을 그 미술이 받아들이느냐 배척하느냐에 따라 그 미술이 그 시대를 대표하는지, 그렇지 못한지로 나뉠 뿐입니다.

한때 복고라는 말이 유행했지요. 그것은 과거의 유행했던 것이 다시 유행하게 되는 것을 말하지요. 과거에는 특히 패션에서 두드러졌던 기억인데요. 현재는 복고라는 것이 사실 보편적인 것이 됐습니다. 미술도 마찬가지입니다. 아니, 현대 미술은 과거의 유행했던 것과 현재 유행하는 것이 언제나 공존하게 되었지요. 고대 그리스·로마 시대의 미술을 그리는 화가도 박수받을 수 있고, 선과 면으로 단순하게 표현하는 화가도 박수받을 수 있는 시대입니다. 무엇보다 아이디어가 중요하고, 그 아이디어가 대중의 마음을 움직일 수 있는가가 중요한 시대가 되었습니다.

마지막으로 소개할 현대 미술의 흐름은 **미니멀리즘(Minimalism)**입니다. 미니멀리즘은 현대 미술의 정점이라고도 합니다. 더는 미

tvN의 드라마 <응답하라> 시리즈의 유행은 복고의 유행이 무엇인지 잘 이해할 수 있도록 해주지.

술이 어디로 나아갈 수 없을 만큼 극도로 단순화된 미술 형태이죠. 미니멀리즘이란 말 그대로 최소로 하는 것을 말합니다. 입체감이나 원근감, 공간감 등의 것은 모두 무시하고 완전히 최소로 표현하는 것이죠. 미니멀리즘은 1960년대 들어서면서 미국에서 퍼져나갔는데, 이제는 현대의 예술을 대변하는 그 자체가 되었습니다.

미니멀리즘은 표현을 극도로 억제하므로, 단순한 격자무늬를 연속해서 배열하기도 하고 그저 캔버스를 일정한 원칙으로 분할하는 방식 등으로 표현합니다. 원색을 주로 사용하는데 검은색과 흰색을 선호하는 등 색조차도 극도로 제한적으로 사용하지요.

미니멀리즘은 회화뿐만 아니라 건축 주변에 설치하는 조각이나 설치물에서도 발견할 수 있습니다. 단순한 정육면체를 반복해서 쌓아놓은 것이라든가 동일한 모양의 박스를 일정한 간격으로 배치하는 등 극히 단순한 패턴의 설치물들이 건물 앞에 놓여 있는 것을 여러분도 본 적 있을 것입니다.

미니멀리즘은 팝 아트와 비슷한 시기에 등장했습니다. 그때까지 이어온 정형적인 회화에 반기를 든 예술사조여서 그 두 가지는 서로 경쟁 아닌 경쟁을 하면서도 함께 발전했습니다. 하지만 처음에는 쉽게 받아들여지지 않았습니다. 미니멀리즘과 팝 아트가 너무 이전의 미술 형태를 파격적으로 깨뜨리려 했기 때문이죠. 하지만 미니멀리즘과 팝 아트, 모두 현대 미술을 대표하는 미술 성향으로 자리 잡았습니다.

현대 사진 예술 속의 미니멀리즘

팝 아트 대표 예술가인 앤디 워홀은 예술에 관해서 이렇게 이야기했습니다.

도널드 저드의 작품, 1973년

"예술이요? 그것은 사람의 다른 이름입니다."

앤디 워홀의 이 같은 말에서 현대 미술의 의미를 찾을 수 있습니다. 현대 미술에서는 인간이 소유하고 관찰하는 모든 대상과 인간이 하는 모든 행위가 예술 작품이 됩니다. 현대 미술의 한계는 없다고 봐도 과언이 아니죠. 대상을 보는 관객이 감흥을 받고 예술로 인정하면 그것은 바로 예술 작품이 됩니다.

이러한 미니멀리즘 성향을 대표하는 작가로는 극도로 단순함을 추구한 도널드 저드(Donald Judd), 기하학적인 조각으로 독특한 공간을 배치한 로버트 모리스(Robert Morris), 형광등을 이용한 작품들로 잘 알려진 댄 플래빈(Dan Flavin), 철판을 이용한 작품으로 유명한 칼 안드레(Carl Andre) 등이 있습니다.

컴퓨터의 발달은 또 현대 미술의 발달에 영향을 줬습니다. 컴퓨터는 그야말로 예술의 범위를 무한대로 확장시켜버렸지요. 3D를 넘어서 4D로까지 인간이 할 수 있는 모든 것을 상상한 대로 실현하는 시대로 만들어주었습니다. 매체도 더욱 다양해졌는데, 그 매체들이 서로 합쳐지기도 하고 적절히 섞이기도 하면서 다시 새로운 매체를 형성하기도 합니다. 그리고 당장 요즘 누구나 즐기는 디지털 게임에서만으로도 다양한 예술의 향연을 맞볼 수 있습니다. 이 무한대 표현의 시대에서 살아가는 것을 실감하시나요?

곧 VR●이 보편화한 시기가 올 것입니다. 예술 작품도 VR기기를 이용하여 감상할 수 있게 되겠지요. 차원이 한 단계 더 늘어나면서

● VR

VR은 Virtual Reality의 약자로, 사용자가 컴퓨터에 의해 만들어진 가상의 것을 간접 경험하는 것이다.

이탈리아 밀라노 Chiesa
Rossa에 있는 Santa Maria
Annunciata 성당

1930년에 지은 이 성당은 댄 플래빈에
의해 실내 모습이 재탄생했다. 댄 플
레빈은 1996년, 죽기 이틀 전에 이 작
품을 마지막으로 완성했다. 설치는 그
후 1년이 지나서야 완료되었다.

우리가 살아가는 이 세계는 한 걸음 더 나아갈 것입니다. 무의식과
가상의 세계를 이전에는 바라보기만 했다면, 이젠 직접 느끼는 시
대가 올 것입니다. 생각해보세요. 어제 꿨던 꿈을 다시 불러와서
꿈속의 세상을 마음껏 휘젓고 다니는 것을….

 이런 시대에 '마네'가 있었다면 어떤 작품을 완성했을까요? 아니
면, 여러분이 마네가 되어보는 것은 어떨까요?

The End

도판 목록

○ 이 책의 모든 도판은 Public Domain이거나 그 사용을 허가받았습니다.